浮世繪

一窺江戶時代
民俗風情與
日常百態

牧野健太郎
KENTAROU MAKINO

解剖圖鑑

序言

本書的宗旨為「透過浮世繪穿越至江戶時代」，是一本探究彼時生活的導覽指南。因此，單純將優美的浮世繪當作藝術作品鑑賞一番並非本書的主要立意。廣受世界各地民眾喜愛，宛如文化大使般發揚日本繪畫細膩柔美風格的浮世繪，隱藏於畫作中的謎題、江戶時尚、庶民巧思，以及江戶人民的幽默風趣，都是本書剖析探討的重點。就某種意義而言，其實也是在跟江戶人們鬥智。

浮世繪畫師如同現今的電影導演，會先與製作人，也就是當時的出版商討論創作方向後，繪製草圖，並延攬擁有專業技術的雕版師與刷版師，彼此分工合作，製作受歡迎而且暢銷的浮世繪作品。仔細端詳浮世繪畫作的細節，甚至可從中發現繽紛多彩的江戶生活，一窺當時人民的生活態度。本書第146頁所介紹的眺望著窗外的白貓，是相當有名的浮世繪畫作之一，通常會配上「背景為江戶景點之一，從日式房屋二樓描繪富士山景（名所江戶百景 淺草田圃西之町詣，1857年，歌川廣重）」這樣的作品解說。然而，江戶人們無須透過解說，也能明白畫面中央拱著背，眼角往上吊正在生氣的白貓情緒，並發出會心的一笑（至於為何白貓會生氣，則留待本文解謎）。請讀者們跟著我一起來解讀江戶人的笑點與賞畫方式，並且希望大家能夠領略箇中樂趣。

浮世繪中的江戶，是居住人口

破百萬的世界第一大都市，而且相傳社會平和，人民生活安穩。與北齋有深厚淵源的菲利普・法蘭茲・馮・西博德也曾表示：「日本人打從心裡熱愛與大自然同樂。」瀏覽浮世繪所呈現的內容（浮世繪作為走

在時代尖端的媒體，內容有時難免誇張、偏頗、外加幾許玩心）卻也能從中看出「物質雖不富庶，但過得和平又幸福的人們」所居住的江戶風貌。

浮世繪解剖圖鑑目次

序章
5分鐘掌握浮世繪 ... 8

01 什麼是浮世繪？ ... 10

02 浮世繪題材包羅萬象、應有盡有 ... 12

03 浮世繪製作工程 ... 14

專欄 浮世繪畫師 江戶10大 人氣浮世繪畫師

第1章
透過銀座線環遊江戶

位於江戶郊外的鄉鎮「澀谷」
《富嶽三十六景 隱田水車》 ... 18

欣賞富士山的絕佳地點「青山・竜岩寺」
《富嶽三十六景 青山円座松》 ... 20

分布著毛泡桐林與蓄水池的赤坂見附
《名所江戶百景 赤坂桐畑雨中夕景》 ... 22

在江戶想參拜金毘羅宮要到虎之門
《名所江戶百景 虎之門外葵坂》 ... 24

正月特色，鍋島藩大紅門
《名所江戶百景 山下町日比谷外櫻田》 ... 26

江戶的高級購物大道「銀座」
《東都尾張町繁花之圖》 ... 28

江戶的生活必需品來自京橋
《名所江戶百景 京橋竹河岸》 ... 30

美食薈萃的日本橋
《名所江戶百景 日本橋通一丁目略圖》 ... 32

繁華熱鬧的江戶中心「日本橋」
《東海道五十三次之內 日本橋 朝之景》 ... 34

歷史悠久的古老市鎮「駿河町」
《名所江戶百景 駿河町》 ... 36

江戶的流行趨勢源自神田
《名所江戶百景 神田紺屋町》 ... 38

江戶的全向交叉路口
《名所江戶百景 筋違內八小路》 ... 40

庇佑幕府與庶民的神田明神
《東都名所 神田明神》 ... 42

三橋鼎立的上野廣小路
《上野三橋》 ... 44

4

來到上野必去料理茶屋打牙祭
《名所江戶百景　上野山志》 … 46

淺草歲末市集大發利市
《東都名所　淺草金龍山年之市》 … 48

專欄 全套畫作
人氣系列作品，連番登場！
點燃收藏家蒐集魂的「全套畫作」 … 50

第2章
見微知著，了解江戶生活

吃肉當吃藥，好一個「百般不願意」
《名所江戶百景　比丘尼橋雪中》 … 54

揚名國際的和食「壽司」原點
《縞揃女弁慶　安宅之松》 … 56

當季流行就交給平面廣告媒體浮世繪
《夏衣裳當世美人　越後屋仕入縮向》 … 58

梳著圓髻的女子心事重重無人知
《歌撰戀之部　物思戀》 … 60

幕府授權的交易所位於「天下廚房」
《浪花名所圖會　堂島米買賣》 … 62

每朝進帳千兩的日本橋魚河岸市集
《日本橋魚市繁榮圖》 … 64

美人畫主角就是街坊平民偶像《當時三美人》 … 66

江戶的指南手冊其實就是偶像寫真《女織蠶手業草　六》 … 68

江戶人就是愛洗澡《貓之風呂屋》 … 70

江戶的廁所是搖錢樹
《江戶名所道外盡　廿八　嬬戀込坂之景》 … 72

消防望樓與纏旗是救火的兩大標幟
《名所江戶百景　增上寺塔赤羽根》 … 74

世界第一的花園城市「江戶」《百種接分菊》 … 76

「位於兩國的望樓與出幣」是什麼暗號？
《名所江戶百景　兩國回向院元柳橋》 … 78

過20天就代表一整年的男子漢
《勸進大相撲興行之圖》 … 80

餘韻無窮的戲劇街「猿若町」
《名所江戶百景　猿若町夜之景》 … 82

謎樣的畫師「寫樂」專案企劃
《三代目大谷鬼次之奴江戶兵衛》 … 84

新吉原主題樂園是民眾嚮往的景點
《東都名所　新吉原》 … 86

撩人心弦的江戶花花世界「吉原大見世」
《吉原遊廓之景》 … 88

濱水區品川是南方版吉原
《名所江戶百景　月之岬》 …… 90

這裡是江戶南方的渡假勝地
《美南見十二侯　四月　品川沖之汐干》 …… 92

專欄 春畫
男人女人都愛看春畫
江戶人們開放的「性」觀念 …… 94

驚濤駭浪，笑傲全球的北齋畫功
《富嶽三十六景　神奈川沖浪裏》 …… 96

19歲那年春天，乘坐渡船小旅行
《六鄉之渡》 …… 98

口袋夠深搭屋頂船、小資省錢搭豬牙船
《名所江戶百景　吾妻橋金龍山遠望》 …… 100

隅田川最老橋梁盡顯伊達政宗骨氣
《名所江戶百景　千住大橋》 …… 102

下雨朦朧一片的新大橋，其盡頭處……
《名所江戶百景　大橋安宅之夕立》 …… 104

三世代共襄盛舉慶祝兩國橋通橋
《安政乙卯十一月廿三日兩國橋渡初之圖》 …… 106

松尾芭蕉也喜愛的萬年橋
《富嶽三十六景　深川萬年橋下》 …… 108

想買強健良馬走一趟馬市準沒錯
《東海道五十三次之內　池鯉鮒　首夏馬市》 …… 110

五街道的修築帶動了庶民旅遊風潮
《東海道五十三次之內　戶塚　元町別道》 …… 112

不論驛站旅人或旅舍都是形形色色
《東海道五十三次之內　關　本陣早立》 …… 114

旅行的樂趣莫過於當地美食
《東海道五十三次之內　鞠子　名物茶店》 …… 116

信仰與藝術之世界遺產「富士山」
《富嶽三十六景　凱風快晴》 …… 118

報名團體旅行，一圓富士登山夢
《富嶽三十六景　諸人登山》 …… 120

烏龜也朝西一拜的放生會
《名所江戶百景　深川萬年橋》 …… 122

妖魔鬼怪，江戶人見多了
《化物之夢》 …… 124

巨大骷體讓江戶人也瘋狂
《相馬古內裏》 …… 126

第3章 依循季節探索江戶

挑戰禁忌的「天下霸主賞花圖」
《太閤五妻洛東遊觀之圖》 ……… 128

專欄 初版與再版
浮世繪之不思議
「初版」與「再版」畫面不盡相同之謎 ……… 130

江戶正月初一就是睡到飽迎新年
《東都名所 州崎初日出之圖》 ……… 134

賞花活動是待嫁女子的主戰場
《三囲神社御開帳 向島花見》 ……… 136

懸掛旗幟歡慶端午佳節
《名所江戶百景 水道橋駿河台》 ……… 138

兩國煙火揭開江戶夏日序幕
《東都名所兩國繁榮河開之圖》 ……… 140

七夕風情畫，輸人不輸陣
《名所江戶百景 市中繁榮七夕祭》 ……… 142

二十六夜，等待月出的現場宛如嘉年華會
《東都名所 高輪廿六夜待遊興之圖》 ……… 144

遠眺西市悶氣的白貓
《名所江戶百景 淺草田甫酉之町詣》 ……… 146

12月13日江戶人民都在大掃除
《武家煤拂之圖》 ……… 148

除夕當天白狐會在王子大會師
《名所江戶百景 王子裝束之木大晦日狐火》 ……… 150

專欄 大小曆
帶動彩色浮世繪「錦繪」問世的
江戶猜謎月曆「大小曆」 ……… 152

江戶年表 ……… 154

致謝辭、主要參考文獻 ……… 159

日文版工作人員

設計 鎌內文（細山田設計事務所）

編輯協力 塚田史香

插圖 白井匠

插圖協力 伊比優、隣野Yuma

DTP TK Create（竹下隆雄）

什麼是浮世繪？

起源為書本插圖

原本描繪於書本（雕版印刷本）一隅的插圖，由於比文字淺顯易懂，所占的篇幅也逐漸變大，最後獨立自成一家，開始以單張畫作的形式販售。起初只有單一墨色，後來逐漸增添色彩，發展成用2～3種色版上色的「紅摺繪」，以及用7～8種色版上色的「錦繪」。

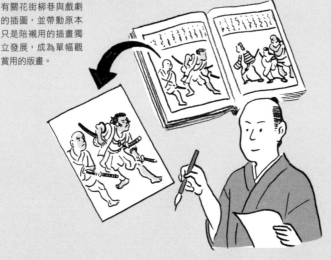

浮世繪始祖為憑藉著「回眸美人圖」等手繪親筆畫而闖出名號，來自安房國（現在的千葉縣）的菱川師宣。他赴江戶發展後，加入插畫家的行列，繪製許多有關花街柳巷與戲劇的插圖，並帶動原本只是陪襯用的插畫獨立發展，成為單幅觀賞用的版畫。

　　浮世繪是指在江戶時代廣受庶民喜愛的繪畫。葛飾北齋、喜多川歌麿、歌川廣重都是相當著名的畫師。被稱為「錦繪」的彩色版畫就是一般最為人熟知的型態。

　　「浮世」一詞代表「現世、當下」之意。「浮世繪」指的就是描繪當代人民生活、人生以及各項休閒娛樂的畫作。由於價廉（售價與一碗蕎麥麵相同）、物美（彩色印刷），相傳在江戶老百姓之間賣翻天，尤其在江戶時代後期，人氣更是水漲船高。浮世繪的製作就好比現代的電影業界或出版業界那樣，由相當於製作人的出版商、如同導演的畫師、雕版師、刷版師，以及大量的工作人員組成團隊分工合作。

• POINT •

浮世繪是代表
江戶庶民的繪畫

在此之前，提到繪畫不外乎寺院或武家的金光閃閃屏風圖或障壁畫等，以狩野派畫家的作品為主流。這些當然都是絕無僅有的手繪親筆畫。然而浮世繪卻打著「印多少賣多少」的口號，將畫作當成量產品販售。舉凡庶民生活、鄰家美女、戲劇演員等「吸引人的事物」都是入畫的題材，也因此隨著國泰民安的時代成為庶民的一大娛樂，並博得廣大的人氣。

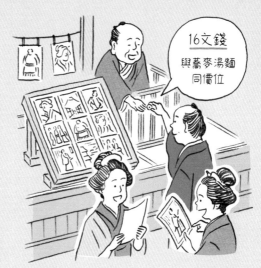

16文錢
與蕎麥湯麵同價位

江戶時代的武士階級為固定薪俸制，庶民則不然，也因此產生了享受生活的餘裕。由於各藩必須輪流參勤交代的緣故，大量的武士消費族群齊聚江戶，身為勞動階級的庶民生活也因而欣欣向榮，「浮世繪」便在此背景下於焉誕生。

• POINT •

浮世繪是用來
解讀的繪畫

浮世繪如今已成為昂貴的藝術品，不過在江戶地區，浮世繪並非用來裱框裝飾，或擺設於壁龕觀賞的畫作。它的定位就如同現代的雜誌或寫真集那般，觀者會先拿在手上端詳一番，接著品評整體表現，再將內容當成話題與人分享。

拿在手上隨意瀏覽就是浮世繪在當時的定位。它同時也是傳遞江戶時事的新興媒體，充滿江戶第一手消息，因此也是廣受喜愛的伴手禮。浮世繪的題材廣泛，也被用來當作廣告文宣。

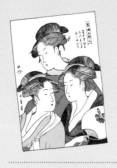

宛如偶像宣傳照的
美人畫

以吉原的花魁、店家招牌女店員等街坊美女為對象，呈現出時尚雜誌般的畫風。除了全身像，也有上半身特寫圖（大首繪），還有職業與衣裳類別等多樣化主題，是浮世繪明星商品。

在江戶擁有高人氣的肖像照
役者繪

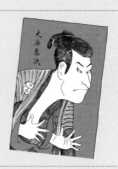

描繪歌舞伎演員的役者繪是與美人畫人氣不相上下的一大類別。這既是江戶明星演員的肖像畫，同時也被用來當作拓展人氣的宣傳工具。

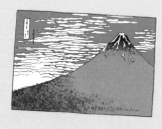

帶動庶民旅遊風潮的
風景畫・名所繪

隨著北齋、廣重等天才畫家的登場，以及旅遊熱潮的興起，而成為浮世繪的一大主題，為數眾多的人氣系列也紛紛問世。這些畫作在現代也成為探究江戶風貌的寶貴資料。

提

到浮世繪，往往會令人想到北齋的富士山等有名的風景畫，不過在當初，描繪美麗女性或戀愛中男女等人物畫反而是最受歡迎的作品。爾後役者繪與美人畫陸續登場，再來則發展出風景畫、武者繪、戲畫等各式各樣的類別。浮世繪作為當代最引領潮流的彩色媒體，擁有極高的需求量，囊括諷刺社會、教育、名勝、花鳥、相撲、觀光、遊樂、歷史、地震（鯰魚繪）等內容，不但題材廣泛，還發展出贊助商出資的廣告浮世繪、媲美傳單的引札，甚至還有手冊風的作品，類型可謂包羅萬象，應有盡有。

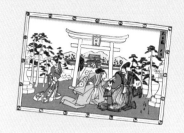

定格在
戲劇經典場景的 # 芝居繪

役者繪的附加商品。除了戲劇橋段外，舞台
布景與裝置、甚至連幕後人員都是入畫的題
材。芝居繪在歌舞伎業界的宣傳、廣告上也
扮演著非常重要的角色。

江戶時代的鋼彈，
國芳的幻想世界 # 武者繪

雄壯威武的姿態，
好比現代的
機動戰士鋼彈

描繪歷史上或傳說中的英雄驍勇善戰風采的
武者繪。國芳以新穎大膽的構圖畫出精壯結
實、渾身是勁的武士像，也因此被譽為「武
者繪大師」。

甚至還有
金魚總動員
系列作

風趣與幽默
也是江戶精華 # 戲畫

既風趣又幽默旨在搏君一笑的就是戲畫。舉
凡聞名全球的素描畫冊「北齋漫畫」、動物
擬人化繪畫、以及由許多人與物組合拼貼並
形成另一種圖案的多義圖形等皆為戲畫。

江戶的腦筋急轉彎 # 猜謎繪

推敲畫面內容，解出作者所佈下的謎題就是猜謎
繪，可謂江戶時代的腦筋急轉彎。一張畫作中會
畫出好幾個圖像或部分事物帶出謎題，是熱衷逗
趣事物的江戶人所喜愛的浮世繪。

性觀念開放
所造就的 # 春畫

對於性事不太具有宗教層面上的禁忌意識實屬全
球罕見，而春畫就是在性觀念開放的江戶時代所
描繪的「香豔」繪畫。雖屬於「非官方畫作」，
但其實幾乎所有浮世繪畫師都曾經手過此類型的
作品[詳見第94頁]。

·STEP1· 浮世繪企劃

以「暢銷」為目的，經手浮世繪買賣的出版商會開始制定企劃。首要之務為尋找技藝精湛而且信得過的畫師並進行交涉。歷經多次討論後決定作品的構圖內容，並委託畫師繪製「版下繪」。

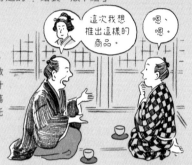

> 這次我想推出這樣的商品。
>
> 嗯、嗯。

出版商

負責企劃，推出能夠大賣的作品。須具備掌握時代脈絡的觀察力、敏銳的洞察力、銷售力，以及販賣計劃、資金和人脈。鼎鼎有名的「蔦重」，全名蔦屋重三郎，便是叱吒風雲的製作人。

·STEP2·

畫師繪製版下繪

畫師根據企劃案以單一墨色（墨繪）繪製版下繪。畫完雛形後便得跑下一個流程，取得村長同意，交付「改印」出版許可章。「改」指的是「長官認可OK」的印記。

畫師

畫師會根據企劃案以單一墨色創作出引人入勝的版下繪。畫師會以出版商與庶民看畫的反應是驚或喜，以及能否賣座為考量，進行創作。

草圖（勾勒雛形）

出版商確認

繪製版下繪（調整線條）

取得改印

浮世繪是由畫師、出版商、技師合力完成的畫作，透過每個人各司其職互相配合所打造而成。畫作一角會有「畫師」名字的落款，例如「北齋」，以及代表發行者、製作單位的「出版商」用印。必須在作品用印的出版商就是畫作的提案人，會先與畫師決定作品的構圖後，敲定首席雕版師、刷版師，並遴選團隊人員。畫作並非在工坊或工廠製作，而是各自在住家或作業室進行的。團隊合作的成果將左右作品的銷售熱度。

12

·STEP3·

雕版師
雕刻版木

雕版師會將版下繪反貼在版木上，以小型雕刻刀如實刻劃包含「改印」在內的圖案，完成「主版」。畫師會透過主版印刷而成的「墨摺繪」來指定色彩，雕版師則依照指示，雕出上色所需的數塊色版。到此階段才能得知畫師腦海中的色彩配置。

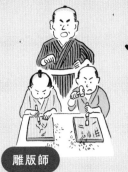

雕刻墨摺繪用的版木

畫師以指定的顏色為墨摺繪上色

雕刻色版

雕版師

版下繪並不會畫出髮際線之類的細節，這部分很考驗雕版師的技藝與專業。當時甚至還有視力絕佳的年輕雕版師，以「雕毛髮」專家之姿闖出一番名號。

·STEP4·　由刷版師一層一層的上色

刷版師會以單色色版堆疊上色，並以雕版師所做的「見當」記號來對位。有些作品相當講究技巧，有時誤差甚至不得超過0.3mm。所有的色版都上完色後才算大功告成。1天可做出200張畫作。畫作成品會在出版商所經營的書鋪販售。

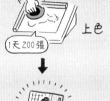

上色

1天200張

完成

刷版師

（以見當記號對位）

紙張塗上「膠礬水」這種用來防止滲透的液體，風乾後，再以各色的版木堆疊上色。上色手法千變萬化，像是暈染效果、凹凸感的呈現等等，因此刷版師的技術能賦予畫作獨特的韻味。

浮世繪的尺寸相當小

浮世繪的尺寸有一定的規格，「大判」尺寸約莫39×27cm。一般常見的畫作多半都是大判規格，但整體來說還是偏小。原因之一在於用來作為版木原料的櫻花樹幹並不粗大的緣故。若要再製作更大尺寸的成品時，必須用「組繪」或2、3張大判尺寸構成一張「連環畫」，而且這樣能賺更多。

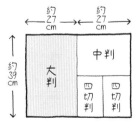

大判一半的尺寸為中判，中判的一半則為四切判。

江戶**10**大 — 人氣浮世繪畫師

江戶時代所繪製的浮世繪中有留下落款，能判讀名諱的浮世繪畫師據說超過300人。畫師乃雕版師、刷版師以及出版商相關人士等龐大團隊的代表人物，因此本篇將為讀者介紹最具代表性的10位畫師。

揚名國際的浮世繪界超級巨星
葛飾北齋（1760～1849年）

代表作《富嶽三十六景》、《諸國瀑布巡禮》、《北齋漫畫》

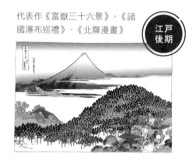

江戶後期

19歲時拜入勝川春章門下，並在師父過世後自立門戶。之後貫徹自我風格走自己的路，45歲過才逐漸嶄露頭角，在浮世繪界發跡甚晚。北齋直到90歲為止都還持續創作，作品超過3萬件，被評為「森羅萬象畫不盡」。他並自稱為「畫狂老人卍」，嚴以律己的作畫，過著「終身畫師」的人生。女兒為畫師葛飾應為。

論美人畫無人能出其右
喜多川歌麿（1753～1806年）

江戶後期

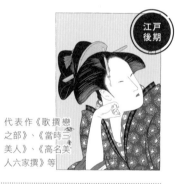

自幼就在《畫圖百鬼夜行》的鳥山石燕畫家身邊學畫，後來獲得出版商蔦屋重三郎的賞識，成為天才浮世繪畫師。歌麿建構出獨門畫風，從當紅的青樓女子到小有名氣的鄰家女孩都是筆下人物，而這些美麗女子則被稱之為「歌麿美人」。寬政改革針對浮世繪的題材與色彩數量加諸許多限制，但他反而從中找到新出路，接連推出經典名作，是一位不屈不撓的畫師。

代表作《歌撰戀之部》、《當時三美人》、《高名美人六家撰》等

孜孜不倦的描繪江戶人所見景致
歌川廣重（1797～1858年）

代表作《東海道五十三次》、《名所江戶百景》、《花鳥圖》等

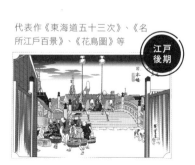

江戶後期

廣重出生在消防員家庭，自身在13歲時也成為消防員[參閱第143頁]。另一方面，自15歲起師事歌川豐廣習畫，身兼二職，直到37歲才成為全職畫師。沒想到《東海道五十三次》系列作品在轉瞬之間紅得發紫，風景畫因此升格成為浮世繪的一大類別。他採用了鳥瞰圖與遠近法等新型態的表現技法，被譽為「風景畫大師」。

歌川國芳 （1797～1861年）

是奇人或天才，不論畫武者或畫貓皆信手捻來

江戶
後期

國芳出生於日本橋的染坊家庭，15歲時拜入歌川豐國門下，但遲遲未有表現。30歲過後所創作的「水滸傳」、「武者繪」大為暢銷。之後陸續以自己所鍾愛的貓為對象推出擬人化浮世繪，憑藉著異想天開的創意與紮實的畫功，留下題材廣泛的作品。國芳熱愛火災與打架，是一位很有老大哥風範的畫師。

代表作《通俗水滸傳豪傑百八人》、《相馬古內裏》等

菱川師宣 （1630左右～94年）

浮世繪祖師

江戶
初期

出生於現今的千葉縣，在幫忙縫箔刺繡家業的同時，自學畫畫，並成為版下繪畫師。他也是將書本插圖獨立發展成單幅畫作的「浮世繪創始人」。

奧村政信 （1686左右～1764年）

擁有出版商與畫師雙重身分

江戶
中期

以前輩菱川師宣為典範，將墨繪上色推出「紅繪」，以及長方形的「柱繪」等，積極努力開拓新技法，帶動錦繪問世前的浮世繪版畫發展。

鈴木春信 （1725～70年）

擅長描繪纖弱少女的錦繪創始人

江戶
中期

從「大小曆」開發出彩色浮世繪版畫「錦繪」的畫師[詳見第152頁]。他將街坊招牌女店員畫成浮世繪，吸引民眾前往茶坊一探究竟，成為宣傳媒體的先驅。

鳥居清長 （1752左右～1815年）

以十頭身模特兒風美女風靡一世

江戶
後期

推出手腳頎長、柳眉細緻的纖細十頭身美人畫，並引發一大熱潮。他筆下的美人如今也被稱為「江戶的維納斯」。

東洲齋寫樂 （生卒年不詳）

身分成謎，來無影去無蹤

江戶
後期

寫樂於1794年一口氣發表了28張役者繪，風光出道。活動期間約10個月，約莫留下145件的浮世繪畫作後便突然銷聲匿跡，是一位身分成謎的畫師[詳見第85頁]。

溪齋英泉 （1791左右～1848年）

以豔麗美人為題材而引爆話題

江戶
後期

在北齋與廣重等歌川派畫師席捲浮世繪界的大環境下，以妖豔的美人畫自成一格的畫師。體長稍微駝背，臉型又有點戽斗的獨特美人像引起了很大的話題。

透過銀座線環遊江戶

鶯谷

吉原

猿若町 ● ● 三囲神社

淺草寺 [48 頁]

稻荷町

淺草

田原町

吾妻橋

御徒町

秋葉原

淺草橋　兩國

JR 總武線

回向院

錦糸町

兩國橋

三越前
[36 頁]

新大橋

小名木川

日本橋
[32,34 頁]

深川萬年橋

永代橋

● 富岡八幡宮

● 住吉神社

江戶灣

日本第一條地下鐵，東
京地鐵銀座線，其實也
是貫穿江戶的穿越時空
之路。

從江戶邊界的澀谷村，
通往赤坂見附、溜池、
虎之門，再沿著東海道
前往銀座、日本橋，行
經神田、上野，抵達終
點淺草，全長14.3公里
的路線皆透過銀座線串
聯。第1章將循著銀座
線站點一探江戶風貌。

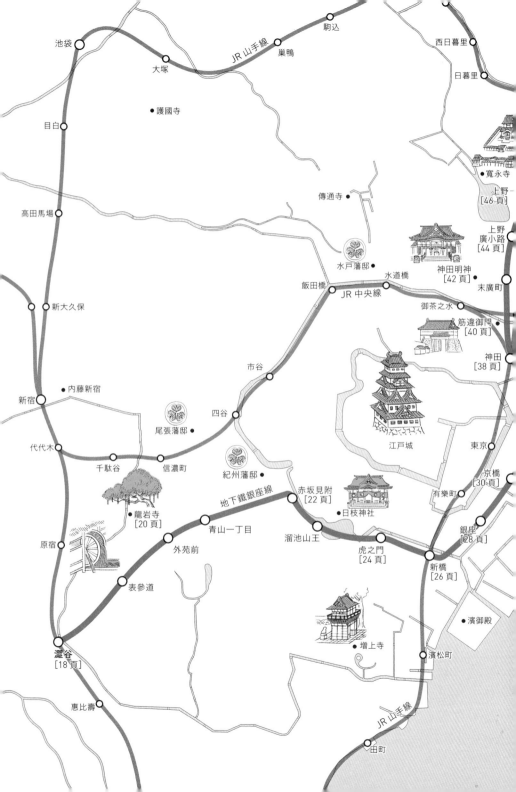

池袋

大塚

JR 山手線

巣鴨

駒込

西日暮里

日暮里

目白

護國寺

寬永寺

上野
[46 頁]

傳通寺

上野
廣小路
[44 頁]

高田馬場

水戸藩邸

神田明神
[42 頁]

末廣町

飯田橋

水道橋

新大久保

JR 中央線

御茶之水

筋違御門
[40 頁]

神田
[38 頁]

市谷

新宿

内藤新宿

尾張藩邸

四谷

江戸城

東京

代代木

信濃町

紀州藩邸

千駄谷

京橋
[30 頁]

赤坂見附
[22 頁]

有樂町

銀座
[28 頁]

龍岩寺
[20 頁]

地下鐵銀座線

日枝神社

原宿

青山一丁目

溜池山王

虎之門
[24 頁]

新橋
[26 頁]

外苑前

表參道

濱御殿

增上寺

澀谷
[18 頁]

濱松町

惠比壽

JR 山手線

田町

位於江戶郊外的鄉鎮「澀谷」

《富嶽三十六景　隱田水車》

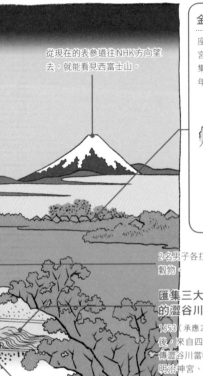

從現在的表參道往 NHK 方向望去，就能看見西富士山。

金魚商人匯聚的代代木八幡宮

座落於佐佐木村森林中的代代木八幡宮，腹地內西側區域成為金魚小販聚集的場所，也因為這項淵源，至今每年 5 月都會舉辦提升財運的金魚祭。

2 名男子各扛著一大袋利用水車脫完殼的穀物。

匯集三大能量景點水流的澀谷川

1653（承應 2）年，長達 43 公里的玉川上水經開鑿後，來自四谷的剩餘水流便轉而流往澀谷川。相傳澀谷川當時分布著 7 座水車。不僅如此，現在的明治神宮、東鄉神社、新宿御苑這三大能量景點的湧泉也在此合流。

以川水洗滌簍中菜葉。

DATA

葛飾北齋
1830～31（天保 1～2）年
【出版商】西村屋与八

設有全向交叉路口並坐擁表參道的澀谷、原宿地區，在江戶時代其實超鄉下。雖位於江戶府內，卻只有寥寥幾座別邸與民家分布，腹地泰半皆為田地，是很純樸的田園地帶，並有好幾座利用澀谷川水流運轉的水車。澀谷川現已幾乎成為暗渠，自澀谷站地下流往惠比壽、白金、麻布十番……最後注入江戶灣。此畫所描繪的是設有大型水車的上澀谷村、隱田村（現在的原宿一帶）的田園風景。身為畫水高手的北齋，以「線條」巧妙的呈現出水流的躍動感。

18

從表參道站欣賞澀谷川碌碌轉動的**水**車

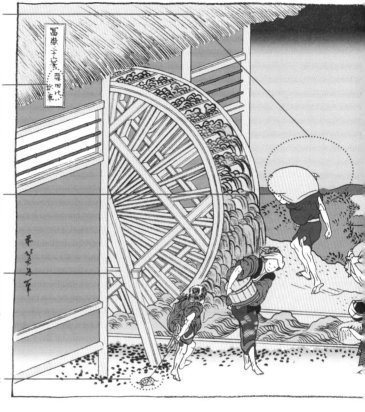

現在這一帶為佐佐木體育館。

隱田村

民眾為了躲避開墾新田所須追繳的年貢，而瞞著官員偷偷耕耘的水田稱之為「隱田」。隱田神社的香火則延續至今。

北齋比西洋的印象派畫家更早透過線與點來表現水流。

腿部肌肉的呈現彷彿學過解剖學般無比正確。北齋很擅長描繪身體線條，連腳底都畫得很細膩。

小小的烏龜也讓人覺得帶有故事性。

MAP

澀谷站周邊其實從古至今沒有太大改變?!

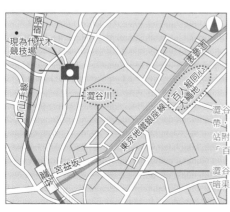

現在的澀谷站在過去位於澀谷村這座有澀谷川流經田地的村落。上游有原宿村、隱田村；河川西側為大山道、道玄坂；東側則有宮益坂，地理位置關係與現在是相同的。

澀谷川東側，也就是現今的青山學院大學一帶，過去曾是諸侯邸林立的武家地區。表參道站附近則分布著低階武士的小住宅，以及被稱為「百人組同心大繩地」的住宅區※。

澀谷川配合1964年的東京奧運，經整治後成為暗渠，並蛻變為「貓街」。

※ 住在百人組同心大繩地的低階武士們，可想而知必定是徒步通勤至江戶城。

位於澀谷站與表參道站之間的宮益坂，是從江戶時代便存在的坡道，道路兩旁則有名為宮益町的市鎮。這裡也是從大山街道出發後的第一條茶屋街，因此成為旅人的歇腳處而熱鬧起來。

《富嶽三十六景　青山円座松》

從竜岩寺可以看見清晰又碩大的富士山，其實從江戶的任何地點都看得到富士山，也就是說，整個江戶都是觀景點。

以圓狀和線條呈現枝繁葉茂的大松樹。

江戶人喜歡熱熱喝

美景當前卻是心不在焉。舉凡「看富士山、賞花、聽蟲鳴」，江戶民眾總會找盡各種理由來飲酒作樂。這天所準備的便當菜色有煎蛋、醋漬物、蘿蔔乾、水果、魚板……等等。至於酒嘛，當時要喝熱的。

侍奉左右的學徒是老闆們的隨從。從畫面上看不見學徒的手，但他正以炭火燒水準備溫酒。可謂江戶版BBQ。

這對親子檔則拉著手拭巾並行。在江戶，孩子是備受呵護的存在。不過畫面中的父親腳步則顯得有些不穩。

DATA

葛飾北齋
1831年（天保2）年左右
【出版商】西村屋与八

畫面看起來似乎是描繪富士山與群山相互掩映的景致，但位於前端的並不是山，而是一株巨大的圓弧形松樹。現在的澀谷區神宮前竜岩寺（龍巖寺），其腹地內就有名為「円座之松」的松樹，是相當知名的富士山眺望景點。北齋大膽的以秀美尖聳的富士山對比茂盛隆起的圓弧形松樹。而落座在松樹旁的3名大老闆彷彿正說著「要欣賞美景也得先喝杯酒再說」一般的打開便當，開始喝起熱酒來。話說回來，這座庭院真的很壯觀。同樣前來觀賞富士山的親子檔身旁，還設置著由花崗岩或御影石所打造的大型石燈籠。

20

江戶**處**處皆是遠眺富士山的景點

《富嶽三十六景 青山円座松》

富士山以尖聳造型呈現

為了讓圓弧形的松樹與富士山輪廓形成對比，刻意以略顯銳角的方式描繪富士山稜線。儘管如此，依舊精準呈現出直線距離96公里遠處的山頂風貌。揉合真實與誇飾，再加上卓越不凡的構圖巧思，只能說北齋每每令人驚嘆。

標題的「杢」為「松」的異體字。

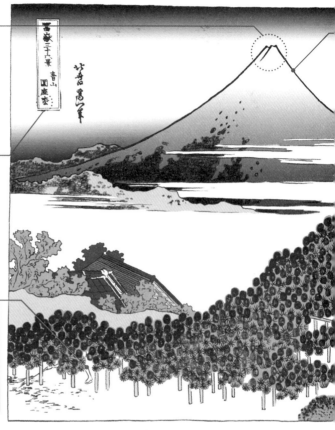

北齋式幽默

松樹寬幅據說高達3間（約5.5m），並由許多支柱撐起茂密生長的枝葉。可從畫面中瞥見致力維護環境整潔的勤奮「足影」。可見雜工大哥正在努力幹活呢。

叫我嗎？

MAP 位於江戶邊緣的原宿村竜岩寺

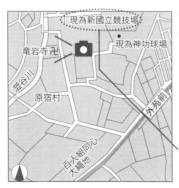

現為新國立競技場

竜岩寺卍

現為神功球場

渋谷川

原宿村

外苑前

百人組同心大幡地

竜岩寺（現為龍巖寺），座落於江戶邊緣地帶，是地處郊外的原宿村內大型寺院。現在的外苑前站就是距離此地最近的車站。寺院就在外苑西通旁。附近則有從江戶時代馳名至今的「鳩森八幡神社富士塚」。

現在的新國立競技場就蓋在竜岩寺的北方不遠處，此處在江戶時代則是被稱為「御焰硝藏」的火藥庫用地。附近還有槍砲練習場。

江戶名所圖會

江戶後期所出版的《江戶名所圖會》，是以長谷川雪旦畫家的鳥瞰圖來介紹江戶名勝的書冊。當中也有提到竜岩寺的巨大松樹。

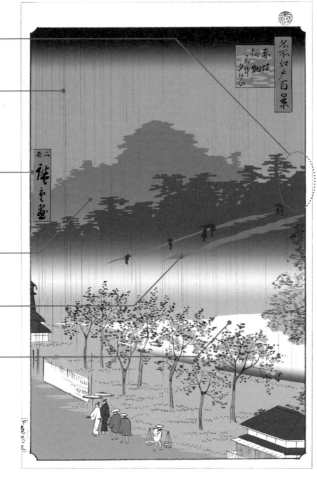

分布著毛泡桐林與蓄水池的赤坂見附

《名所江戶百景　赤坂桐畑雨中夕景》

DATA

第二代歌川廣重

1859（安政6）年

【出版商】魚屋榮吉

細雨霏霏，景物迷濛。畫面前方描繪著成排的毛泡桐樹。此處的右上方為「山王日枝神社」，往左則是現在的銀座線赤坂見附站一帶。當時，這些毛泡桐樹旁有座大型蓄水池，在德川家康進駐江戶初期，這座池水則被用來當作生活用水。為了鞏固池塘的堤防，便密集種植性喜多濕環境的毛泡桐樹。另一方面，毛泡桐樹材可以用來做木屐，具有市場需求，因此附近也有木材集散地。畫面中央可看見走在陡坡上的人們，他們正要前往位於坡頂的「赤坂御門」。

22

第一代著眼於山王日枝神社，第二代則是赤坂御門

《名所江戶百景》系列還有另一幅「赤坂」畫作，那就是出自第一代廣重之手的《名所江戶百景　赤坂桐畑》。畫面中央描繪著一株高大的毛泡桐樹，遠處則是山王日枝神社的小山與蓄水池。廣重的女婿，也就是第二代廣重，則以岳父的畫作為參考重新構圖。

山王日枝神社，最初位於江戶城內，但在1657（明曆3）年的明曆大火（振袖大火）付之一炬後，便遷徙至此地。這裡也是主辦江戶三大祭的神社之一，別名「日吉山王大權現社」，並被暱稱為「山王大神」，深獲民眾愛戴※。

既然師父這樣畫，那我就……

第一代廣重　　第二代廣重

將毛泡桐樹配置在畫面中央的大膽構圖，第一代果然藝高人膽大。

不仔細看的話幾乎很難發現，這裡有描繪出赤坂御門的一小部分剪影，但江戶人卻能一眼認出來。

整個畫面煙雨濛濛，在《名所江戶百景》系列作中實屬特異。群樹彷彿象徵主義繪畫般，以墨色濃淡來呈現。

「二世廣重畫」落款。這也是《名所江戶百景》中唯一能確定是由第二代廣重所繪製的作品。其他像是《上野山志》[參閱第46頁]、《比丘尼橋雪中》[參閱第54頁]、《市谷八幡》的改印，則是在第一代廣重過世後（1858年10月以後）才取得的，因此也有一說認為是出自第二代廣重之手。

德川御三家之一的紀伊德川家別邸座落於此。如森林般茂密的群樹區，則是前赤坂王子飯店所在地。

通往赤坂御門的坡道，現在在其上方則架設著首都高速公路。當時的地形仍保留下來，成為通往澀谷地區的下坡道。

兼具江戶城護城河作用的蓄水池。至今仍保有「溜池山王站」或「溜池交叉口」的名稱。1606（慶長11）年左右，於虎之門前方的葵坂建造堰堤後，便利用現在的清水谷公園湧水打造貨真價實的蓄水池。

MAP 諸侯宅邸用地變成赤坂御所和知名頂級飯店

現在蓄水池已被填平，紀伊德川家的別邸用地則成為「東京花園露臺紀尾井町（原赤坂王子飯店）」，隔著一條街的井伊家別邸用地則成為「新大谷飯店」。

占地廣大的紀伊德川家宅邸，於明曆大火（1657年）後，遷移至此地。腹地後來幾乎完整保留下來，成為赤坂御用地。

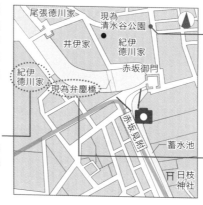

尾張德川家
現為清水谷公園
井伊家
紀伊德川家
紀伊德川家
赤坂御門
紀伊德川家
現為弁慶橋
赤坂見附
蓄水池
日枝神社

蓄水池的水源是來自紀州德川家別邸腹地內，現在則成為清水谷公園。

現今架設於這個地方的弁慶橋，並不存在於江戶時代。這是在1889年（明治22年）時從神田移築過來的。

※自明治時代起改名為日枝神社。

在江戶想參拜金毘羅宮要到虎之門

《名所江戶百景 虎之門外葵坂》

上弦月高掛在滿天繁星中，雁群展翅翱翔天際的冬季黃昏景色。然而最令人感到好奇的卻是畫面最前方，正走過街道的二人組。他們腰際掛著鈴鐺，手上提著的燈籠則寫有「金比羅大權現」字樣。他們是參與寒參拜活動的工匠。寒參拜必須在寒冷的冬夜裸身前往神社祭拜，以祈求技藝精進。地點就在虎之門的葵坂。而斜坡下則有讚岐丸龜藩京極家的宅邸。京極家在廣達5千坪的豪宅後門附近，安奉了故鄉琴平無比靈驗的金毘羅神分靈。每月10號對外開放時，江戶人便顯得興高采烈，直呼「在這裡就可以參拜金毘羅宮」。

堰堤・赤坂轟隆隆

和歌山藩主淺野幸長授命家臣矢島長雲所建造的堰堤。從赤坂流往虎之門的水勢如瀑布般洶湧，因而被戲稱為「赤坂轟隆隆」※。

寒參拜

寒參拜指的是在冬至過後第15天的「小寒」之日，進行為期30天的「寒修行」。參拜者必須身著兜襠布打赤腳，頭上圍著一字巾，一邊搖鈴進行參拜。

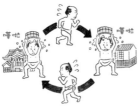

參拜前必須淋水進行「水垢離」淨身儀式，接著奔往神社，之後再次用水澆淋身體並回到原點，乃寒參拜的修行方法。

MAP 保有江戶風貌的金刀比羅宮

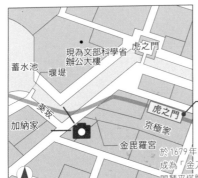

蓄水池
現為文部科學省辦公大樓
虎之門
堰堤
葵坂
加納家
虎之門
京極家
金毘羅宮

蓄水池在明治時代被填平，原本為直角的溝渠轉變為平緩的彎道，成為外堀通大道，在文部科學省前與櫻田通大道交會。

現在的地下鐵銀座線虎之門站乃沿著讚岐丸龜藩藩邸遺址分布。

於1679年安奉分靈的江戶金毘羅宮，則成為「金刀比羅宮」，至今仍奉祀於虎之門琴平塔腹地內一角，不曾變更過位置。

DATA
歌川廣重
1857（安政4）年
【出版商】魚屋榮吉

※北齋也在《諸國瀑布巡禮 東都葵岡瀑布》一圖中描繪這座水花紛飛躍動感十足的江戶代表性瀑布。

從蓄水池傾瀉而下的馳名**瀑**布所在地「葵坂」

此瀑布的上方為蓄水池，由於面積十分細長，因此也被稱為「葫蘆池」。

葵坂之上赫赫有名的大朴樹也入畫。據說是為了紀念建造堰堤的矢島長雲，而根據其家紋所種植的。

只看得見一小部分的建築物為上總一宮藩加納家的別邸。而這道牆壁則是來自日本各地的低階武士所入住的雙層長屋外牆。

虎之門是武家宅邸林立的區域。畫中也描繪著包著御高祖頭巾的武士，以及為主子提燈的隨扈。

葵坂的面積大小據聞長約24間（約44m）、寬約6間4尺（約12m）。以現在的地理位置來看，則位於虎之門醫院東側，但此坡道已隨著蓄水池整地而被整平。

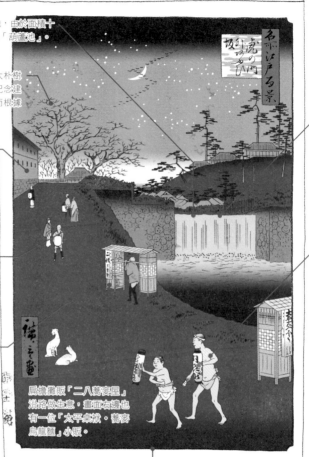

扁擔攤販「二八蕎麥屋」沿路做生意，畫面右邊也有一位「太平桌狀・蕎麥烏籠麵」小販。

在江戶也能參拜金毘羅權現

金毘羅宮的地理位置在畫面下方外，座落於丸龜藩京極家腹地內。每月10號都會對外開放，不只吸引工匠，從中午開始就會湧入許多想參拜四國金毘羅神的江戶人。

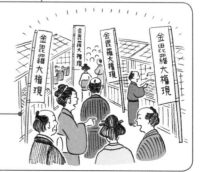

每月10號，通往金毘羅宮的街道上就會插滿旗幟，還有各式攤販與店家做生意，十分熱鬧。據說京極家就是透過參拜信徒所樂捐的香油錢來進行金毘羅宮的修繕與管理。

正月特色，鍋島藩大紅門

《名所江戶百景　山下町日比谷外櫻田》

銀

座線虎之門站與新橋站之間，過去曾是日比谷入江這座淺灘的所在地。德川家康下令填海後，遂轉變為諸侯豪宅林立的區域。而本幅畫作就是描繪武家住宅區過年時的景色。風箏飄揚空中，遠方則可看見富士山。位於護城河後方，正對著畫面的華麗大門，則是肥前佐賀藩鍋島家正門。

只要看到門松與稻草繩結裝飾，江戶人就會立刻明白這是佐賀藩的主宅邸。畫面前方似乎有人正在玩板羽球，而且作者相當應景的在畫面左前方畫出「松」，並在羽子板畫上「竹」，但不知為何卻少了「梅」。其實廣重在畫面中安插了一個屬於梅的亮點。

「梅」就藏在羽子板上

畫面左前方為「松」裝飾，左側羽子板上則有「竹」圖案，而「梅」就在右側羽子板的圖畫上。入畫的是人氣歌舞伎演員「尾上梅幸」。因此松竹梅可是一樣都沒少。

代表身分地位的正門

諸侯宅邸的正門樣式會根據位階、俸祿而有不同的規定，而且細分為高階諸侯、薪俸10萬石以上、5萬石以上、5萬石上下等各種等級。

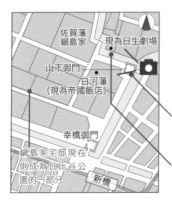

俸祿高達35萬7千石的鍋島家為鮮豔朱漆的紅色大門。正門兩旁設有警衛室，唐破風樣式的屋頂外觀顯得相當氣派。

MAP　一萬坪豪宅變身為知名公園

佐賀藩鍋島家
現為日生劇場
山下御門
白河藩（現為帝國飯店）
幸橋御門
鍋島家宅邸現在則成為日比谷公園的一部分
新橋

內山下堀位於山下御門，沿著護城河往內走，右手邊就是日比谷御門。進入明治時代後不久，護城河便被填平了。

山下御門因鍋島家的緣故，也被稱為「鍋島御門」。

內山下堀已被填平，其位置就在目前的日生劇場與東京寶塚劇場一帶。

DATA

歌川廣重
1857（安政4）年
【出版商】魚屋榮吉

佐賀藩鍋島家的大紅門與正月吉祥物

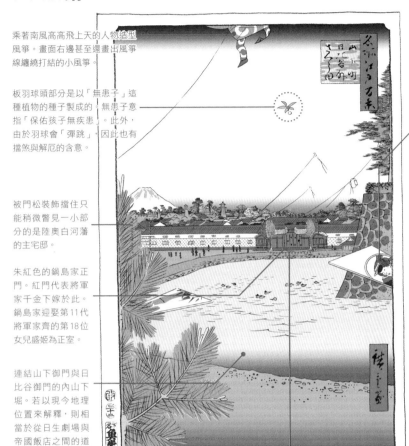

乘著南風高高飛上天的人物造型風箏。畫面右邊甚至還畫出風箏線纏繞打結的小風箏。

板羽球頭部分是以「無患子」這種植物的種子製成的。無患子意指「保佑孩子無疾患」。此外，由於羽球會「彈跳」，因此也有擋煞與解厄的含意。

被門松裝飾擋住只能稍微瞥見一小部分的是陸奧白河藩的主宅邸。

朱紅色的鍋島家正門。紅門代表將軍家千金下嫁於此。鍋島家迎娶第11代將軍家齊的第18位女兒盛姬為正室。

連結山下御門與日比谷御門的內山下堀。若以現今地理位置來解釋，則相當於從日生劇場與帝國飯店之間的道路，望向日比谷公園的日比谷花圃。

佐賀藩獨特的門松與稻草繩結裝飾

佐賀藩鍋島家在1638年2月的島原之亂時，因違反軍令遭問罪而被下令蟄居[※1]，因此正打算低調的過新年。沒想到，已屆年底的12月28日，這項懲處卻突然被撤銷了，由於完全沒有準備過年的物品，只好從倉庫搬出稻草米桶等現成物件來應急。而這些裝飾也成為好彩頭的象徵，遂轉變為每年的慣例[※2]。

拆解稻草米桶豪邁捲成鼓桶狀的稻草繩結裝飾。

直接將鋸下的青竹擺在門口當門松。

※1 被勒令閉門思過，必須關在家中禁止外出。
※2 因形狀之故而被稱為「鼓桶門松裝飾」，至今在佐賀縣仍保有這項過年習俗。

江戶的高級購物大道「銀座」

《東都尾張町繁花之圖》

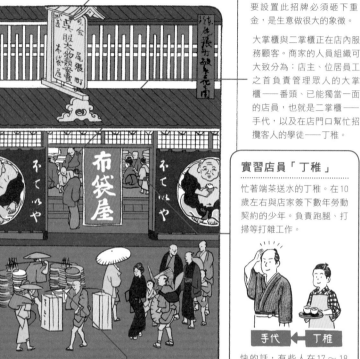

架設在屋簷上，形狀類似卯建短柱※2的木製豪華招牌。要設置此招牌必須砸下重金，是生意做很大的象徵。

大掌櫃與二掌櫃正在店內服務顧客。商家的人員組織可大致分為：店主、位居員工之首負責管理眾人的大掌櫃——番頭、已能獨當一面的店員，也就是二掌櫃——手代，以及在店門口幫忙招攬客人的學徒——丁稚。

實習店員「丁稚」

忙著端茶送水的丁稚。在10歲左右與店家簽下數年勞動契約的少年。負責跑腿、打掃等打雜工作。

手代 ← 丁稚

快的話，有些人在17～18歲就能晉升為手代。

團扇是江戶夏季的必備之物。商人甚至還把腦筋動到團扇骨架上，推出能夠自行黏貼、更換表面圖案的浮世繪商品「團扇繪」，而且十分暢銷。

DATA

歌川廣重
1853（嘉永6）年
【出版商】若狹屋与市

此畫作所描繪的是現在的銀座4丁目，銀座三越與和光十字路口附近的景象。銀座地區自江戶時代便是高級購物地段，有布袋屋、惠比壽屋、龜屋等大型和服商家進駐。位於不遠處的京橋川沿岸則有蘿蔔市集、竹市集、蔬果市場，也是工商階級的生活據點※1。此外，木挽町有歌舞伎劇場「河原崎座」，新橋附近則有觀世流、金春流、金剛流等能樂相關人員們所受封的宅邸，許多能樂相關人員便在此生活。銀座就這樣成為工匠、商人、演員等各行各業人士薈萃的地區，並因而大為繁榮。

※1 工商階級所居住的市鎮，會以職業相關的名稱來命名，例如：新兩替町、弓町、紺屋町、新肴町、鑓屋町、南鍋町等等。

在江戶地區暖簾是相當重要的物件。「暖簾分贈」被用來當作賜給資深員工的報酬，協助員工能以老東家的商號獨立發展事業。因為在當時暖簾就是信用的象徵。

大型和服店林立的**銀座4丁目**

大規模店家在店門口都會掛上被稱為「遮日暖簾」或「太鼓暖簾」這種染印著店名或家紋的巨大門簾。對商人而言，做生意最講求「信用」，因此相當注重代表店家形象的招牌與門簾。

寫著「正札附諸色大安売仕候」字樣的看板。這是一句廣告標語，意指透過現金交易「會算您便宜一點喔！」

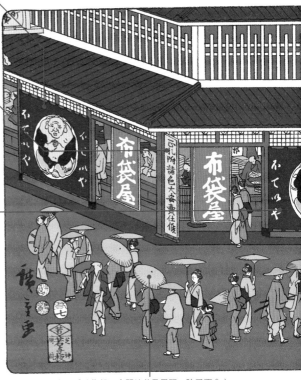

尾張町有惠比壽屋、龜屋、布袋屋進駐。以現代的地理位置來看，布袋屋的門簾正對著銀座4丁目十字路口。

惠比壽屋的商標當然非惠比壽神莫屬，還曾以置入性行銷的方式，搶攻市售浮世繪版面。

自江戶時代起，傘開始普及民間，除了雨傘之外，撐陽傘也變得日常化。

MAP 不再是「銀座」，但銀座還是銀座

1612年（慶長17）左右，銀幣鑄造所「銀座役所」從駿府遷移至現在的銀座2丁目一帶。之後，於1800（寬政12）年再度遷徙至日本橋蠣殼町，但「銀座」的地名則延用至今。

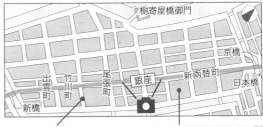

銀座5、6丁目在從前名為尾張町，7丁目為竹川町，8丁目為出雲町與南金六町。

1603（慶長8）年，此地區透過天下普請[※3]規劃整理，並規定各區塊四方長度的基本單位為京間60間（約120m）。銀座至今的區塊劃分仍維持此標準。

※2 裝設於屋頂用來防火的隔牆柱。也是日本俗諺「沒出息，無法為家門高掛卯建短柱」的由來。
※3 江戶幕府號令全國各大諸侯所進行的土木工程。

江戶的生活必需品來自京橋

《名所江戶百景 京橋竹河岸》

柔

美的滿月映照著京橋天空，巍然聳立於夜空中的則是難以數計的竹子。直到昭和30年代塑膠製品普及前，日本人的生活裡處處可見竹子的身影。像是直接拿來當筷子或桿子、裁成條狀編織竹篩或竹簍，在各種日常活動中將竹子的功用發揮得淋漓盡致。此外，竹葉拿來包魚或包炸物也很方便。不只如此，燃燒竹子後所產生的竹炭，則被用來加入酒醪中以釀製清酒等等，還可以當成化學物質使用的竹子，著實是相當優秀的資源。

在百萬人口生活的江戶，堪稱萬能的竹子消費量也相當驚人。從北關東地區將竹子綑成竹筏，利根川或荒川的方式運送，並以放流在江戶的中心點，京橋的竹河岸收貨。成千上萬的竹子讓京橋沿岸儼如竹子大本營。

仿效伊勢神宮寶珠的裝飾用「擬寶珠」。只限重要橋梁才能裝設此物，江戶地區只有京橋與日本橋[參閱第34頁]，以及後來的新橋這三座橋梁獲此殊榮[1]。

參拜大山後的歸途

作品中描繪著參拜完大山的民眾手持小型梵天[2]抵達江戶的景象。民眾參拜完大山後會前往江之島，順便來個金澤八景巡禮。為慶祝開齋，在品川多住一晚的行程也莫名的有人氣。

前往大山參拜的路途

去廟參拜必須扛著巨大的木刀，在瀑布進行水垢離淨身的儀式後，朝著供奉木刀的山頂前進。

MAP 串聯日本橋與銀座地帶的京橋

京橋周邊住著許多從事工商業的老百姓，附近有具足町、疊町、弓町，也有很多河岸市集，像是蘿蔔市集、白魚市集、木材市集等等。

構圖視角是從江戶城上游往東看，也就是往海的方向取景。

京橋川在二次大戰後被填平，現在的首都高速公路則架設在其遺址上方，但仍保留著「京橋竹河岸通」的地名。

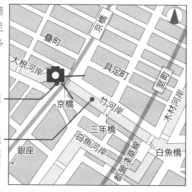

DATA
歌川廣重
1857（安政4）年
【出版商】魚屋榮吉

※1 日本武道館屋頂，也有外觀肖似洋蔥的巨大擬寶珠。
※2 梵天指的是祭祀用的大型御幣，前往大山參拜後會將此物帶回乃當時的慣例。

京橋特色，**竹**子大本營是維持江戶生活的重要幫手

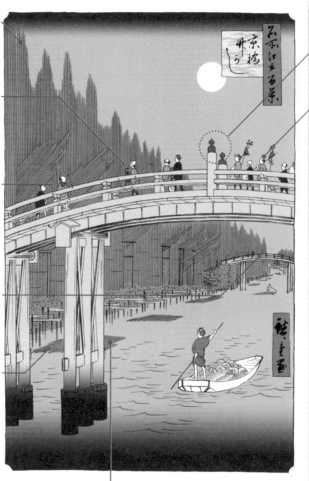

竹壁的高度約有4層樓高。從日本橋看過去是位於左方，也就是京橋川左岸。

長型燈籠上標示著雕版師「雕竹」之名。藉此向雕版師致敬，感謝其完美雕刻出無數代表竹子的直線條。

路人正抬頭望著高掛於京橋東方的滿月。舊曆滿月為每月15日，月出時間為暮六刻（下午6點左右）。

位於畫面後方的是「三年橋」，更後方為「白魚橋」，再過去則是八丁堀。

排滿了順著河流運來的竹筏。在北關東採收竹子後綑成竹筏運搬，抵達京橋才拆解卸貨。

千變萬化的「竹」材，在江戶也常被使用

竹子的用途相當廣泛，無論是農業、漁業，還是樂器等藝術品、化學藥品、甚至是食品，在各種生活場景中都可以見到其身影。竹子是成長速度飛快的多年生常綠植物。能快速成長也是受到人們廣為活用的原因之一。

用來當作竹材的則是栽種超過3年的強韌竹子。

舉凡竹篩與食器等生活用品、捕魚籠與釣竿等漁業用具、竹圍籬與編竹夾泥牆等建築材料……竹子在各種地方都能派上用場。

美食薈萃的日本橋

《名所江戶百景　日本橋通一丁目略圖》

這裡是日本橋通1丁目，從日本橋往南約一百公尺的地點。

此處既是江戶地區玄關，也是讓鄉下進城者以及前來江戶述職的武士們印象深刻的終點站。以現代角度來看，就好比東京車站或新宿車站等轉運樞紐。此地因地利之便，能從鄰近的魚市獲取新鮮食材，因此巷弄中有許多小吃店、茶坊和攤販。位於東海道幹道上的「通1丁目」，據聞約1.82公尺寬的面積便要價千兩，是黃金地段中的黃金地段。而本作品就是描繪此地的熱鬧景象。畫面前方所繪的是江戶三大和服店之一的「白木屋」，隔壁則是高級蕎麥麵店「東喬庵」。

標題的「略圖」代表「類似這樣的形象」、「印象」之意。

白木屋

白木屋為發跡於京都近江的和服店，與越後屋[參閱第36頁]、大丸屋合稱為江戶三大和服店。江戶時代結束之後，「白木屋」則轉型為百貨公司，在二戰後成為「東急百貨公司日本橋店」，現在則是「COREDO日本橋」。

舉著托盤的外送人員正經過白木屋「交錯曲尺」商標前。餐盒為架高型樣式，研判應該是專做外賣生意的店家。除了餐點外，連酒瓶與小酒杯都一併外送到府。

利用白木屋知名好水所製成的美味蕎麥麵

相傳從前在白木屋用地進行開挖時，觀音像隨之出土，並湧出清水※1，店家因此設置小祠，並將清水分予當地民眾，進而打響「白木觀音・白木名水」的名號。當然，隔壁鄰居「東喬庵」也是這份水源的受惠者。

江戶版米其林指南《江戶名物酒飯手引草》，在蕎麥麵篇中便點名使用白木屋名水製麵的「東喬庵」。附帶一提，壽司篇則介紹了安宅之松之鮨[參閱第56頁]。

DATA
歌川廣重
1858（安政5）年
【出版商】魚屋榮吉

※1 江戶許多土地都是填海造陸而來的，因此井水過鹹，只能從遙遠的多摩川引水使用。美味好喝的水是相當珍貴的。

到江戶後首先要到**地**標景點日本橋逛逛

東喬庵

白木屋（Shirokiya）座落於大馬路旁的精華地段，其隔壁店家為蕎麥麵店「東喬庵」，畫面中可看到燈箱招牌與門簾。

離日本橋約100公尺遠，位於東海道上的通1丁目。畫面中滿是撐著洋傘或頭戴斗笠遮陽的行人，未畫出任何一個人的臉孔。

傘尖（頂端）綁著御幣 ※2。

活寶舞

這是撐著能容納5個人的巨大雙層傘的「活寶舞」表演團。活寶舞是源自住吉大社住吉舞的滑稽舞蹈。有時會受聘前往宴會場合，表演助興。

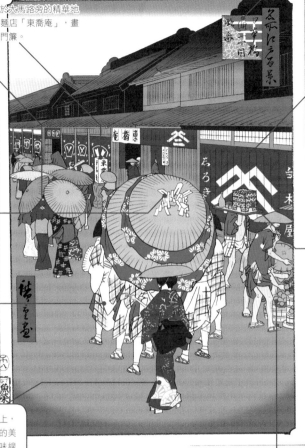

抱著三味線走在路上，背影看來風姿綽約的美麗女性，或許是三味線或新內走唱藝人。其所穿著的和服則繡著江戶人所喜愛的「片輪車」紋飾。

自平安時代傳承下來的片輪車紋飾，是以牛車車輪浮在水面的模樣為造型。

販售德川家康最愛的「東方甜瓜」的小販

東方甜瓜（真桑瓜）為葫蘆科黃瓜屬一年生草本作物。就像現代的哈密瓜那樣，是當時民眾所喜愛的食物。

年輕時在美濃吃到東方甜瓜的家康，對於這份好滋味念念不忘，乾脆將美濃真桑的果農請來江戶進行栽種，也因而帶動真桑瓜風潮。

真好吃！

※2 將金、銀、白色、五色等紙條串在桿子上的獻神之物。

繁華熱鬧的江戶中心「日本橋」

《東海道五十三次之內　日本橋　朝之景》

東海道
五拾三次
之內

日本橋

下橋後右側為江戶最熱鬧的日本橋魚河岸市集〔參閱第58頁〕，江戶近海所捕獲的海鮮都送往這裡進行買賣。

室町一丁目

魚河岸

日本橋

高札場

通一丁目

此作品所呈現的是從日本橋通1丁目往北側的日本橋室町、神田方向望去的景致。

江戶每個市鎮皆設置著木柵欄。廣重繪圖時，稍微調整了木柵欄的位置，或許是想遮蔽後方的曬衣場。

只有地位特殊的日本橋、京橋、新橋才能裝設的擬寶珠。

1603（慶長8）年德川家康開創江戶幕府之際，下令在日本橋川這座運河上架設日本橋。規模寬達4間2尺（約8m）、全長28間（約51m）。

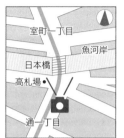

DATA

歌川廣重

1833～34（天保4～5）年左右

【出版商】竹內孫八

日本橋既是五街道的起點，也是江戶最重要的地區。在日本橋出現雜沓的人潮。放眼望去，原來諸侯出巡隊伍，也就是大名行列正從橋的另一頭走來。似乎是結束在江戶的勤務而踏上返鄉之途的諸侯隊伍。「江戶，日本橋寅時起程～」約莫清晨4點左右便從日本橋出發乃當時慣例。這個隊伍中揭示著2支毛槍，由此可知是領俸3萬石以上的諸侯，因此家臣推估約有6百人。參與出巡的陣仗就算不到總人數一半，至少也超過百人。若為規模更大的藩，隊伍會超過千人，旅費也相當可觀，為了盡可能縮短旅程才會一大早就出發趕路。

出前天色還是一片晦暗之時，街道上便已出現雜沓的人潮。放眼望去，

34

不分諸侯與庶民，熙來攘往的**五**街道起點

《東海道五十三次之內　日本橋　朝之景》

日本橋魚河岸

在江戶時代，提到日本橋就等於新鮮魚類匯聚的魚市場。周圍則滿是小吃店與攤販，無比熱鬧。市場後來因關東大地震而遷往築地，現在則轉移至豐洲。

持毛槍者會走在隊伍前方，讓民眾從遠處便能得知有大名行列經過。江戶人從毛槍與馬印大旗就能判斷是哪位諸侯的隊伍。

走在隊伍最前方的是扛著「先箱」的隨從。箱子上有正式的家紋，箱內則裝著朝服等物品。

高札場

位於橋側南端的高札場；張貼著幕府所頒布的禁令、公告等文書。

公告內容多半為講述人生道理的勸世文或訓勉文，例如「孝順父母」或「勤奮工作」等等。

挑著蔬菜做生意的扁擔小販。據說當時有句俗諺為「葉菜賣1里（約4km）、根菜賣2里（約8km）」，小販們則從江戶近郊的練馬與馬込批貨。

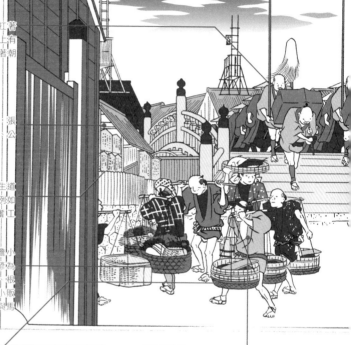

江戶生活好幫手的扁擔小販

在桿子兩端掛上桶子或竹簍，沿路叫賣的扁擔小販。他們會走遍各座長屋，就地開賣做起小生意來。舉凡蔬菜、味噌、醬油、納豆、豆腐，從早到晚都有扁擔小販以行動販售的方式來照顧庶民的生活。

我要買！　好咧！

他們也會從魚市集帶來新鮮的魚類，並且應客人要求，在水井旁用自家砧板與菜刀進行相關處理，甚至還會幫忙擺盤，是功能非常強大的零售商。

無須下跪

畫面中可看到扁擔小販忙著退到一旁，將路讓給大名列列。在江戶府內，除了將軍家與御三家之外，路人只需讓即可，就算諸侯隊伍經過也無須下跪。

儘管不必下跪，但還是不得穿越隊伍。不可讓飛腳。
※與正趕著接生的產婆有時則被視為特列，可以免除此規定。

※江戶幕府專用的信差。

歷史悠久的古老市鎮「駿河町」

《名所江戶百景　駿河町》

正對著畫面的雄壯富士山顯得相當搶眼。圖中的駿河町就是現在的日本橋江戶櫻通大道。「駿河町」一名的由來可追溯至1590（天正18）年，德川家康受命於豐臣秀吉，從駿河移封至關東的時期。隨著家康搬遷至江戶這片荒蕪之地的駿府子民在此地落腳定居，因而取名為駿河町。這一帶由於江戶開府以來便存在的古老市鎮，因此也被稱呼為「古町」。後來，非駿河出身的人民也開始在此地進出，並經營起匯兌商等行業。這座市鎮刻意將主要街道設置於能清楚看見富士山的地理位置，就像身處故鄉駿河那般，因此廣重也以此為構圖，在畫面中央大方的描繪巍然聳立的富士山景。

被雲層擋住的地方就是鑄造金幣的金座所在地。家康將京都的金匠「後藤庄三郎」請來江戶製造小判金幣乃金座的起源。

三井越後屋

來自伊勢松坂的三井越後屋和服店，在這座駿河町以創新的交易方式闖出一番名號。起初店面是設在和服店林立的鄰鎮「本町1丁目」。

於大道兩側一整排的三井越後屋店面，其商標為代表「天地人」的「圓內水井蓋加三」符號。畫面右側為絹織物批發商，左側則為麻織物、棉織物商家。

「圓內水井蓋加三」標記旁邊加上「越後屋」平假名字樣。

MAP　從日本橋呈「く」字型彎曲的駿河町

道路從日本橋北端起便呈現出彎度平緩的「く」字型。相傳這是經過刻意設計的，以便於「從駿河町正面就能看見江戶城與富士山」。

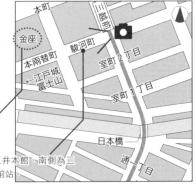

本町
川越町
金座
本兩替町
駿河町
室町2丁目
室町1丁目
江戶城富士山
日本橋
通一丁目

金座遺址，現在則是「圓」形建築物，日本銀行的所在地。

現為江戶櫻通大道，北側有三井本館、南側為三越日本橋總店、地下則有三越前站。

DATA

歌川廣重
1856（安政3）年
【出版商】魚屋榮吉

起初位於鄰鎮的三井**越**後屋

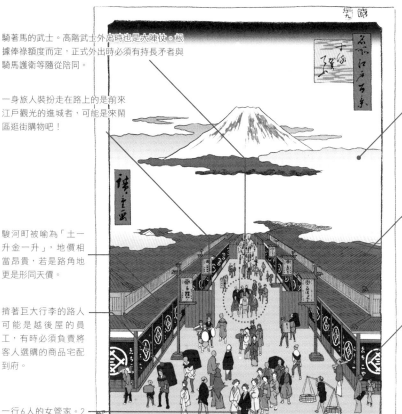

騎著馬的武士。高階武士外出時也是大陣仗。根據俸祿額度而定，正式外出時必須有持長矛者與騎馬護衛等隨從陪同。

一身旅人裝扮走在路上的是前來江戶觀光的進城者，可能是來鬧區逛街購物吧！

駿河町被喻為「土一升金一升」，地價相當昂貴，若是路角地更是形同天價。

捎著巨大行李的路人可能是越後屋的員工，有時必須負責將客人選購的商品宅配到府。

一行6人的女管家。2名武士則隨侍在後。

以「現金交易不亂抬價」的新型買賣而發展為大型和服店

相傳越後屋光是建坪就廣達700坪，店面正面寬度達21間（約38m），員工更是將近200人。

越後屋顛覆了當時和服業界的成規，推出「以標價牌為準，不哄抬價格」的定價制，在店內販售布足與成衣※。此外，越後屋還廢除了「以一定布為單位」的買賣慣習，開始零售織物，帶動江戶的市場需求而大展鴻圖。

※當時和服業界慣用的是，店家帶著布疋前往顧客宅邸兜售，顧客於中元與年底或只在年底付款的「隨店家開價，還得付利息」的買賣方式。

江戶的流行趨勢源自神田

《名所江戶百景　神田紺屋町》

位於神田西側的江戶城瞭望台也刻意畫得小小的。

每個城郭城市必會發展出經營染坊的「紺屋町」，幾乎毫無例外。當時的人認為藍色具有殺菌效果，因此高官達人的襦袢襯衣與兜襠布便會以藍染的絹布製成。製作時會先將布料上蠟，染成藍色後於河川洗滌，接著放到名為「虎落」的特製曬衣架上晾乾。這幅畫所描繪的就是位於神田的江戶紺屋町日常風景。以現今位置來說，就是神田站東側的高樓大廈區。從畫面可感受到徐徐的微風，一百公里遠處則可看見靈峰「富士山」。在萬里無雲的天空中，配上一隻如芥子般的黑鳶，藉此凸顯構圖焦點，並營造出景深的立體感，真不愧是廣重！

DATA

歌川廣重
1857（安政4）年
【出版商】魚屋榮吉

※1 原本手拭巾的尺寸規格不一，相傳是透過通俗文學作家山東京傳所主辦的活動，才奠定了現行的尺寸。

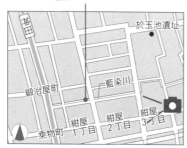

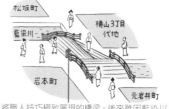

非神田**紺**屋町出品之物，就等於「穿錯衣服」

神田紺屋町的染物是擁有高雅設計與上等品質的一流名品，其品牌號召力相當驚人，相傳當時甚至流傳著「只要走一趟紺屋町就能掌握今年的流行趨勢」這句話。不是出自紺屋町的染物則會被揶揄為「穿錯衣服」。據說這也是「不合時宜」一詞的由來。

江戶時代相當盛行栽種棉花，棉花也普及至民間，當時還流行將喜愛的歌舞伎演員家紋印在手拭巾上。棉是可以用來擦拭、裝飾、裁切的便利生活用品[※1]。

明顯可辨的「魚」字樣。這是廣重用來討好出版商魚屋榮吉的大放送。

由前而後分別為片輪車、市松格紋、圓鏈圖案。只要來這裡一趟便能得知今年的流行紋飾。簡潔俐落的市松格紋，在150年後成為奧運的標誌，要是廣重地下有知相信也會覺得驚訝。

你穿錯衣服了吧！

紺屋町製

其他產地製

「你說你是江戶人？」、「我可是在神田出生的！」[※2] 非紺屋町出產的浴衣和手拭巾會被視為「窮酸」。

將廣重的「広」字拆解為「匕」與「口」之後，再重組的「匕口紋樣」。在此作問世的34年前，從《東海道五十三次之內 關 本陣早立》[參閱第114頁]便開始出現這個廣重隱藏版簽名檔。

MAP **專營藍染加工的紺物町所不可或缺的藍染川**

染色師傅們所居住的市鎮「紺物町」，一定會有「藍染川」。布料完成染色後就會利用此河川進行洗滌。

藍染川為寬幅1間（約1.8m）左右的小型水路。在明治時代被填平成為暗渠。

神田　於玉池遺址
鍛冶屋町　藍染川
紺屋　紺屋　紺屋
乘物町　1丁目　2丁目　3丁目

架設於藍染川的弁慶橋

藍染川有一座形狀獨特名為「弁慶橋」的橋梁。這是負責造橋的工頭「弁慶小左衛門」為配合彎彎曲曲的水路而發揮巧思建造而成的，因此被稱為弁慶橋。

松坂町
藍染川
椙山3丁目代地
岩本町
元岩井町

將職人技巧極致展現的橋梁。後來雖因藍染川填平而被拆除，不過建材則獲得再利用，成為赤坂・紀尾井町護城河橋梁的一部分[※3]。

※2 出自浪曲《森之石松三十石船道中》的台詞。
※3 移設後的橋梁續用弁慶橋名稱[參閱第23頁]。不只如此，護城河也被稱為弁慶堀。

江戶的全向交叉路口

《名所江戶百景　筋違內八小路》

在柳樹土堤的對面，位於隆起小丘上的神田明神[參閱第42頁]的樓門與正殿也入畫。

從畫面可看出作畫者是從極高之處俯瞰著遼闊的廣場。

挑著扁擔的小販、轎夫、工匠、旅人等形形色色的路人穿梭於廣場內，而且一旁還有諸侯隊伍正在行進中。這裡是位於現代的神田萬世橋一帶，座落於筋違御門旁的廣小路。在明曆大火之後則規劃為防火空地，用來防止火勢延燒。這裡也是日光御成道與中山道等八道（筋）的交會點，準備進城述職的諸侯們也會組隊通過此地，換句話說，就是江戶的全向交叉路口。這裡的地標建物筋違御門，是一座相當豪華氣派的大門，然而廣重卻未將位於畫面右側的御門放入構圖內，刻意略過不畫，盡顯廣重式幽默。

官員們必須在御門前下轎或下馬，徒步前往江戶城。同行的隨從們則在此等候主子回來。商人們因而嗅出商機，茶坊與流動攤販紛紛聚集在此做生意。

隨從們在此休息待命時，會閒聊「那位大人真的很讓人受不了」或是「那家店很好！」之類的江戶八卦「下馬評」來打發時間。而這就是日本現代「風評（下馬評）」一詞的由來。

MAP　只聞其名不見其影的筋違御門

廣重刻意不畫出筋違御門。江戶人們會看著這幅畫賊笑表示「鄉巴佬肯定看不懂」，而被廣重的「幽默」逗得樂不可支。

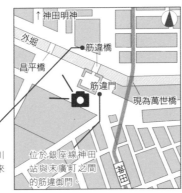

↑神田明神
外堀
筋違橋
昌平橋
筋違門
現為萬世橋
神田

1872（明治5）年原本架設於神田川的筋違橋遭到拆除，石材則轉用來架設現在的萬世橋。

位於銀座線神田站與末廣町之間的筋違御門。

DATA

歌川廣重
1857（安政4）年
【出版商】魚屋榮吉

津津樂道聊八卦，「風評」發祥地筋違御門

由於此處種植柳樹，因此被命名為「柳原土堤」。堤防後方則有兼具江戶城外護城河作用的神田川流過。

負責檢查進出昌平橋人員的守衛室。後方可看見昌平橋的通行大門，不過橋本身則被晚霞遮住。

若狹小濱藩諸侯「酒井忠義」的主宅邸。他還身兼江戶幕府要職，擔任掌管京都治安的京都所司代，坐擁10萬石俸祿。

可以看見扛著工具箱的木匠。無論是扁擔小販、租書商人、工匠、旅人，甚至是達官顯要都會經過的江戶巨型交叉路口。

大名行列

在江戶述職的諸侯一點都不輕鬆。必須根據俸祿，比方說領40萬石就必須組成80人左右的隊伍參與各項年度活動，以及每月進城謁見將軍3次※。

萬世橋站

柳原土堤的一部分現在則是ＪＲ中央線、總武線電車行經的路線。1912（明治45）年，紅磚建造的萬世橋車站在此落成啟用，但於1943（昭和18）年成為廢站。

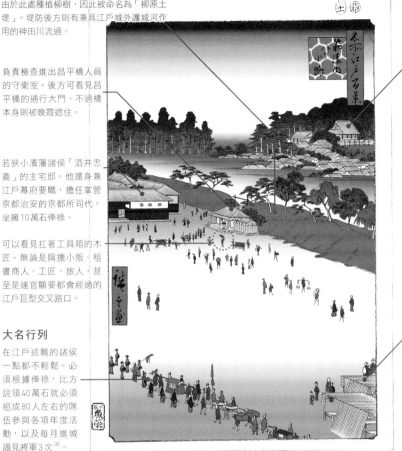

廣重是在何處目睹此風景的呢？

當時的畫師們已經能夠畫出媲美鳥眼視角的「俯瞰圖」。此作品的取景角度，簡直就像派出無人機從10樓左右的高度偵查，而且刻意不讓御門入鏡般的描繪出神田明神方向的景致。

對北齋或廣重這種大師級人物而言，「俯瞰圖」可說是雕蟲小技。只要在平地取材做成功課，就能畫出高度1000公尺或2000公尺的俯瞰圖。

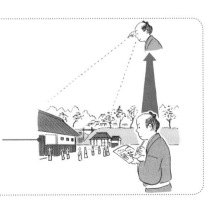

※諸侯會乘轎前來，並在筋違御門附近下轎，步行前往江戶城玄關。諸侯會將草履交給隨從（提鞋侍從）保管，隻身進入城內效命。

庇佑幕府與庶民的神田明神

《東都名所　神田明神》

神田明神座落於高地上，尤其東側毫無遮蔽物，是絕佳的登高望遠景點。參拜完後可以順便在神社腹地內的茶坊喝杯茶，遠眺淺草寺的御本堂與五重塔，並誠心遙拜一番，善哉善哉！

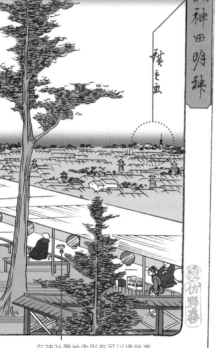

爬上陡峭的階梯後

畫面右下方畫出了被稱為東坂（南坂）的江戶知名陡峭階梯※1。《東都名所　神田明神東坂》（歌川廣重）則以這座陡峭的階梯為主題。

爬上這座陡階往北走後，上野廣小路以及上野神社森林便在眼下擴展開來。

在神社腹地內則有可以遠眺東側絕景的茶坊。

DATA

歌川廣重
1843～47（天保14～弘化4）年左右
【出版商】佐野屋喜兵衛

神田明神是為了告慰平將門亡靈而加以追封祭祀的神社，德川家康本人也相當虔誠信奉。家康與神田明神的淵源起於1600（慶長5）年9月15日，爭奪天下的關原之戰。這天剛好也是舉辦神田祭的日子，因此家康向神田明神祈求勝利後便從江戶舉兵出陣。「我之所以能夠大獲全勝都是托神田明神的福！」爾後，神田明神便成為家康公認的靈驗「江戶總鎮守」。江戶人則暱稱為「明神大人」，將之視為保佑生意興隆的神明祭拜。神田明神至今仍是神田、日本橋、秋葉原、大手町、丸之內等108個區域所信奉的在地守護神。

※1座落於神田明神東側的坡道，相當於後門。

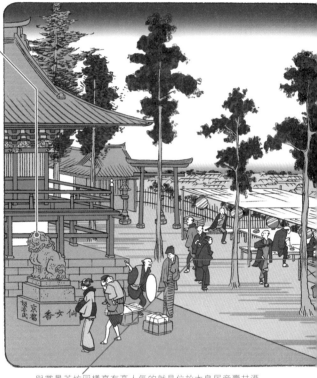

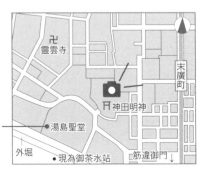

登高望遠的**絕**美景色，還有總鎮守坐鎮把關

狛犬台座標示著「仙女香」字樣，這是贊助商坂本屋[※2]的招牌商品。真正的台座其實沒有刻這三個字，正是所謂的「虛擬廣告」。

它甚至被川柳打油詩挪揄為「『仙女香』字樣，不斷露臉入眼簾，翻頁必相見」，在浮世繪與印刷書籍中頻繁登場。

「仙女香」由來

仙女香是位於京橋的坂本屋所販售的白粉粉底。商品名稱取自女形（女性角色）歌舞伎演員，第三代瀬川菊之丞的藝名「仙女」。

人氣女形菊之丞的代表商品「仙女香」也曾出現在寫樂的浮世繪畫作中。

與賞景茶坊同樣享有高人氣的就是位於大鳥居旁賣甘酒的店家「天野屋」。江戶民眾一年四季都愛喝這項發酵飲品，在夏季則被當成補充營養的飲料而大為暢銷。

MAP 俯視江戶，保佑江戶的總鎮守

神田明神的創建年代比江戶時代早了800年以上，當時是位於商業地區的大手町（將門塚周邊）。於家康辭世後的1616（元和2）年，遷移至相當於江戶城表鬼門的現址，並建造神社祭拜。

神田明神的南邊為湯島聖堂。這是第五代將軍綱吉所下令建設的孔子廟，後來成為幕府的教育機構，也是日本學校教育的發祥地。現在從JR御茶水站徒步2分鐘便可抵達，相當便捷。

卍 靈雲寺
末廣町
神田明神
湯島聖堂
外堀
現為御茶水站
筋違御門

※2 位於京橋傳馬町（現在的中央區京橋3丁目）的化妝品商店。在此作品問世的34年前，廣重的成名系列作之一《東海道五十三次 關 本陣早立》[參閱第114頁]也曾出現過仙女香。

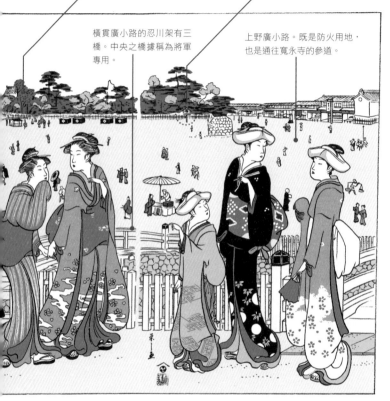

寬永寺境內被稱為「上野之山」，地勢較高的台地一帶。又名「忍岡」※1。

横貫廣小路的忍川架有三橋。中央之橋據稱為將軍專用。

（CHECK）**兩大師**

寬永寺腹地前有一塊寫著「兩大師」的立牌。

上野廣小路。既是防火用地，也是通往寬永寺的參道。

《上野三橋》

三橋鼎立的上野廣小路

DATA

鳥文齋榮之

1789～1801年（寬政年間）左右

【出版商】西村屋与八

遼闊的空地上人來人往，前方則架設著一座橋。這裡是上野，名為下谷廣小路的防火用地，在現代則是被稱為上野廣小路的地點。當時這裡是通往寬永寺黑門的參道廣場，正中央則有從不忍池流往隅田川的忍川橫貫，因此架設了三座橋梁，即所謂的「三橋」（或被稱為「三枚橋」）。文獻記載「只有將軍能走中央之橋，庶民則必須走左右兩側之橋」，但江戶人們似乎未將此事放在心上，中央之橋也是照走不誤。真是一個不拘小節的時代。

※1 有一說認為，相對於寬永寺的忍岡，由於此池「一點都不隱密」，因而取名為不忍池。

44

也曾登上歷史舞台的上野廣小路與寬永寺

廣小路有許多茶坊與餐飲店林立，是相當熱鬧的觀光區之一。

寬永寺的正門，別名「黑門」。1868（慶應4）年，在戊辰戰爭之一的上野之戰時，淪為舊幕府軍彰義隊與新政府軍（薩摩、長州）進行槍戰的主戰場※2。

上野廣小路的松坂屋

松坂屋在廣小路屹立至今，現名「伊藤松坂屋」。《名所江戶百景 下谷廣小路》（歌川廣重）也曾描繪過松坂屋。由於地點接近寬永寺，袈裟也是熱賣商品之一。

在上野戰爭的槍擊戰中，氣派的屋頂招牌也中彈。這塊招牌與彈痕仍保留至今。

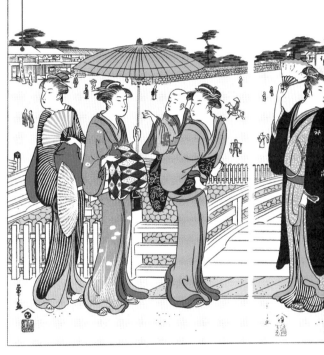

三橋

自明治以後，忍川成為暗渠，三橋也不復存在。現在仍在上野廣小路開店做生意的老字號和菓子屋「三橋」，則將此稱號傳承至現代。

> **CHECK** 寬永寺的兩大師所指何人？

兩大師指的是創建寬永寺，為江戶幕府一大功臣而且神祕低調的天海僧正「慈眼大師」，以及天海僧正所敬重的「慈惠大師」。兩位至今仍被出身地上野與淺草的民眾尊稱為「兩大師」，廣受愛戴。

慈眼大師（天海）

為德川家康的近臣，也在家忠、家光手下任職，並於寬永2（1625）年創建寬永寺。

慈惠大師（良源）

平安時代的僧侶，亦為比叡山延曆寺中興之祖※3。疫病退散符所畫的角大師，就是慈惠大師的化身。

※2 黑門後來遷往東京都荒川區圓通寺，至今仍留有彈痕。
※3 慈惠大師的通稱為元三大師、鬼大師。相傳為神籤的發明人。

來到上野必去料理茶屋打牙祭

《名所江戶百景 上野山志》

在寬永寺創建前便已存在的五條天神社鳥居。該神社奉祀醫藥祖神，吸引許多民眾前來參拜，祈求病癒與健康※1。

晚霞盡頭處則有寬永寺的根本中堂、本堂以及為數眾多的子院。

DATA

歌川廣重
1858（安政5）年
【出版商】魚屋榮吉

本作品所描繪的是江戶的高級餐廳——料理茶屋「伊勢屋」，店址位於寬永寺入口，以現代的地理位置來看，就是從廣小路面向設有西鄉隆盛像的小山正面。

門簾標示著店家的招牌商品「志そめし（紫蘇飯）」字樣，店門口則排滿了新鮮魚貨，1樓高朋滿座，2樓座位也可看見客人身影。料理茶屋的上賓為大型店家老闆與武家負責跟各藩折衝周旋的留守居役，據聞這些人每天都以交換情報為由大開筵席。當時甚至還留下「料理茶屋人氣太旺，導致前往吉原遊廓的尋芳客變少」的軼聞，由此可知料理茶屋受歡迎的程度。

※1 由於名稱中有「天神」，因此也供奉菅原道真公像。

46

現在的JR上野站周邊，從前是東叡山寬永寺子院林立的廣闊區域，全盛期的面積甚至號稱超過30萬坪。現今的上野公園噴水池所在地曾建有寬永寺的根本中堂。

上野忍山下的不忍池乃小型**琵**琶湖

不忍池畔長著一株被稱為「月之松」的名樹。松樹枝幹滑順的繞成一個圓。廣重以此松樹為主角，從寬永寺方向描繪不忍池的弁天堂、加賀藩宅邸與工商地帶景致。

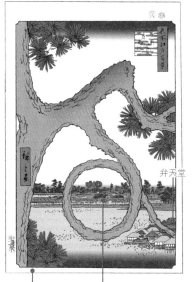

弁天堂

《名所江戶百景 上野山內月之松》所描繪的是從清水觀音堂遠眺的景色。

武家宅邸與商家。以現代的地理位置來看，則是中國料理「東天紅上野店」一帶。要是廣重地下有知也會大感意外吧！

畫面外左側為不忍池。寬永寺為天海僧正仿照天台宗總本山，比叡山延曆寺所創建的。他以不忍池模擬琵琶湖，並搭建弁天島以模仿竹生島※2。

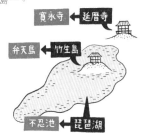

由於竹生島上有供奉弁財天為主神的寶嚴寺，因此也在弁天島上設立弁天堂，嚴謹重現，打造江戶小琵琶湖。

店門口排滿新鮮魚貨的伊勢屋。日後在夏目漱石的《我是貓》一書中登場時，店名已改為「雁鍋」。當時的屋頂橫樑裝飾便以雁子造型為主體。

身穿同款和服，撐著同款陽傘，精心打扮的女性們，是號稱前往寬永寺參拜的姊妹淘。女性們相偕出遊在當時也蔚為風潮。

家康與天海僧正所打造的江戶都市

1590年，家康入主當時仍為一大片濕地的荒蕪江戶之後，便立刻延請天海僧正[參閱第45頁]作為首席設計師，訂立都市計畫。根據風水「四神相應」理論進行基礎設計，著手治水與建設水運航道、挖取神田山、駿河台的土砂填平日比谷海灣，並以伊豆半島的石塊砌造江戶城石牆、仿照比叡山延曆寺設立東叡山寬永寺，為江戶打下基礎。

為鎮壓「鬼（魑魅魍魎與病毒等疫病）」，除了神田明神與日枝神社之外，還配置了增上寺、寬永寺等神社佛閣助陣。

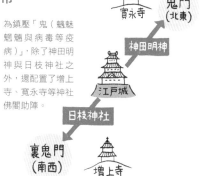

※2 相對於天台宗的總本山比叡山延曆寺，寬永寺以「東邊的比叡山」自居，因此以「東叡山」為山號。

仁王門，現為寶藏門。一年只有七天，例如大年初一等特別的日子，才准許民眾登上樓門，這也是江戶人最期待的活動之一。

淺草歲末市集大發利市

《東都名所　淺草金龍山年之市》

就現代地理位置來說，在這一帶會看見朝日啤酒大樓。

位於寶藏門大前方的就是淺草最具代表性的仲見世商店街與雷門。雷門大燈籠上有著「志ん橋」的題字，是由新橋的信眾們所捐贈的。

山門、雷門的正式名稱為「風神雷神門」，當時的「志ん橋」燈籠則移至正殿※2。

DATA

歌川廣重
1835~38（天保6~9）年左右
【出版商】佐野屋喜兵衛

雪花紛飛的歲末嚴寒冬日，仔細看看白雪皚皚的淺草寺境內，完全被摩肩擦踵的江戶人們擠得水洩不通。這是淺草的歲末市集，在淺草寺境內舉辦市集的起源可追溯至室町時代。當時每個月都會固定舉辦，不過只有12月這一場特別被稱為「歲之市」。近鄰的農家們為了籌得過年買年糕的費用，會製作一些物品拿來歲之市兜售，庶民們則為了購買過年用的全新用品。而形成萬頭攢動的擠沙丁魚狀態。此外，臘月亦為回收未收款項（賒帳）的月份。借方與貸方也必須預作準備嚴陣以待，好面對即將到來的除夕攻防戰※1。

※1 未收款項（賒帳）的回收期限為除夕［詳請參閱第134頁］。
※2 現代標示著「雷門」字樣的雷門燈籠，由松下電器（現為Panasonic國際牌）所捐獻。

年節大採購，江戶人蜂擁而至，雪白淺草寺

轉移陣地的五重塔

這是從正殿往隅田川方向看過去的視角。五重塔當時位於雷門左側，二戰後遷移重建，現在則位於右側※3。

從12月18日的「年終拜觀音」活動前日，販賣正月用品與吉祥物的攤販便齊聚淺草寺內做生意，因而被稱為「歲之市」※4。

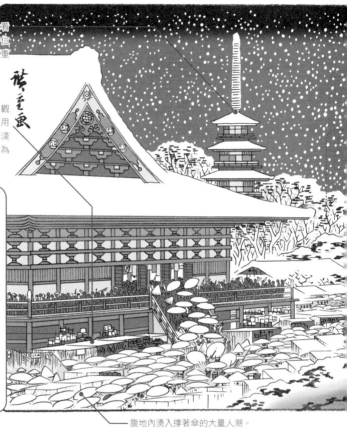

攤販連綿不絕，所販售的商品從注連繩等正月用品，到木桶、砧板、鍋子、竹耙等廚房用品與日用品應有盡有。

—— 腹地內湧入撐著傘的大量人潮。

MAP 自江戶時代就未曾改變的淺草地區

對比江戶時代與現代的地圖後會發現，無論是全長約250m的仲見世參道，抑或是寬敞的廣小路與吾妻橋都未曾改變。淺草始終是淺草。

原本位於神田明神附近的東本願寺，因明曆大火〈1657年〉遷移至淺草。擁有巨大屋頂的正殿則成為淺草的名勝之一。

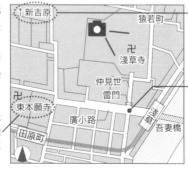

- 新吉原
- 猿若町
- 卍 淺草寺
- 仲見世
- 雷門
- 卍 東本願寺
- 廣小路
- 田原町
- 吾妻橋

在淺草寺往北約1km處，設有幕府認可的遊廓，新吉原〔參閱第86頁〕。

當時的廣小路相當寬敞，與現在的雷門通大道同寬，在兩旁則有許多販賣盆栽的攤販。此處現在則是東京馬拉松的觀賽、轉播地點。

※3 畫面中的五重塔所在地，現在則設置了一塊紀念碑，被視為能量景點。
※4 幕末時銷售羽子板的攤販變多，現在則是將12月17～19日稱為「羽子板市」，是臘月淺草特有的景致。

人氣系列作品，連番登場！點燃收藏家蒐集魂的「全套畫作」

江戶三大「全套畫作」

《富嶽三十六景》（葛飾北齋）

傑作中的傑作。初版上市日期為1831（天保元2）年左右。起初的規劃為全系列36作，後因人氣居高不下而再追加繪製10幅畫作，而成為全套46幅的作品。

《東海道五十三次》（歌川廣重）

以東海道上的53個驛站區為主題，再加上起點日本橋與終點京都所構成的全套55幅作品。自1833（天保3）年開始連載，也是讓廣重成為賣座畫師的作品。

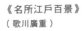

《名所江戶百景》（歌川廣重）

描繪江戶風景，全套共計119幅的畫作。自1856（安政3）年開始連載，是廣重最晚年的作品。以嶄新的構圖呈現出家喻戶曉的名勝景色，因而大獲好評。

始自菱川師宣，並透過富裕階級交換繪曆［參閱第152頁］而發展起來的浮世繪版畫，逐漸變成接地氣的庶民娛樂與資訊來源。浮世繪之所以能走紅，全都有賴身為製作人的出版商們凝聚創意與巧思的銷售戰略。比方說「全套畫作」，也就是所謂的系列作品，將原本單張銷售的浮世繪做成系列商品販售，像是北齋的暢銷系列作品《富嶽三十六景》（全46幅）、廣重的《東海道五十三次》（全55幅），都是根據一個大主題所製作的系列畫作。買過一張就會期待下一張，買了下一張又會期待新作推出。然後畫迷們就會覺得「既然已蒐集這麼多張了，就湊個完整吧」，默默的激發出江戶人的蒐集魂。

全套畫作中也有人氣畫師們

人氣畫師攜手合作的**豪**華鉅獻

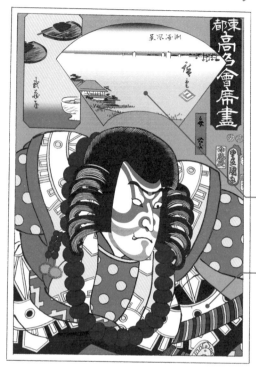

以江戶的人氣料亭搭配歌舞伎演員入畫的《東都高名會席盡》系列作中的其中一幅。演員由國貞負責描繪，餐館等景物則由廣重擔綱。光是人氣高級餐館與歌舞伎戲目和演員就夠吸睛了，而且還請來暢銷畫師共同創作，引起相當大的話題。

位於品川洲崎的「武藏屋」。為配合店名，刻意幽默一下，將歌舞伎戲目「義經千本櫻　鳥居前」的武藏坊弁慶，以及洲崎的弁天堂鳥居並排呈現。

入畫的演員為專扮男性角色，並以美男子形象走紅的第三代嵐吉三郎。這系列畫作以歌舞伎戲目和高級餐館之間的腦筋急轉彎為主題，洋溢著江戶式幽默。

DATA

《東都高名會席盡　武藏屋洲崎風景　弁慶》
歌川國貞（第三代歌川豐國）、
歌川廣重／1852（嘉永5）年／
【出版商】藤岡屋慶次郎

聯手合作的商品。比方說《雙筆五十三次》系列，人物由國貞（日後的第三代豐國）繪製。《小倉擬百人一首》風景則由廣重負責，人物則由第三代豐國、廣重、國芳這三位明星畫師攜手合作，陣容相當堅強。

《東都高名會席盡》也是不容錯過的作品。全套共有50幅畫作，以50家餐館為主題並分別搭配相關的歌舞伎演員肖像畫。國貞負責役者繪（人物）、廣重則包辦餐館建築與料理等有關店家的描繪（整體景物）。以三星級餐廳為舞台並集結人氣畫家的豪華卡司，在當時可是引爆話題的全套畫作。

第2章

見微知著，了解江戶生活

江戶在當時是世界規模最大的百萬人口都市。

約占人口一半的是身為消費階級的武家，一半則是從事工商業的民眾。在土地分配方面，武士住宅區約占70％、寺院神社用地約15％、工商階級用地約15％，因此工商階級的人口密度也是世界第一。而且長期以來整體社會面臨男多女少的失衡問題，不過庶民們依舊樂觀度日，找出許多樂子，為江戶的社會繁榮貢獻心力。第2章所要介紹的就是這些庶民的生活。

江戶的庶民組織

幕府幾乎未提供任何的公共服務，因此各個市鎮會以町年寄為中心，由居民團結自治，打造和諧平等的小型社會。

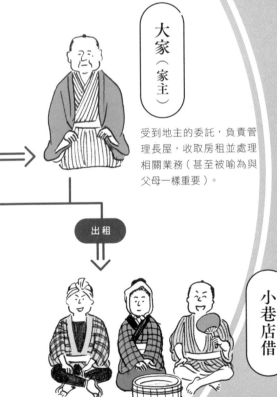

大家（家主）

受到地主的委託，負責管理長屋，收取房租並處理相關業務（甚至被喻為與父母一樣重要）。

出租

小巷店借

住在巷弄內的長屋（裏店）階層。通常為小販與工匠。

町奉行所

相當於江戶市政機關的奉行所會設立於南北兩處，採取每月輪值的辦公方式，握有行政權與裁判權。

町年寄

掌管江戶全市鎮的領袖。由樽屋、奈良屋、喜多村三家世襲，享有姓氏與佩刀的特權。

協議

江戶的工商階級

土地出租囉

地主

擁有土地者也被稱為「家持」。大規模店家老闆也具有地主的身分。

町名主

各市鎮的首領。發生任何問題時需負責協調進行解決處理。

出租

地借

向地主租用土地，建物則自行興建的租戶。

長屋就交給你管啦

出租

大街店借

租借大街上的建物做生意，屬於比較富有的階層。

吃肉當吃藥，好一個「百般不願意」

《名所江戶百景　比丘尼橋雪中》

斗大的「山鯨魚」招牌，其實指的是「山豬」，也就是賣山豬肉的野味餐館。自佛教傳入日本後，大眾似乎有意無意的將吃獸肉這件事視為禁忌。然而在江戶時代，則以肉是補充營養的藥物為藉口，在餐館（野味屋）之間流行起吃肉的「藥補」。不僅如此，為避免直接說出是什麼動物的肉，還幽默的以「紅葉」、「牡丹」、「櫻花」等暗號代稱。江戶人總聲稱「我也是千百個不願意，無奈身子虛，必須滋養補氣啊！」店家的生意也因此頗為興隆。這張畫作是由比丘尼橋（如今的銀座1丁目附近）的尾張屋所贊助的，因此才成為名所江戶百景的其中一幅作品。

保衛江戶城的內堀護城河石牆。城的附近為一片雪景，為江戶中心地帶妝點出不同的景致。

江戶的便利商店「哨所」

管理橋梁的哨所。一般會由退隱人士入住執行勤務。哨所遍布市鎮的各個角落，值勤者會兼賣草履或雜貨等物當作副業，是江戶版的便利商店。

「十三里」是指地瓜。起初因風味類似栗子，但「又不及栗子（音同九里）」，所以開玩笑的以「八里半」名稱販售。但經過青木昆陽的改良後，江戶人又再度發揮幽默「這比（音同四里）栗子（九里）還美味，特此正名為十三里」。

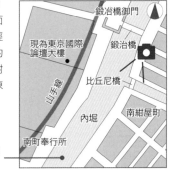

九里　好吃的地瓜

九里　＋　四里　＝　十三里

有一說認為地瓜大多產自離江戶13里遠的川越，故得名。

MAP　比丘尼橋是連結武士住宅區與工商地區的橋梁

比丘尼橋（現為銀座1丁目附近）是架設在運河上的小橋。從畫面左側的「山鯨魚」招牌方向行經運河就會看見此橋，右邊哨所的後方則是鍛冶橋。右側內堀的對面，現在則是東京國際論壇這棟以玻璃牆面為主體設計的大樓。

現在在此內堀上方則設有首都高速公路。

地圖標示：鍛冶橋御門　鍛冶橋　現為東京國際論壇大樓　山手線　比丘尼橋　內堀　南紺屋町　南町奉行所

DATA

歌川廣重

1858（安政5）年

【出版商】魚屋榮吉

燉煮料理、烤地瓜與野味屋，江戶可謂**美**食天堂

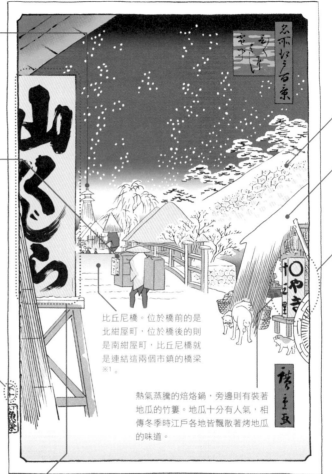

位於橋梁另一端的消防望樓，設置於南町奉行所（現今的JR有樂町站前）建物內。

扁擔小吃攤販

將熟食分格放入貨箱中並沿路叫賣的扁擔小吃攤販。賣酒的攤販在冬夜裡尤其搶手，而且會配合客人的要求提供熱酒，深獲單身赴任中的武士喜愛。扁擔小吃攤販後來轉變為定點攤販，接著擁有了店面，並且演變成現代的居酒屋。

改印許可所標示的日期為安政5年，也就是馬年10月，不過廣重已於前月過世，因此本作既有可能出自廣重本人之手，也可能是由第二代廣重所繪。

比丘尼橋。位於橋前的是北紺屋町，位於橋後的則是南紺屋町，比丘尼橋就是連結這兩個市鎮的橋梁※1。

熱氣蒸騰的焙烙鍋，旁邊則有裝著地瓜的竹簍。地瓜十分有人氣，相傳冬季時江戶各地皆飄散著烤地瓜的味道。

提供山豬肉鍋物等料理的野味屋招牌。山豬除了有山鯨魚的異名外，還被稱為「牡丹」※2。

山鯨魚

大家彼此心照不宣，默默吃下肚

古時候的日本人很忌諱食用鳥類以外的肉類，但在幕末時流行吃山豬肉（豬肉），後來進入明治時代則開始吃起了牛肉鍋。

櫻花
指馬肉

紅葉
指鹿肉

※1 橋下為運河，往畫面左側直行後，會看到京橋、八丁堀、紅葉川並一路連結至隅田川。
※2 據說是因為山豬肉切成薄片擺盤後形似牡丹花瓣，因此才被暱稱為牡丹。

揚名國際的和食「壽司」原點

《縞揃女弁慶 安宅之松》

擺在盤子上的三層壽司為江戶前握壽司。現代所見的握壽司是在江戶時代中期發展起來的。

在這之前，透過米飯和魚肉發酵製成的「熟壽司」與「押壽司」才是主流。當醋在江戶普及後，利用醋與鹽調味的「早壽司」於焉誕生，接著再進化，路邊攤「握壽司」隨之問世，成為人氣速食。另一方面，高級壽司店也紛紛開張，包括

握壽司的先驅，華屋与兵衛的「与兵衛鮨」，以及位於安宅，也是本作主題的「松之鮨」，再加上用笹葉（竹葉）包捲成壽司的「毛抜鮓」，被合稱為江戶三鮨。其中尤以松之壽司最為高級，據說一盒要價5萬日圓。這件作品就是由松之壽司出資贊助，邀請國芳作畫的廣告性質浮世繪。

清秀可愛的小姑娘畫著精緻的妝容。當時年輕女性之間流行常睫毛往內捲的化妝法，與現代恰好相反。綁在額前的髮飾讓這名未婚女性更顯清新可人。兩名畫中人物皆為模特兒，在此作品中扮演年齡懸殊的姊弟。

擺盤為金字塔式
據聞當時的壽司擺盤是像金字塔般的層層堆疊。小盤上面兩層為蝦子、玉子燒蛋卷，最下層可能是鯖魚或窩斑鰶。當時的配料並非生食，多半為卷物或泡過醋的食材。

以外觀顏似筷架的「弁慶薑」佐料來呼應主題名稱。

茶櫃是使用昂貴的櫻樹木材所製成的高檔家具。隨意擺放在櫃內的器皿則是有田燒的高級瓷器。

在路邊攤買壽司站著吃才是主流

「握壽司屋」的起源為扁擔小吃攤，所以是站在路邊吃的食物。一貫4文（約100日圓），是江戶人愛吃的速食。另一方面，部分商家也開始走高級路線，出現了像「松之壽司」這樣專做富貴人家生意的高檔餐館，而成為庶民憧憬的名店。

一貫

約4文

享譽全球的高知名度代表性和食「壽司」，在江戶時代隨著醬油與米醋的普及，以及拜江戶近海漁場豐富的漁業資源所賜，而從庶民喜愛的輕食發展成奢華美食。

DATA

歌川國芳
1844（天保15～弘化元）年左右
【出版商】伊場屋久兵衛

56

「松之壽司」為江戶的三星級壽司店

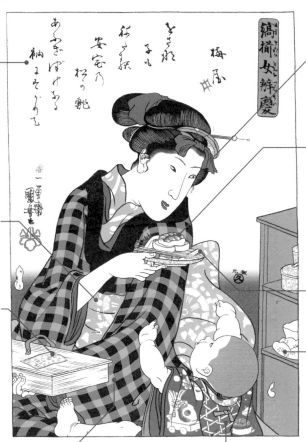

以「稚子亦求安宅松之鮨，手足如扇攬袖不放」的打油詩的形式來做宣傳。這其實就是一張廣告，內容描寫即便是小小孩，也懂松之鮨有多美味，因此猛拉著大人的袖子，彷彿強力地訴說著「我要吃！」那般。

襯衣與腰帶也有著精緻的花紋。腰帶則配合主角弁慶之名，選用法輪圖案。

廣告要做得不著痕跡

壽司盒上貼著「安宅松之鮨」標籤，低調卻又為贊助商做足了宣傳。壽司盒是以松木削成薄片的經木製成的，殺菌效果也十分卓越。

江戶所流行的弁慶格紋

《縞揃女弁慶》系列，是以武藏坊弁慶的軼聞趣事為主題，並搭配身穿當時流行的弁慶格紋服飾的女性人物畫，全套總計10幅。

在歌舞伎戲劇中，扮演像弁慶這類強壯又高大的男性時便會穿著格紋戲服，因此被稱為「弁慶格子」。在《義經千本櫻 壽司屋之段》登場的惡漢權太，其所穿著的弁慶格子簡直與「嘉頓格」沒兩樣。

小男孩是人氣模特兒？

和服繡著籠目紋和江戶玩具圖案，內衣也印有花紋，穿著十分氣派的這名小男孩是當時的人氣兒童模特兒。

和服上的玩具圖案為鯛魚拉車、波浪鼓、陀螺等物。

當季流行就交給平面廣告媒體浮世繪

《夏衣裳當世美人　越後屋仕入縮向》

從江戶時代開始流行而且相當普及的「島田髻」。透過髮型便能得知當事人年齡、未婚或已婚、職業等資訊※1。

當時發明出黏貼兩三層鞋底的高級草履，後來則成為禮服用的標準配備。作品中透過鞋履、雙腳甚至是腳趾呈現出秀氣柔美的人物氛圍。

瞿麥花紋的螢火蟲盒。

越後屋仕入の志み向

夏衣裳當世美人

歌麿筆

DATA

喜多川歌麿

1804～06（文化元～3）年

【出版商】和泉屋市兵衛

當季流行就交給平面廣告媒體浮世繪

「當世美人」，也就是江戶的平面廣告模特兒，由她們穿上今年新出的亮麗涼爽和服來打廣告，向消費者宣傳「和服業者三井越後屋，今夏最推薦的明星商品為材質輕薄涼爽的皺綢」。設計成門簾造型的標題題字旁，搭配著辨識度極高的贊助商越後屋商標。而且越後屋就是大手筆，連模特兒所用的小道具都是高級品。這套「夏衣裳當世美人」共有9幅，換句話說，就是集合9家公司文宣的系列作。此系列的合作對象不只限於越後屋這種走高級路線的客戶年齡層與身分，描繪服裝材質與流行趨勢。

※1 當時愈是年輕的女性愈喜歡梳大髮髻。

58

介紹各種穿搭的時尚**媒**體

《夏衣裳當世美人》系列，是由畫師歌麿團隊所經手的時尚廣告浮世繪。「大丸」的主打客層為年輕女性、「伊豆藏屋」則適合在武家任職的女性等等，泉屋、松坂屋、荒木屋、若屋等和服店都是此系列的贊助商，競爭相當激烈。

《大丸仕入中形向》

門簾商標為「大」字的「大丸和服店」廣告，以梳著島田髻陪著童玩煙火的女性為模特兒，是一款針對年輕侍女所推出的型染浴衣。

《伊豆藏仕入模樣向》

模特兒梳著高階侍女們的招牌單邊髮髻，因此伊豆藏主打的客層為任職於武家的女性。畫中人物解下腰帶顯得風情萬種，是一張充滿目錄風格的作品。

縮緬指的是經過摺紋加工，材質顯得涼快的透明薄紗。單穿時就會如同畫中模特兒般透出緋紅色襯衣。這項透視技法也是雕版師、刷版師的頂級技術之一。

模特兒手拿的小道具（信紙），其實也很有戲。彷彿正在訴說著，三井越後屋的夏日薄款衣裝，會讓「懷抱著淡淡情愫」的一顆心更加小鹿亂撞。

長凳是使用色澤清新的青竹所製成的高級品。團扇花色為當時所流行的有松紮染紋路，上頭則擺著小蟲盒，營造出充滿季節感又洗鍊的風格。

真可愛！

我想要！

描繪民眾借用雨傘的浮世繪畫作則有《東都御殿川岸之圖》。此乃國芳晚年之作。作品中的番傘編號為1861。不知該說是巧合還是注定，這個數字正好也是國芳逝世之年。

江戶的公共服務「雨傘出借」其實就是隱藏版廣告

三井越後屋在江戶算是起步很晚的和服店。也因此想出很多前所未有的服務。其中一項就是「借傘服務」，遇到突然下雨的狀況而無處躲避的江戶人，就會前往越後屋借傘但不消費。雨傘上有著斗大的越後屋商標。因此只要一下雨，街上就會有許多撐著越後屋雨傘的行人走動，因而成為了最佳的行動廣告。

為了登記借用紀錄，會在傘面標記號碼，因此被稱為「番傘」。在當時，傘是貴重物品，據說越後屋以低成本大量製造了堅固耐用的雨傘。

這個新型態的造福社會行銷手法當時相當成功，大獲好評※2。

※2 川柳打油詩也曾以此事為題材打趣道：「和服屋原來，生意好得不得了，驟雨便知曉」。其他和服店也開始跟進，推出借傘服務。

梳著圓髮髻的女子心事重重無人知

《歌撰戀之部　物思戀》

喜多川歌麿
1793～94（寬政5～6）年左右
【出版商】蔦屋重三郎

歌

麿所描繪的「物思戀」＝「」fall in love」之意。這個《歌撰戀之部》是以大首繪形式描繪戀愛中女性的5幅系列作，也是至今仍深獲世人喜愛的逸品。畫中這名神情難以捉摸的婦人，以及撐著臉頰的右手呈現出宛如彌勒佛菩薩的手勢，在在顯出一種衝突的美感而深深吸引住觀者的目光。儘管梳著

一頭優雅的圓髮髻，臉上卻沒有眉毛！當時的女性在婚後與產後有剃光眉毛的「引眉」習俗。梳著優美的圓髻燈籠鬢髮型、身穿風格沉穩的和服、面露哀愁的大齡女子※1以及引眉，從這些線索便可得知此女性已為人婦。這個似有若無的凝視著某處的厭世表情，或許是因為陷入悖德不倫戀所造成的也說不定。

《歌撰戀之部》包含了描繪戀愛中年輕女性嬌羞心情的《相思戀》、已婚女性的玩火戀情《秘戀》等作品，是以不同年齡與不同戀愛型態的女性複雜心思為主題的系列作。其他還有《夜逢之戀》、《稀逢之戀》等，全套共5幅。

霰千鳥紋

以霰紋搭配千鳥紋的「霰千鳥」江戶小紋和服。遠看顯得樸素，但細看就會發現是很有格調的款式，深獲武家侍女喜愛。

江戶女子的髮型既不好梳，維持也很費事

當時整理髮型的頻率為一個月數次，會解開髮髻梳整頭髮（以梳子梳順）後再次盤起。大概一個月才洗一次頭。畢竟要洗這麼長的頭髮實在是一項浩大的工程。頭皮癢時，據說女性們就會不動聲色的拔下髮簪，優雅的「撓一撓」來止癢。

ＺＺＺ…

撓一撓

好癢喔～

為了保持髮型完整，當時的女性會使用附帶圓筒枕（小枕頭）的箱枕。只要側睡就不會壓壞髮型。

※1 當時年過20歲就會被稱為大齡女子。

「歌麿團隊」的頂尖職人所繪製的江戶女子像

傳奇製作人「蔦屋重三郎」與江戶美人畫第一把交椅「喜多川歌麿」攜手合作的美人畫秀逸之作。背景採用加入雲母粉的雲母摺手法，呈現出豪華絢爛的淡紅效果。

大幅往左右兩旁擴展的髮絲名叫「燈籠鬢」。再仔細一看會發現兩端皆稍微露出「鬢張」這種用鯨鬚、小葉黃楊與鱉甲所製成的薄板。在沒有定型噴霧這類商品的江戶時代，就是用這個小工具來固定髮型的。就寢時會拿掉鬢張，隔天早上再插入髮絲內做整理。

領口所露出的襯衣低調的展示著當時流行的有松紮染（手蜘蛛紋），成為整套穿搭的亮點。

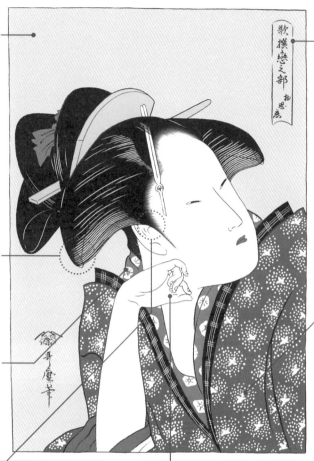

神級的雕版技術、絕妙的刷版技藝

歌麿浮世繪畫作特徵是，人物的髮際線呈現出柔軟的「蓬鬆」效果。這必須透過在1mm的間隔中雕出3條線的「毛雕」絕技才能辦到。除了在1mm的間隔中雕出3條黑髮用的版木外，還會以同樣規格雕出灰髮用的版木，在上色時必須巧妙拿捏，避免顏色重疊。※2。

浮世繪是會將想呈現的線條略過的凸板印刷。1mm中雕有3條線的技法，就是在間隔中留下約0.3mm寬的線條。

←1mm→

透過指尖塑造歌麿式女人味

畫美人的功力為江戶之冠的歌麿。據說許多女性還毛遂自薦報名當模特兒。就連微彎的小指也莫名顯得有韻味，這就是歌麿筆下的魔術。

微傾的身軀與撐著臉頰的玉手，豐潤慵懶的人物造型也無懈可擊。相傳北齋看了此畫後便斷了畫美人畫的念頭。

※2 從畫作中很難看出線條，但能夠呈現出柔軟的「蓬鬆」效果，全拜雕版師與刷版師的技術所賜。

待在室內不參與交易，拼命在帳簿上記帳的人們。負責記錄與管理也是交易所職員們的職責所在。

手拿帳本，大動作的比手畫腳彼此叫囂、咆哮。大家都很賣命，交易愈趨白熱化，還有人幫忙圓場，規勸「有話好好說」。

大喊大叫、忍不住動粗、喧嘩吵鬧……交易就是在這種激動的氣氛下進行的。

交易場所為建築物前方廣場，也就是在戶外進行。被稱為稻米仲介商的幕府授權商人們的交易結果會立刻被記錄下來，並由專門的信差即時傳達至全國各地。

幕府授權的交易所位於「天下廚房」

《浪花名所圖會　堂島米買賣》

DATA

歌川廣重
1834（天保5）年左右
【出版商】川口屋正藏

萬頭攢動，叫喊聲此起彼落，氣氛相當沸騰。這場面究竟是在打群架還是祭典喧嘩呢？其實這裡是別名天下廚房的大阪幕府授權交易所，地點就在稻米仲介商交易年貢米的堂島米會所。然而現場卻看不見任何裝著米的米袋。交易是採用「米票」這種證券進行買賣，日後才交收稻米現貨的方式，而這也是首開全球先例的市場；據聞美國芝加哥的金融期貨交易所就是參考此模式發展而成的。米價不僅是諸侯關切的焦點，對庶民而言更是左右江戶經濟的關鍵大事，因此交易時難免沸沸揚揚，激動難耐。要讓大家冷靜下來可非易事，擋也擋不了啊！

白熱化的交易大戰，**計**時人員必須身兼潑水員

交易時段為現在的上午8點到下午2點左右（含午休時間）。當時規定快接近終場時，就會點燃2寸（約6cm）火繩，燒盡後便停止進行交易。火繩燃燒完後，頭綁一字巾的灑水人員就會帶著水桶登場，對著還在進行買賣的群眾潑水，強制結束交易。

米會所的
計時人員・潑水員

好啦！結束3！

噗哧

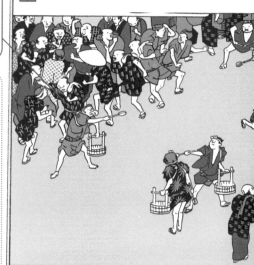

稻米交易卻不見米

負責交易的稻米仲介商會與保存與管理稻米的各藩倉庫談妥條件，取得米票。而將此米票轉賣給其他中盤商的場所就是米會所。

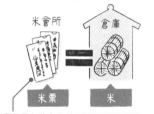

米會所　　倉庫

米票　　米

米票就是各藩倉庫所發行的稻米保管證。

江戶時代的高速資訊通信網「揮旗者」

資訊首重即時。短則三天就能將消息從大阪傳到江戶，專門傳達稻米行情資訊的信差（米飛腳）於焉登場。不只如此，還發明出使用手旗信號與火炬的高速傳訊方法，在視野遼闊的各座山上以接棒的方式進行，將資訊以驚人的速度傳到江戶以及日本全國各地。

至今仍留下許多與揮旗者相關的地名，例如：旗振、相場、旗山、高旗等等。

相傳遇到箱根這類險峻難登的山時，就會出動信差，大約8小時就能將消息從大阪帶到江戶。

根據揮旗（揮舞火炬）的次數或方向來傳達訊息。每座傳令點的間隔距離會隨著地理或自然環境而異，不過大致上為3～5里（約12～20km）。

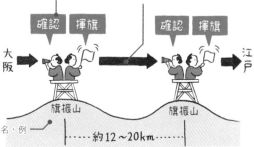

確認　揮旗　　確認　揮旗

大阪　　　　　　　　江戶

旗振山　　　旗振山

約12～20km

每朝進帳千兩的日本橋魚河岸市集

《日本橋魚市繁榮圖》

魚河岸市集位於日本橋北側盡頭。橋上人山人海，不但有騎馬的武士、還有以手推車運貨以及出力幫忙往前推的庶民等等。

江戶城，以及與江戶城位於同一側的富士山，由此可知此作品是朝向西方描繪而成的。

在貝類中人氣一枝獨秀的鮑魚。除了切片生吃之外，還可以用煎、煮等各式各樣的烹調方式大快朵頤一番。當時的鮑魚比現代的更大、更肥美。

與現代一樣，有魚市場的地方就有壽司店。這裡也有掛著「壽司」字樣門簾的店家在營業。

扁擔小販會挑著批來的魚貨前往長屋，並在水井旁殺魚進行處理。他們會用客人自備的器皿裝盤，因此不會產生包裝垃圾，相當環保。

這名魚市場老兄所穿著的鈕扣式罩衫，是防潑水的江戶式雨衣[1]。

1

　800年左右的江戶是超過百萬人居住的世界最大都市，而為江戶供應食材的地方之一就是日本橋的魚市。這座魚市場隨著江戶的擴大與人口的增加愈發繁盛，每天從早晨就熱鬧滾滾。在江戶近海所捕獲的鯛魚、鯖魚、鰺魚、比目魚……星鰻、鮪魚都會送來此處，貨色齊全應有盡有。無論是中盤商、零售商、挑著扁擔的小販、武士、大家都為了選購新鮮的魚貨而來到這座魚市場。江戶川柳打油詩也將江戶喻為「一日進帳三千兩之處」，早上的魚河岸市集賺千兩、午間的劇場街賺千兩、夜晚的吉原賺千兩，以此象徵江戶的繁榮。

DATA

歌川國安
1830（文政13）年左右
【出版商】鶴屋喜右衛門

千兩箱
千兩箱
千兩箱

※1 材質為塗上油脂的防水桐油紙（用來製作油紙傘的紙材）。

日本橋是不分男女老幼人聲鼎沸的江戶**魚**市

巨大的鮪魚與現代一樣都以分切為一大塊的方式販賣。一旁則是魚市場大老闆，正在詢問今天的魚貨狀況。

小屋後方有日本橋川流過，設有河岸（停泊處）供載著江戶近海漁獲的船隻停靠。

在魚市場工作的男性在江戶是很有異性緣的。而「活力與有型」就是他們最大的賣點。雖然工作必須經常碰水，腰際卻掛著時髦菸袋，以及造型講究的根付[※2]，是一名瀟灑的江戶型男。

附近商家的大小姐。身穿修改過肩線的和服，拿著往來物（私塾教科書）。服侍左右的小男僕忙著跟小狗玩，感覺會被訓一頓。

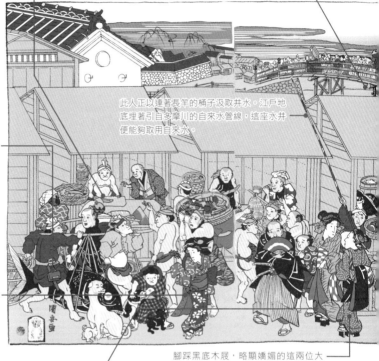

此人正以連著長竿的桶子汲取井水。江戶地底埋著引自多摩川的自來水管線。這座水井便能夠取用自來水。

腳踩黑底木屐，略顯嬌媚的這兩位大姊，手捧包袱，肩上掛著手拭巾，可能是要洗晨浴吧。

武家的採買管事也來市集買魚。武家能以低廉的價格購物，只要吩咐一句「這條魚我要了」，店家就會幫忙配送到府。

給我鯛魚

這就來！

不如藏起來……

可能因為這類客人在市場不太受歡迎的緣故，若態度過於跋扈強橫時，江戶魚販就會將新鮮魚貨往店內藏。江戶人做生意看重的不是身分，而是人際關係。

鮪魚在當時乏人問津

江戶最有人氣的高檔魚貨為白肉鯛魚。紅肉鮪魚對江戶人而言太油膩，被評為「低賤之魚」。當時會煮成蔥鮪鍋去除油脂後食用。

鮪魚肚太多油脂，我吃不慣。

唉

※2 夾在腰帶上使用之物，就好比現代手機吊飾的鎖圈那樣。當時會綁上細繩垂掛菸袋或印籠。

美人畫主角就是街坊平民偶像

《當時三美人》

正統美女　豐雛

淨琉璃富本流指導者，擁有秀氣平直眉、挺直鼻樑、眼型長而且明亮有神的正統美人。這樣的五官以現代標準來看也符合美女的條件。

豐雛為吉原花街玉村屋旗下藝妓，亦是三味線富本好手。據說後來成為東北某諸侯的側室。

俏麗招牌店員　高島屋阿久

兩國藥研堀米澤町的大型煎餅店「高島屋（長兵衛）」千金。是一位有著櫻桃小嘴，十分俏麗又有點「淘氣」的美女。入畫當時約為16～17歲。

她在高島屋所經營的水茶屋初試啼聲幫忙招攬生意後一炮而紅，後來據聞嫁給同業煎餅店繼承人。

高冷美女　難波屋阿北

淺草寺二天門前茶坊「難波屋」的招牌女店員，是擁有一雙長眼，以及有點鷹勾鼻的高冷系美人。薄紗和服領口微敞的裝扮看起來很成熟，但其實還是十幾歲的少女。

水茶屋就像現代的咖啡館那樣。當時還曾流傳這樣的軼聞，有位慕名而來的強者因為不想被其他來客搶走座位，接連點了50杯茶並且一杯不剩的喝光光。據說阿北後來嫁給大阪的富商。

DATA
喜多川歌麿
1793（寬政5）年左右
【出版商】蔦屋重三郎

這是在寬政年間，俗稱「寬政三美人」的知名畫作。蔦屋重三郎企劃製作，並由天才歌麿以公開人物姓名的方式來描繪鄰家女孩，在江戶大受好評，相當暢銷。

吉原藝妓以及富本流好手豐雛、兩國大型煎餅店千金阿久、淺草寺前茶坊招牌店員阿北。三人原本就是以美貌聞名的女性，但經過歌麿以美人畫的方式介紹後，一躍成為世人矚目的焦點。以現代說法來解釋的話，就是能夠親自前往拜訪的平民偶像。據聞當時只要傳出「今天那女孩會來顧店」的消息，粉絲們就會蜂擁而至，大排長龍搞得店內店外鬧哄哄。

寬政三美人，魅力各有千秋

首批上市的初版畫作印有三人的芳名，但後來加印的作品則拿掉了「名字部分」。

豐雛

豐雛的髮簪印刻著豐本流的「櫻草家紋」，因此無須標示名字也能以物辨人。

阿久

阿久的小袖和服繡有高島屋家紋「圓形三葉柏」，而且和服的底紋也是「三葉柏」樣式。

阿北

阿北手持的團扇上有醒目的雜波屋桐紋圖案。

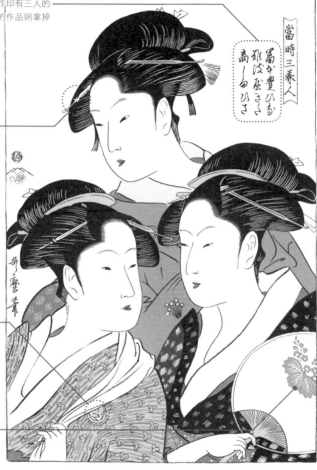

當時三美人
冨が豊ひな
難波屋きさ
高しなひさ

禁止公布真名！可是大家一看便知曉

日後出於敗壞江戶社會風氣的理由，禁止浮世繪標示人物真名（也因此，後來加印的作品才沒有列出三人的名字）。然而歌麿卻出奇招，在美人畫中加入提示人物名字的景物「猜謎繪」，巧妙的鑽法令漏洞。

歌麿《高名美人六家撰　高島屋阿久》猜謎繪。「鷹Taka＝音同高」、「島Shima＝島」、「火Hi＝久的第一個音節」、「鷺鳥頭Sagi取頭音Sa＝久的第二個音節」。

江戶的指南手冊其實就是偶像寫真

《女織蠶手業草 六》

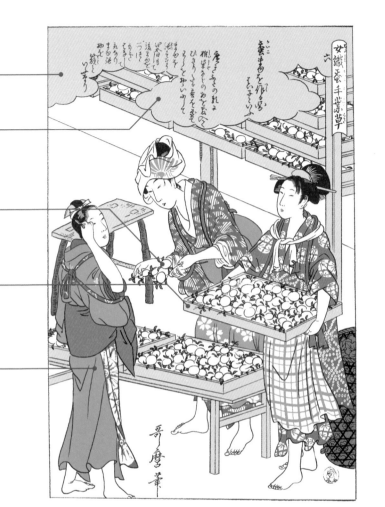

DATA

喜多川歌麿
1798～1800（寬政10～12）年左右
【出版商】鶴屋喜右衛門

箱子裡所裝的是大量的蠶繭。

這是以連續12幅畫作的形式將養蠶、結繭、抽取生絲等步驟，透過美麗女性們工作時的倩影做介紹的江戶指南手冊，而這就是其中一幅作品。作者為美人畫大師歌麿。在寬政改革下，美人畫也成為管制的對象，因此浮世繪轉而以工作中的女性為主題。形式上是作業教學指南，實質上則是偶像寫真，購買者的主要焦點是畫中的美麗女子。話雖如此，有關作業技術的內容解說相當扎實，當成教科書來讀也能吸收到許多知識。沒想到當時已有讀起來如此賞心悅目又有趣的教科書，真不愧是江戶時代。

不容小覷的「養蠶作業」詳解指導手冊

《女織蠶手業草》為全套12幅的系列作，從蠶卵階段、幼蟲、成蟲、長繭到羽化為止的過程全盤收錄，並加碼介紹從業人員以繭製作織物的情景，是不折不扣的養蠶指導手冊。教學浮世繪雖然是美人畫的障眼法，相關解説卻毫不馬虎。

系列首發《壹》之作描繪的是蠶卵階段，並附上解説「蠶卵非常微小，請使用鳥羽，輕輕的排列整齊」。

結尾的《十二終》之作描繪的是最終階段「機織」，也就是從蠶繭取得絹絲來製作紡織物。預備投入杼梭的當下，這位剛洗完頭的大姊不知為何來個胸前大放送。

這張畫作是養蠶的第六步驟。於畫面上方列出養蠶順序、方法等説明文字。

搭配「準備類似大蓋子之類的器具，將蠶放入鋪好的錐栗木葉上，再以稻稈覆蓋，讓蠶能夠結繭」的具體建議，詳細説明工具與材料。

文中提到「經過4、5天後就會結繭，必須逐一摘取」，並描繪出全員一同進行此作業的場景。

女性雙手捧著的是讓蠶結繭的箱子「簇」。

畫作真正的目的在於美麗的女性。一身工作裝扮卻又顯得韻味十足，手指與視線也都默默的散發著女人味，歌麿出品的偶像寫真果然不同凡響。

嗯嗯 這真令人 獲益良多呀！

江戶時代發展的養蠶業，成為明治時代日本主要外銷品

進入江戶後期之後，如這系列畫作所介紹的內容般，坊間出版了許多有關蠶的飼育法或繁殖法的指導書籍。養蠶業主要盛行於東日本山間，是農家的一大副業。

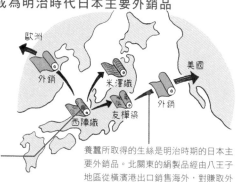

隨著生絲的產量增加，京都西陣卓越的紡織技術也跟著遠播，再加上近江商人進軍各地做生意，纖維產業便在日本全國發展起來。

養蠶所取得的生絲是明治時期的日本主要外銷品。北關東的絹製品經由八王子地區從橫濱港出口銷售海外，對賺取外幣與日本的整體發展做出貢獻。

蠶糞

吃桑葉長大的蠶所排出的糞便含有豐富的葉綠素，被稱為蠶沙，並被用來當作食用色素（抹茶色）與中藥材。

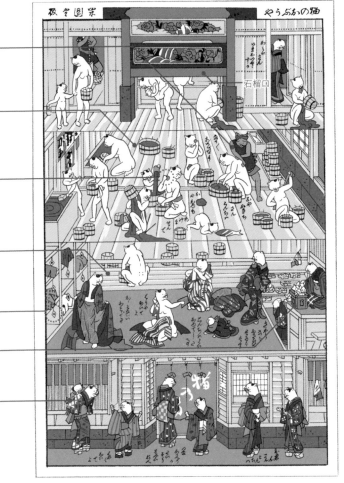

江戶人就是愛洗澡

《貓之風呂屋》

石榴口

DATA

不明
1884（明治17）年左右
【出版商】不明

據傳愛乾淨的江戶人「一天要洗兩次澡」，實屬全球罕見。然而，用來當作燃料的薪柴昂貴，而且水在當時是很珍貴的資源，再加上防火對策等緣故，因此江戶人並非在家中洗澡，而是頻繁前往當地湯屋（公共澡堂）報到。當時的湯屋就跟後來的錢湯一樣，入場要先在櫃台繳錢，接著在更衣處脫下衣物，前往以木板搭建的淋浴區，以寄放在此的自用水桶「留桶」盛裝熱水清洗身體後，再穿過後方小小的「石榴口」進入大浴池泡澡。在淋浴區還有提供貼心服務，只要吩咐一聲，另外收費的三助（工作人員）就會幫忙搓洗背部。

遵守基本禮儀，從**石榴口**前往大浴池

泡澡區與淋浴區會以牆壁隔開，必須彎腰穿過高約90cm左右的窄小入口「石榴口」才能進入泡澡區。會這樣設計是為了避免熱氣外流。石榴口會做成鳥居形或破風樣式並搭配豪華裝飾，是湯屋的象徵。大浴池內既窄又暗，無法清楚看見其他人的臉。泡澡前必須跟先來的客人說聲「在下身子冷」才進入乃基本禮儀。

當時的鏡子大多為銅鏡，往往很容易起霧，因此必須用石榴汁液來擦拭。由於鏡子與屈膝的日文發音相同，此處「需要鏡子」又必須「屈膝進入」，因而取名為「石榴口」。可謂充滿江戶式幽默的命名。

在下身子冷

「石榴口」旁設有「岡湯」，是分發泡澡後淋浴用熱水的地方。名為「湯汲」的工作人員會以枘杓汲取熱水放入客人的水桶中。

提供清洗身體污垢的服務，還會幫忙按摩的三助。據說很多湯屋經營者皆來自越後地區。

淋浴區是由「流板」這種木板所鋪設而成的。為了方便排水，兩側的地板是往中央傾斜的。

裝填沐浴用米糠的「米糠袋」。由於米糠用過一次就得丟，因此每次洗澡都必須重新添購。米糠能去角質，打造健康的膚質，是讓「肌膚滑滑嫩嫩」的澡堂必須品。

淋浴區與更衣處之間未設隔間，為避免淋浴用水流往更衣處，會在交界處鋪上青竹（竹條墊）擋水。

更衣處設有放置物品的衣物櫃。為避免混淆皆掛上吊牌。

在櫃台付費洗澡。這裡也兼販賣擦傷用的外用藥膏[※]。

幕末時，愛貓成痴的國芳推出擬人化貓咪浮世繪而引起風潮。這幅《貓之風呂屋》也是將湯屋景象替換成貓的「趣味畫」。

澡堂2樓是江戶人的社交場所

男澡堂與女澡堂的構造幾乎相同，隔著櫃檯對稱的位於建物兩端。不過，有一項最大的差異就是，男澡堂的更衣處設有通往2樓的階梯。另外付費（要價400文圓左右）來到2樓的開放空間後，便能在這裡稍事休息或吃點甜食，所提供的服務可不輸給現代的超級錢湯。

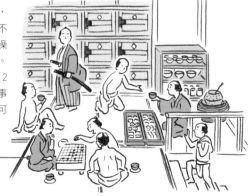

邊下圍棋或將棋一邊閒扯淡聊開懷，是兼具社交場所功能的所在。

※逢年過節時，一年會有幾次在櫃台旁設置祭神用的三方台，有時客人會在這裡放紅包。

江戶的廁所是搖錢樹

《江戶名所道外盡 廿八 嫵戀込坂之景》

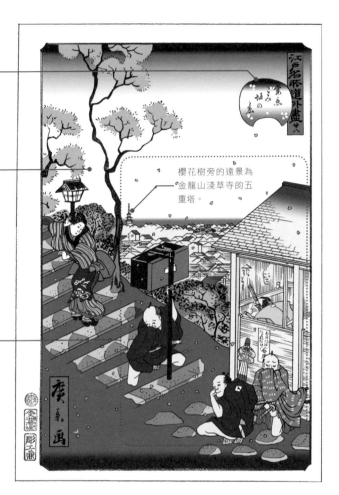

櫻花樹旁的遠景為金龍山淺草寺的五重塔。

DATA

歌川廣景
1859（安政6）年
【出版商】辻岡屋文助

畫面很有戲，感覺可以聽到畫中人物正嚷嚷著「好臭喔～」的聲音。這是廣重的徒弟廣景所繪製的廁所戲繪。在江戶時代，排泄物是田地的肥料相當搶手，也因此，挑著水肥桶前往各市鎮收購排泄物的「水肥買家」相當賺錢。對管理長屋共用茅廁的房東來說，排泄物也是貴重的收入來源。尤其是慣吃美食的高官顯貴所使用的淨房更是有人氣。農家們為了在諸侯參勤交代的路途中取得列隊人員的糞尿，會在路邊搭建臨時廁所進行接待，水肥人氣之旺可見一般。

江戶人口增加帶動「水肥」需求

在人口超過百萬的江戶，生鮮蔬菜等作物的需求量也大增，農家開始在江戶內或近郊新增農地，栽種各種蔬菜※。因此，肥料的需求也變大，光憑農家自製的水肥已不敷使用，都市的「水肥」需求也因此水漲船高。

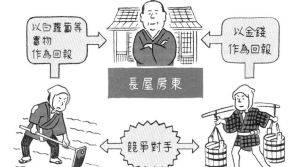

當時不僅使用水肥為蔬菜施肥，還會費心將海裡捕獲的沙丁魚或鯡魚稍微汆燙後，擰碎擠出魚油，並將這些油渣收集起來，曬乾後當肥料使用。

江戶的水肥買家、水肥批發會跟長屋房東簽約收集排泄物，並轉賣給農家。另一方面，農家也會拿自家栽種的蔬菜等物當作伴手禮，直接前往江戶的工商階級住宅區拜訪並收集水肥，因此水肥批發商與農家是生意上的競爭對手。

嬬戀稻荷與神田明神〔參閱第42頁〕一樣皆座落於小丘上，嬬戀（妻戀）坂就是通往該神社的參道。

看著美麗的櫻花風景搭配如廁場面的衝突感，江戶人會邊笑邊表示「真有你的～」。

北齋山寨版?!

茅廁內的大人與隨從圖是原封不動照著北齋的《北齋漫畫》描繪而成的。若在現代會被指為「抄襲」而引起軒然大波，但江戶時代沒有著作權的概念，一切皆出於致敬之意而「學習、模仿」先人畫作。

無廢棄之物，回收超徹底的都市「江戶」

江戶被喻為沒有棄而不用之物，是盛行資源回收的社會。除了收購水肥之外，舉凡衣物、木屐、蠟燭、頭髮等，所有物品都能再利用。與翻新、修理相關的各種回收、再利用生意也相當發達。

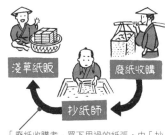

「廢紙收購者」買下用過的紙張，由「抄紙師」重新造紙，再賣給「紙販」，並建立起這樣的生意模式。再生紙被稱為「淺草紙」，由「紙販」徒步前往各地兜售。

當時也有收購家庭爐灶內灰爐的「灰收購者」。灰可以作為染色用的定色劑，以及中和酸性土壤的改良劑等，具有各種用途，是江戶人民相當倚重而且不可或缺的化學資源。

※練馬白蘿蔔、品川蕪菁、小松菜等充滿江戶特色的品牌蔬菜也是在此時期問世的。

名所江戶百景
増上寺塔赤羽根

消防望樓與纏旗是救火的兩大標幟

《名所江戶百景　增上寺塔赤羽根》

水天宮的旗幟。從久留米藩的地方領地遷移至江戶宅邸內的水天宮，每月5日開放庶民參拜，吸引許多人造訪※。

架設於溫谷川下游古川的赤羽橋。

相傳學僧人數超過三千的增上寺五重塔。

DATA

歌川廣重
1857（安政4）年
【出版商】魚屋榮吉

　　增上寺位處江戶玄關口。從西日本踏上歸途的旅人，看到增上寺內的五重塔後就會油然生出「已回到江戶」的現實感。這幅畫中還描繪了江戶的另一個象徵，那就是高度居江戶之冠的留米藩主宅邸的消防望樓。如同「火災與打架是江戶的精華」這句俗諺所描述般，幕府在火災頻傳的江戶，編列了大名火消、定火消、町火消等。尤其是被指名為「所所火消」，守護德川家代代皈依、祭奠祖先的增上寺與上野的寬永寺，可謂無上榮耀。可能是為了展現這份榮耀與重任，負責增上寺消防任務的久留米藩才會建造如此氣派的消防望樓。

※「溫泉水、冷水、監火，有馬皆聲名遠播。」川柳打油詩也曾誇讚有馬溫泉、水天宮以及氣勢非凡的防火望樓。

大名火消、定火消與庶民**英**雄町火消

享保5（1720）年，町奉行大岡越前守編組了由庶民構成的町火消「伊呂波四十八組」、「本所深川十六組」，守護江戶遠離祝融之災的正規體制於焉成立。約莫1萬名的消防人力平時從事建築業，火災發生時就會在各市鎮的哨所集合，並在領隊的指揮下出動救火。

各組所使用的纏旗印。「の組」以圓球狀的「椰子」搭配正方形的「枡」，兩者的日文發音合起來為「撲滅」之意。

許多町火消人員身上都有刺青。在火災現場經常要將身體淋濕，對於可能面臨生命危險的町火消而言，刺青或許是相當重要的「風格與勇氣」的表徵。

「纏」會擺在火災現場最前線。這既是「消防人員在此救火」的標誌，也是代表小組精神、鼓舞消防人員的象徵。

以平假名順序編組的「伊呂波四十八組」，以「百、千、萬、本」組來取代「へ、ら、ひ、ん」組。理由為「へ」日文發音同屁、「ひ」音同火等等。

受命於幕府負責增上寺消防任務的久留米藩第8代藩主有馬賴貴，在主宅邸內所建造的消防望樓。40～50名身穿消防服的勇猛消防人員24小時全天候的在此進行監控。

咚—咚—

值勤人員發現火災時會敲擊消防望樓的太鼓，隨後町火消會敲響警報用的小吊鐘，通知民眾有火災發生。

搞破壞是防止延燒的終極滅火對策

當時雖然也有「龍吐水」這種木製的手壓泵浦，以及用桶子（玄蕃桶）運水撲救的滅火方式，但基本上會採用判讀風向，摧毀下風處的建物以防止延燒的破壞型滅火。

由於必須破壞建物進行滅火，因此了解房舍構造的建築工人是最適任的人選。他們會手持鳶口（長鐮）與掛矢（大型木槌）揭毀建物。

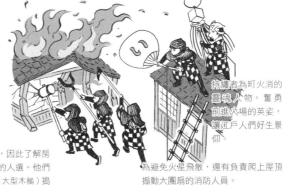

持纏者為町火消的靈魂人物。奮勇前進火場的英姿，讓江戶人們好生景仰。

為避免火星飛散，還有負責爬上屋頂振動大團扇的消防人員。

世界第一的花園城市「江戶」

《百種接分菊》

日本的生物技術自江戶時代便已相當進步。此作品所描繪的是在淺草花屋敷庭園內的展間所公開的菊花，此品種是嫁接百種菊花所栽培而成的，因而取名為「百種接分菊」。要透過嫁接讓植物「大家一起來」的同時開花，就算在現代也是超高難度的技術，可見當時的江戶園藝師傅擁有驚人的高超技藝。垂掛在花上的長紙條則記載著菊花的名字。這個時期也很盛行品種改良，栽培出新種花卉時，就能獲得為該花種命名的「榮譽」以作為獎勵。此時期所開發的品種有超過半數傳承至今，江戶人對花卉的探究心與鑑賞眼光已臻世界級水準。

不只菊花！牽牛花與山茶花也蔚為風潮

江戶時代不光是菊花，各式各樣的植物都被當成園藝品而占有一席之地。每一陣子流行的品種都不一樣。山茶花、杜鵑花、萬年青、牽牛花等，各種品評會也隨之登場，人氣品種往往能以高價成交。

DATA

歌川國芳
1845（弘化2）年
【出版商】伊豆善

長屋也會擺設盆栽，因此廣獲庶民喜愛。遇慶典或廟會時，園藝商人會擺攤做生意，盆栽小販則以專用台架帶著盆栽徒步前往各地兜售。在在證明了當時人們喜愛園藝與花卉的日常文化。

武士與平民人人皆醉心於園藝！

這座壯觀的菊花作品，是由染井村也就是現在的巢鴨的園藝商今右衛門所一手打造的。據聞此作憑藉著高超的技藝與視覺震撼力，吸引了大批觀眾圍觀。

以「高砂」、「寶舟」等吉祥物取名，以「雪山」、「風之雪」等大自然景物命名，品種名包羅萬象。還有「君之代」、「白絲瀑布」、「金孔雀」、「世界之國」等玩心大發的名稱，承載著栽培者的榮耀與愛憐。

以寬達2～3寸（6～9cm）左右的菊花莖為根基，嫁接（接枝）100種菊花品種進行栽培，使其順利成長開花。為了栽培出美麗的花朵，菊花甚至被評為「肥料殺手」，充足的養分與日光是不可或缺的。

國芳於文政元（1818）年起至萬延元（1860）年止的這段期間，以一勇齋國芳的雅號活躍於畫壇。

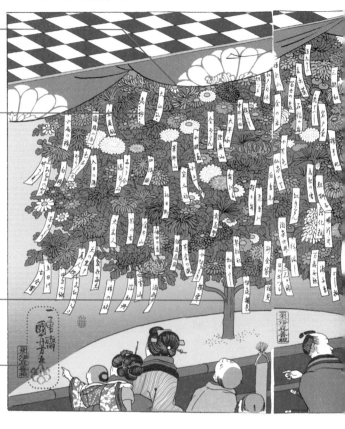

讓英國人吃驚的一英哩園藝大道

於幕末時期來到日本的英國植物學家福鈞（Robert Fortune）曾在著作中提到，「江戶這個地方是比母國英國更為出色的花園城市。（中略）市鎮上有長達一英哩的園藝大道，擺滿花卉與植物」※。他口中的「花園」應該是諸侯們彼此較勁而在宅邸內所設置的大名庭園，而他所見的「園藝大道」似乎是巢鴨染井村一帶的武士們所從事的副業，以及農家栽種的盆栽，外加園藝商的庭院。

日本第一本園藝辭典《花壇地錦抄》的作者伊藤伊兵衛是經營植栽生意的商人，也因此染井村才成為園藝相關工作者進駐的村落。這裡也是觀賞用植物的一大產地，植物店林立。

※《幕末日本探訪記　江戶與北京》福鈞著，三宅馨譯，講談社出版。

「位於兩國的望樓與出幣」是什麼暗號？

《名所江戶百景 兩國回向院元柳橋》

DATA
歌川廣重
1857（安政4）年
【出版商】魚屋榮吉

兩國廣小路是江戶最大的鬧區，西廣小路與東廣小路則隔著隅田川上的兩國橋往兩旁延伸開來，橋的東端則有回向院。提到回向院，絕對少不了「勸進相撲」。勸進相撲指的是，以籌措神社佛寺的興建或修繕費用為目的所舉辦的相撲賽事。相撲是江戶的一大娛樂盛事，深受人民喜愛，但本質上是祭神儀式，因此才會在回向院舉辦※1。這張畫作中沒有土俵也沒有力士登場，但江戶人一看就會聯想到相撲。垂掛於高聳望樓上的2根「出幣」棍棒就是最好的提示，一旁則設置著相撲太鼓（櫓太鼓）。

MAP 兩國因相撲賽事盛行成為人氣景點

位於兩國橋西側，也就是江戶城側的西廣小路，是攤販與怪奇小屋齊聚的江戶最繁華鬧區，總是熱鬧滾滾。而且在舉辦相撲賽事時，前往東廣小路的人潮會變多，兩國橋上也會擠得水洩不通。

現為國技館
柳橋
兩國西廣小路
兩國橋
兩國東廣小路
元柳橋
藥研堀
回向院
一目之橋

直到明治42年舊兩國國技館落成為止，相撲賽事皆在回向院舉行。

元柳橋（難波橋）與藥研堀已被填平，但架設於神田川河口的柳橋至今仍存在。

回向院是為明曆大火（振袖火事）無名罹難者設墳的寺院※2。

為勸進相撲留下佐證的番付表

番付表除了記載力士的階級、出身地、四股名外，由於賽事必須獲得寺社管理機關發行的相撲興業（勸進興行）許可，因此番付表中央會寫上「蒙御免」字樣以資證明。此外，還會標記「千穐萬歲大大叶」，以祈求賽事圓滿落幕及場場客滿。

番付表所用的「根岸流」字體，與戲劇字體的勘亭流，以及說唱表演字體的橘流一樣，會盡量減少字與字之間的間隙，以祈求座無虛席。

如今的番付表，仍保留「蒙御免」與「千穐萬歲大大叶」字樣。

※1 相撲賽事從前也在富岡八幡宮等地舉辦過，但在江戶末期的1830年左右便固定在回向院舉行。
※2 鼠小僧次郎吉、山東京傳、鳥居清長也都長眠於回向院。

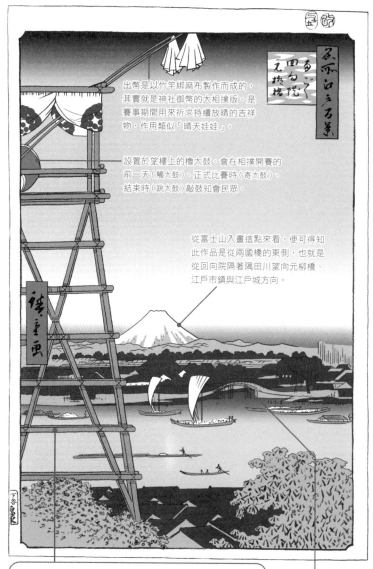

期待已久！一年兩次的勸進**相**撲

出幣是以竹竿綁麻布製作而成的，其實就是神社御幣的大相撲版。是賽事期間用來祈求持續放晴的吉祥物，作用類似「晴天娃娃」。

設置於望樓上的櫓太鼓。會在相撲開賽的前一天（觸太鼓）、正式比賽時（寄太鼓）、結束時（跳太鼓）敲鼓知會民眾。

從富士山入畫這點來看，便可得知此作品是從兩國橋的東側，也就是從回向院隔著隅田川望向元柳橋、江戶市鎮與江戶城方向。

高約16m的雄偉望樓，在勸進相撲期間（春夏各10天），會臨時搭建於此處。因此看到兩國出現望樓時，民眾便會明白現正處於相撲賽事期間。由於當時沒有照明設備，比賽時段為明六刻（日出）至暮六刻（日落）。現代的相撲賽事之所以會在下午六點結束比賽就是由此而來的。

提到兩國就會想到兩國橋。廣重刻意略過位於畫面外右側的巨大兩國橋，而將位於對岸的小小元柳橋（難波橋）畫在正中央。

將軍也來觀賽的上覽相撲，讓庶民之間的相撲人氣更為高漲。

當時被稱為「棧敷方」的相撲茶販，會幫觀眾占位置，以及提供飲料與便當等服務。

《勸進大相撲興行之圖》

過20天就代表一整年的男子漢

一年只有春夏2次賽事，再加上地點在戶外，因此只有在晴天時才能各舉辦10天。由於觀眾會打架的緣故，因此現場皆為男性，沒有女性觀賽。

DATA

歌川國貞
1843~47（天保14～弘化4）年
【出版商】有田屋清右衛門

勸進相撲賽事約莫從安永7年（1778）年起，便規定一年只在春夏兩季各舉辦10天，賽程總計20天。雖說相撲為祭神儀式，但彪形大漢們使出真本事奮力較勁的模樣，令相撲享有高人氣，並與歌舞伎、吉原花街並列為江戶的主流娛樂。觀戰人潮會一舉湧向回向院。當時的力士被喻為「過20天就代表一整年的男子漢」，僅憑短短20天的相撲賽事就能過上一整年的好日子，是收入豐厚的菁英男代名詞。有相當多的力士受雇於諸侯，所以對戰其實是藩與藩之間動真格的競賽。有權勢的諸侯會延攬實力堅強的力士，當時甚至還培養出勝率超過9成的超級力士。

2

《勸進大相撲興行之圖》

橫綱

當初相撲排名的最高位階為大關，寬政3（1791）年，第11代將軍家齊的觀覽賽事後，橫綱才於焉誕生。力士在儀式上會將橫綱（注連繩）掛在兜襠布上乃此名稱的由來。

江戶當紅炸子雞的**俊**美力士排排站

只在賽事期間臨時搭建的看台。掛有竹簾的包廂稱為棧敷席，比土俵周圍的升席更為高級。

CHECK

比擬青龍、白虎、朱雀、玄武四神的4柱，並綁著弓首。綁弓首的另一個目的則是用來嚇阻性情激烈動不動就打架的江戶人。

在土俵外圍觀賽的力士們是江戶人嚮往的職業，而且放眼望去每位都是「俊男」。畫中所描繪的力士有著充滿男子氣概的面容以及認真的眼神，再加上雄壯威武的肌肉，在無法直接觀賽的女性當中也很有人氣。

與現代不同，4名裁判（當時稱為中改）會帶著座墊坐於土俵床前，在距離力士最近的地方觀看勝負過程。

兜襠布又稱為「締込」或「褌」。現代力士解下在初賽或儀式登場時所穿著的華麗刺繡纏腰布後，就是一般比賽用的兜襠布※2。

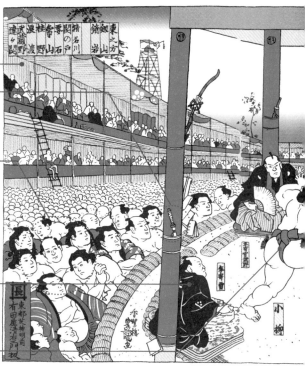

手持軍配團扇相當於主審的行司。誤判可是法理不容的，據說行司配刀代表「誤判就得切腹」的含意。行司會發號司令「各就各位，分出勝負」。

CHECK 改為流蘇穗子的四神柱

相撲原本是祭神活動。進入土俵時的入場儀式，是要踩碎地底下的惡靈，拍響手掌以及踏四股兩者則代表地鎮（向地神打招呼）之意。另外，土俵的4根柱子象徵四神，東為青龍、西為白虎、南為朱雀、北為玄武，並分別圍上代表其顏色的布幔。

藍　紅　黑

自昭和27年九月場所的賽事開始，方屋改為懸吊式，4根柱子也改為4色流蘇穗子。這讓現場觀眾與電視機前的觀眾更容易看清楚比賽內容。翌年，NHK電視台從五月場所開始進行實況轉播後，相撲人氣更是水漲船高。

土俵的配置為東側藍流蘇（青龍）代表春季，南側紅流蘇（朱雀）代表夏季，西側白流蘇（白虎）代表秋季，北側黑流蘇（玄武）代表冬季。

※1 谷風、小野川、雷電等三大龍頭力士尤為風靡當代。
※2 兜襠布會根據力士的喜好與戰術而有不同的綁法，據說還有「鬆褌」、「緊褌」的稱呼。

餘韻無窮的戲劇街「猿若町」

《名所江戶百景 猿若町夜之景》

畫中可見召喚轎夫的老闆以及一群婦人，右邊還有按摩師待命。這是猿若町的街景，右側為江戶三座，左側則有劇場茶坊。

江戶三座指的是獲准上演歌舞伎的三座劇場。歌舞伎是江戶最大的娛樂，當局出於風紀層面的考量，而在天保12（1841）年將劇場從日本橋浜町一帶遷移至猿若町。在沒有電燈的時代，最強大的照明就是適逢舊曆15日。

太陽。當時會以拉開或關上擋雨板的方式來調節從窗戶照進來的陽光（燭光昏暗頂多只能當輔助）。因此，營業時段為旭日東昇的明六刻（早上6點左右）至暮六刻（晚間6點左右）。在戲劇落幕後的傍晚時分，觀眾們會帶著意猶未盡的心情前往茶坊吃吃壽司，盡興的度過晚間時光。這天夜晚高掛著明亮的滿月，適逢舊曆15日。

（DATA）

歌川廣重

1856（安政3）年

【出版商】魚屋榮吉

櫓是幕府授權證明

座落於江戶三座之一的守田座屋頂上的櫓。櫓是代表官方認證的印記，證明此劇場擁有幕府許可的公演權。

寬約3.3m，高約2.7m的櫓內掛有5根長矛與2枝梵天。也是傳承至今的歌舞伎座傳統。

印有各座紋飾的幔幕（櫓幕）。此幅作品中並未畫出幔幕，代表這天沒有戲劇上演[1]。

貯存雨水的天水桶。為因應火災，當時會在屋頂、路口或屋簷下擺設大水桶，並在上方疊放手提桶。

📍 **MAP** 劇場喬遷猿若町，更穩固淺草的江戶鬧區地位

一場大火讓幕府將劇場從江戶的中心地段遷移至現在的淺草附近。時值天保改革期，正是加強取締歌舞伎等娛樂行業的時期。沒想到，許多民眾紛紛假借著參拜淺草寺之名，盛裝打扮前來看戲，猿若町的人潮也因此絡繹不絕。

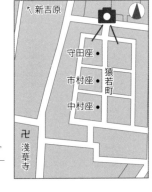

← 新吉原

守田座
市村座　　猿若町
中村座 ●

卍 淺草寺

這裡有淺草寺可參拜，想看戲則有猿若町，不遠處還有新吉原。不分男女老幼都能在一帶吃喝玩樂，是江戶的黃金鬧區。

※1 有一說認為這是宣揚江戶從安政大地震中復興的浮世繪。

梵谷也心醉的**月**光與陰影

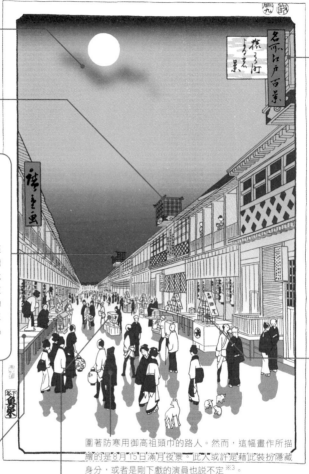

刷版師的絕技之一「即興暈染」[參閱第105頁]所繪製的雲層。

市村座之櫓。於天保年間由日本橋葺屋町遷移至此地。

中村座之櫓。中村座由歷代中村勘三郎擔任座元(經營者)。此外,為了紀念歌舞伎劇場創始人猿若勘三郎(第一代中村勘三郎)才將此地取名為猿若町。

大街左側為一整排的劇場茶坊,當時看戲必須花上一整天的時間※2。

圍著防寒用御高祖頭巾的路人。然而,這幅畫作所描繪的是8月15日滿月夜景。此人或許是藉此裝扮隱藏身分,或者是剛下戲的演員也說不定※3。

至還看得到刷色用的馬簾條痕,足見當時刷版師有多用心。

這幅浮世繪在上色時將櫻木做成的版木木紋融入畫面中,藉此展現柔美的天空景色。基

江戶的早壽司是握壽司元祖

壽司原本是攤販小吃,一般都是買了站著吃。扁擔小販會在路邊擺攤,陳列壽司等待客人上門。壽司其實就是人們有點小餓想吃東西時的江戶便利速食。

壽司一卷大約4文錢(約1百日圓),分量比現代的還要大,由於這樣不好入口,才會切成兩半提供給客人。有一說認為現代的壽司一盤有2貫就是源自此習俗。

※2 早上先到茶坊報到刺事休息。接著會被帶往對面的劇場,中場或覺得無聊時就會回到茶坊用餐或喝茶。
※3 走在此人前方提著燈籠的男性,梳著當時流行的本多髻,是位有點時髦的浪子。

謎樣的畫師「寫樂」專案企劃

《三代目大谷鬼次之奴江戶兵衛》

因寬政改革而大受打擊的歌舞伎業界，當雷厲風行主導改革的老中松平定信失勢後，出版商蔦屋重三郎彷彿相準時機似的，一口氣發行了「28張」特寫歌舞伎演員神情的創新大首繪，而這就是真實身分成謎的畫師「寫樂」專案企劃。其實這幅畫作的主角大谷鬼次只是個配角，與這張畫作配成對

的作品就是描繪主角的《市川男女藏之奴一平》，兩張合在一起正是「戀女房染分手綱」的強盜戲場景，形成主角男女藏與反派鬼次互相瞪視的畫面。鬼次的出場時間很短，但逼真的演技可能讓寫樂留下深刻的印象吧！所以才為他留下了這幅媲美大牌演員的大首繪。

都說「演員就是要長得賞心悅目」，但寫樂可不以為意。就連當時的觀眾也會感到吃驚的碩大鷹勾鼻，相當生動逼真。

大首繪是江戶的明星宣傳照

以上半身為特寫的演員大首繪，受歡迎的程度與美人畫不相上下。這就像現代也很流行的偶像宣傳照那樣，民眾會購買心儀的演員或憧憬的花魁人物畫來欣賞。

真正的主角是我「市川男女藏」

經常被展示在「鬼次之江戶兵衛」右側的《市川男女藏之奴一平》。兩張畫作所描繪的是奉主公之命負責運送300兩的一平，遇到半路行搶的江戶兵衛而拔刀對峙的緊張場面。年輕又俊挺的演員完美演繹咬緊牙關、奮不顧身的禦敵英姿。

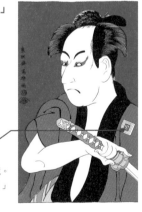

隸屬於市川團十郎（成田屋）門下的市川男女藏。戲服上的家紋是以成田屋的定紋三升圈圍「男」字組成的，藉此抗「鬼」。

ᴅᴀᴛᴀ

東洲齋寫樂

1794（寬政6）年

【出版商】蔦屋重三郎

碩大鷹勾鼻還有一雙搶戲小手的大谷**鬼**次

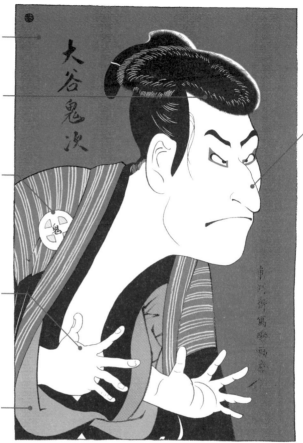

背景是用加入雲母粉的顏料來上色的「雲母摺」，而且還是高級的黑雲母摺，呈現出閃閃發光的華麗印刷效果。

頭頂的月代與頭髮雜亂未修整。雙手從懷中伸出，一副要做壞事的模樣，散發出絕非善類的氣息。

刻意將當時流行的條紋和服穿得流裡流氣，以塑造反派形象。馬褂中央印著鬼字樣的家紋也相當講究，凸顯存在感。

一雙小手用力張開，彷彿就像開宗始祖市川團十郎，在「勸進帳」中所飾演的弁慶使出飛六方演技時的「手勢」那樣。無論是手的形狀或大小都有種說不出的奇異感，令人留下印象。

鬼次所飾演的是「戀女房染分手綱」中的反派江戶兵衛，是只有一場戲的小角色。

此畫作相傳是取材自寬政6年5月，於河原崎座上演的「戀女房染分手綱」，但取材時同尚未開演，演員們所穿著的是彩排時的服裝，因此正式演出時的戲服與畫中所繪的不。

專欄

世界三大肖像畫家「寫樂」究竟何許人也

創作期間大約10個月，約莫留下140張役者繪後，便突然消聲匿跡的神祕畫師東洲齋寫樂。後來，海外評論家將他與維拉斯奎茲、林布蘭並列為「世界三大肖像畫家」。據現今的研究結果推敲，其真實身分很可能是阿波德島藩武士，並身兼能劇演員的齋藤十郎兵衛。但真偽就不得而知了。

新吉原主題樂園是民眾嚮往的景點

《東都名所　新吉原》

ᴰᴬᵀᴬ

歌川廣重
1839～42（天保10～13）年左右
【出版商】丸屋清次郎

前往新吉原的通道「日本堤」

要從江戶各地前往新吉原，除了徒步之外，還可以乘轎或搭船。選擇船運的話會從日本橋搭乘豬牙船，航經隅田川上游，抵達今戶橋的船隻停泊處，接著步行走過日本堤前往新吉原。

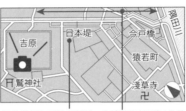

日本堤是為了防洪所設置的堤防。有一說認為是刻意讓前往新吉原的江戶人行經此處，藉由眾人的踩踏穩固堤防。

今戶橋離吉原約1公里遠。沿路有許多茶坊與攤販做生意，招攬前往新吉原的遊客。

在新吉原，花魁在接客的時候會帶著貼身服侍的女童隨行，並穿上黑色的三枚齒厚底木屐，踩著獨特的「外八文字」步伐，從遊女屋往返引手茶屋，這段路程就像踏上旅途般，因此被稱為「花魁道中」，可說是新吉原大明星獨領風騷的遊行。

幕府在江戶時代成立沒多久的1617年左右，同意將官方認可的遊廓設立於當時還長滿蘆葦的海邊地帶，也就是現在的日本橋人形町一帶。不過，在江戶城鎮已發展起來的1657年，下令將距離江戶城很近的吉原，遷移至淺草寺後方地帶※。喬遷後的地點被稱為「新吉原」，是江戶唯一獲得官方許可的遊廓，直到幕末都很繁榮。新吉原是能夠花錢買遊女的地方，另一方面也是社會人士的社交場所，能在這裡享受絢爛的氣氛與美味餐飲，還能得知文化與流行的最新趨勢，其定位就如同遊樂園般，深受民眾喜愛。

※ 幕府於1657（明曆2）年為了維護治安與改善社會風氣，以放寬營業條件為籌碼，命令吉原遊廓搬遷至江戶邊界的淺草。

通往新**吉**原路上會看見日本堤與地標回頭柳

回頭柳

通往新吉原的地標「回頭柳」。路上歸途的遊客會在這座柳樹下依依不捨的回頭張望，乃樹名的由來。川柳打油詩也曾吟誦「晨起重整衣，誰人拖曳後髮絲，莫非柳牽掛」。

官方許可的「公認遊廓」，形式上必須設置高札場暗告遊客在吉原內的禁止事項。

衣紋坂

從回頭柳通往吉原的坡道。遊客會在這裡整理衣紋（服裝），因此才稱為「衣紋坂」。下坡後直到大門為止的這條路則稱之為「五十間道」，兩側有著成排的斗笠出租茶坊與小吃店。

前往吉原的民眾為了掩人耳目會在此租用斗笠，因此名為「編笠茶屋」的店家林立。新吉原的編笠茶屋雖保留著原名，但營業型態已轉變為用來歇腳休憩的茶坊。

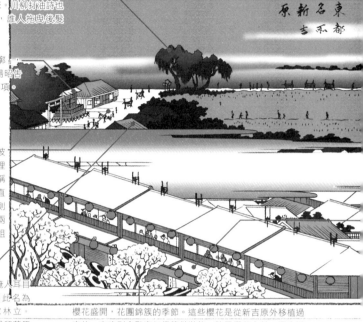

東都名所新吉原

櫻花盛開，花團錦簇的季節。這些櫻花是從新吉原外移植過來的，夜晚則會點亮紅燈籠做裝飾。除了櫻花之外，還會搭配四季花卉，擺設牡丹或菖蒲，以人工打造充滿季節感的景觀，是名符其實的主題樂園。

📍 MAP　四面環牆的新吉原街區

新吉原就像城堡那樣，被城牆牢牢圍住。除了預防犯罪之外，還有防止遊女逃跑的作用。住民包含遊女所屬的店家人員，以及在此討生活的從業員工等等，是一座人口約莫1萬人的特殊區域。

新吉原為3丁（約330m）正方形，是總面積20,700坪的區域。

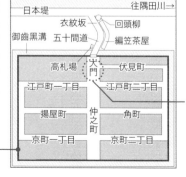

只有男性可自由進出，女性遊客為了與遊女做區分，必須在大門取得木戶札這道通行證才能入場，離開時必須交出通行證才能踏出門外。除了醫師以外，禁止所有人乘轎入內。無論是大富豪還是武士都得步行進入。

只看不買

淺草抄紙工人因等待紙漿乾燥的工程（冷卻）時沒事做，會到吉原打發時間。因此有「那些人是來等冷卻的，不會花錢」的說法。這就是現在「只看不買（冷やかし）」的由來。

撩人心弦的江戶花花世界「吉原大見世」

《吉原遊廓之景》

遊女屋基本上為2層樓建築。1樓主要是從業人員的起居空間。爬樓梯來到2樓後，就是遊女們接待客人的場所，包含宴會廳與遊女房間。

進入妓樓（遊女屋）後就是寬廣未鋪設地板的土間，旁邊則有被稱為「張見世」的座位區。面對大街的窗戶會架設「籬」格條，遊女們會排排坐在此處，進行「顏見世」拉客。

主要負責烹煮團膳伙食的掌廚人員。正以釜鍋煮飯的廚師從和服衣袖中伸出小指比著「大概這樣？」一旁的遊女則用雙手比出「至少也該有這樣」，你來我往的閒聊起來。

柱子上供奉著掌管火的荒神。敬神酒壺下方則有酉年的繪馬，因而可得知此乃過年景致。

DATA

葛飾北齋

1808～13（文化5～10）年左右

【出版商】伊勢屋利兵衛

吉原就好比現代演藝圈般的存在，是男女皆憧憬嚮往的光鮮亮麗世界。這幅作品所描繪的是新吉原大見世的過年景象。遊女屋會根據營業規模分為大見世、中見世、小見世等級，價格與規矩也都不一樣。在吉原約莫兩百家遊女屋當中，規模最大、地位最高的大見世僅有6、7家而已。名列大見世的青樓，除了遊女之外，還有遣手、禿以及各種奴僕在此工作，陣容浩大。這幅作品所描繪的人數眾多，但多半是在此工作的員工。看來似乎正在為正月的寒暄拜年做準備，不過仍舊充滿著「花花世界」的奢華感。

正月就算不接客，**大**見世也是熱鬧滾滾

遣手是管理現役遊女的監督人，多半由遊女出身者來擔任，除了遣手之外，還有賣藝維生的藝妓與丫鬟等，幕後工作人員也以女性居多。

遊女屋的主角「花魁」

遊女還細分為「畫三」、「座敷持」、「新造」各等級，身分為「部屋持」以上的遊女則稱之為「花魁」。等級愈高的遊女愈能打扮得花枝招展，髮鬢上插滿頭簪，裝扮無比華麗，是見世（店家）的頂級明星。

到了營業時間，樓主就會在神龕前敲擊拍子木，接著鳴鈴，聽到鈴聲的振袖新造也就是年輕的實習遊女們，就會以三味線彈奏名為清搔的曲目當背景音樂並開始做生意。

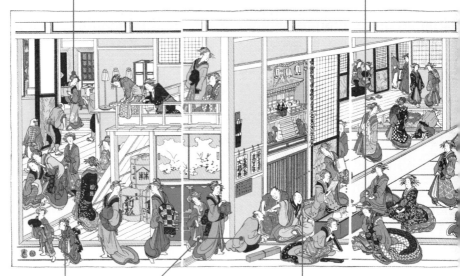

遊女實習生「禿」

禿是服侍上級遊女的助理，也是一群日後會成為遊女，尚在學習規矩禮數與知識的少女。

以番頭為首，負責拉客的見世番以及招呼客人的伙計，不分年紀大小全都稱為「若眾」。

經營者「樓主與內儀」

正在神龕前的「內証」辦公區工作的老闆「樓主」，以及太座「內儀」。除了經營能力外，還負責接待貴客，因此必須具有一定的人文修養。據說許多大見世的實質最高掌權者為內儀。

從張見世便能看出遊女屋等級

進行顏見世的場地「張見世」，會根據遊女屋的等級而呈現不同的樣式。等級差異會忠實的反應在裝潢上，地位最高的大見世展示窗會全面架設籬（窗格）、中見世的籬則占整體的3/4程度、小見世的籬則為1/2左右，只消看一眼便能明白箇中差異。

展示窗全面架設著籬的大見世又被稱為「大籬」。要上大見世玩樂，幾乎都必須透過引手茶屋引介，否則是不得其門而入的。

濱水區品川是南方版吉原

《名所江戶百景　月之岬》

從東海道一路向西最初會通過的驛站就是品川宿，這裡是江戶府外，也就是江戶以外的地區。由於此處是在町奉行所的管轄範圍外，在取締上比較不嚴格，商人便動起歪腦筋，開設了許多「飯盛女」也就是有遊女作陪的店家，此地因而被稱之為「南吉原」，成為料亭與旅籠（客棧）林立的繁華鬧區，相傳還有明明不是旅人卻固定從江戶來報到的客人。即將踏上旅程以及前來送行的民眾，會在海邊的料亭進行餞別，長途旅行將告一段落的旅客，則在此度過旅行的最後一夜。作品所描繪的是美麗的滿月之夜，月光在紙門上映照出遊女情影，包廂盡頭處也可看見女性的身影，似乎已屆你儂我儂的時段。

以一只酒杯共飲才能增進彼此的感情。此時，用來盛裝清水洗盃的器具就叫做「杯洗」。日文有句「夫婦水不入」的俗諺，意指夫妻之間感情緊密，甚至不需要洗杯。

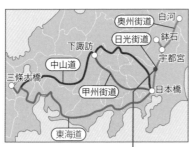

夏天用冷水，冬天用溫水。杯洗是低調呈現季節感的小道具。

從中午喝到現在的宴會也差不多該散場了。菸草盆、扇子、酒杯、手拭巾等散落在畫面盡頭處，在其右前方則可看見三味線的天神琴頭與提箱，還有樂器主人的身影。接下來兩人可能會作伴續攤吧。

DATA

歌川廣重

1857（安政4）年
【出版商】魚屋榮吉

MAP　以江戶為起點，透過五街道串聯起日本全國

德川家康入主江戶後，便開始建設包含東海道在內，用來連結江戶與全國各地的主要幹道。當他一統天下後，工程更如火如荼的進行，並成功打造出以日本橋為起點的交通網。

白河
奧州街道
日光街道
鉢石
下諏訪
宇都宮
中山道
三條大橋
甲州街道
日本橋
東海道

連結東北地區的奧州街道與日光街道，從日本橋～宇都宮這段的路程是重疊的。這兩條道路同時也是通往祭祀家康的日光東照宮之路，沿途設有21座驛站。

沒事也想去逛逛的江戶府**外**小鎮

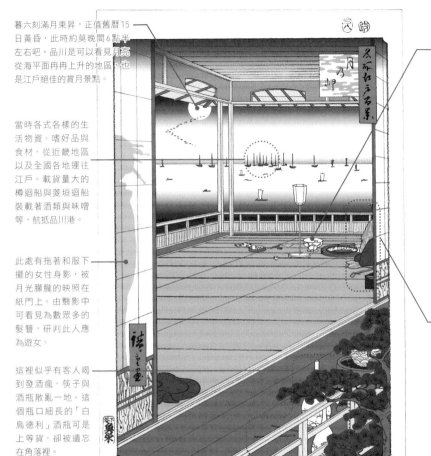

暮六刻滿月東昇，正值舊曆15日黃昏，此時約莫晚間6點半左右吧。品川是可以看見月亮從海平面冉冉升起的地區，也是江戶絕佳的賞月景點。

當時各式各樣的生活物資、嗜好品與食材，從近畿地區以及全國各地運往江戶。載貨量大的樽迴船與菱垣迴船裝載著酒類與味噌等，航抵品川港。

此處有拖著和服下擺的女性身影，被月光朦朧的映照在紙門上。由黑影中可看見為數眾多的髮簪，研判此人應為遊女。

這裡似乎有客人喝到發酒瘋，筷子與酒瓶散亂一地。這個瓶口細長的「白鳥德利」酒瓶可是上等貨，卻被遺忘在角落裡。

MAP　江戶四宿是江戶人飲酒作樂處

五街道分別在距離日本橋2里（約8km）處的地點，設置第一座驛站，合稱為「江戶四宿」。這些地方其實也是旅程的實質起點，因此茶坊、料亭和旅舍林立，並成為江戶人飲酒作樂的去處，顯得相當熱鬧。

座落於東海道品川的這條海岸線，現在則有JR濱松站、高輪Gateway站，以及行經品川站的山手線等路線分布。

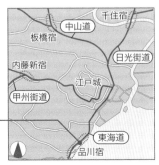

這裡是江戶南方的渡假勝地

《美南見十二侯　四月　品川沖之汐干》

「美南見」就是「南方」之意。位於江戶北方的新吉原被稱為「北國」，因此才將位於江戶南方的品川稱為「美南見」。

品川在春季到初夏這段期間是挖貝類的聖地。不只天然的蛤蜊與花蛤，有時還能挖到比目魚。挖貝類既是休閒娛樂，也是年輕男女交朋友的聯誼活動。

仔細看看看腰帶會發現這是帶有絨毛的黑色「天鵝絨（絲絨）」。沒想到此女性居然配戴著16世紀時從葡萄牙傳來的時髦腰帶，真不愧是在高級妓樓服務的遊女。

DATA

鳥居清長
1784（天明4）年左右
【出版商】不明

被稱為「美南見」的品川一帶，是日本全國迴船必經的江戶停泊處。另一方面，水深很淺、浪恬波靜的海域既是寶貴的漁場，也是能夠挖貝類的地點。不只如此，品川地區沿岸可以賞月、御殿山可以賞櫻、海晏寺則可以賞楓，是能夠進行各種休閒活動的一大渡假勝地。從這幅畫作的窗外景致，也可以看到許多前來品川海域打算趁退潮時挖貝類的遊客，而窗內的佳麗們則以這片景色當下酒菜開起了宴會來。清長在這件作品中以品川的遊女們為主角，媲美超模的十頭身美人，舉手投足之間皆散發出嬌媚優雅的風情。

品川妓樓的賣點在於開闊感與**景**色

供應江戶生活所需的迴船

品川海岸除了連結江戶與大阪的菱垣迴船與樽迴船外，來自日本全國各地的迴船（貨船）也會在此停泊。貨物會先在品川卸貨，然後再轉乘小型船隻經由水路與陸路運往江戶。

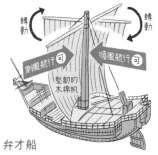

弁才船

18世紀前半葉，在第8代將軍吉宗掌權的時代，可容納15名水手，並能承載千石貨物，亦被稱為「千石船」的「弁才船」正式登場。

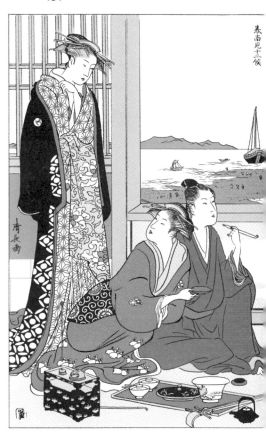

品川這個地名從平安時代便存在，鎌倉時代則是相當繁盛的海港。進入江戶時代後，由於地理條件佳，擁有御殿山等風光明媚的景色，再加上又是東海道上的第一座驛站，料亭與妓樓林立，一躍成為江戶的休閒渡假勝地。

MAP 賞花、賞月、挖貝類……江戶近郊的人氣觀光景點

品川宿是地形細長，南北約2km的驛站區。附近座落著有名的寺院與賞櫻、賞楓勝地，觀光景點眾多，一年四季都有許多遊客造訪，十分熱鬧。

御殿山設有第3代將軍家光進行獵鷹等活動時休息的處所，到了第8代將軍吉宗掌權時，開始栽種櫻花樹，此地便與飛鳥山並列為江戶的賞櫻勝地。

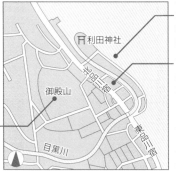

在潮差變化相當劇烈的江戶灣當中，水深很淺的品川海域與洲崎同為挖貝類的好去處。

面海的品川是一處絕佳的賞月景點，可以遠眺江戶灣，目睹從房總半島冉冉上升的月亮。

更往南的鮫洲則有人氣賞楓景點海晏寺。鮫洲也是淺草海苔的一大養殖地。

男人女人都愛看春畫
江戶人們開放的「性」觀念

（ 出自**歌**麿筆下的春畫最佳傑作 ）

包括春信、北齋、國芳等浮世繪界的明星畫師在內，幾乎所有的畫師都曾畫過春畫。撇除題材不論，單就畫作本身來看，構圖之美與詮釋手法都是相當精彩的部分之一。左圖為歌麿所繪的《歌滿棧》12幅中的其中一幅。這幅畫作的重點在於男性微微露出的眼睛。被美麗女性雲鬢擋住的男性右眼讓一切盡在不言中。相傳春畫能比一般浮世繪賣得更高價，可能也因為這樣，製作預算較充沛，無論是畫師、雕版師還是刷版師都相當用心打造。

與時俱進的春畫評價

春畫在海外也獲得很高的評價。2013～2014年，於英國大英博物館所舉辦的《春畫展》，約莫吸引了9萬人參觀，在歐洲的人氣之高可見一般。據聞觀展者超過半數為女性。歷經一波三折後，日本也在2015年，於永青文庫舉辦了《春畫展》，並創下突破20萬人觀覽的紀錄，據悉女性的比率高達8成5（人數以30世代的女性占大宗）。

Shunga sex and pleasure in Japanese art

看到「春畫」一詞，相信有些讀者會直覺聯想到猥褻的畫面吧！然而江戶時代對「性」往往採取一笑置之的態度，風氣相當開放。春畫又被稱為「笑繪」，由此可知，女性也能落落大方的欣賞春畫取樂。試想，如果春畫是專門畫給男性觀賞的話，就沒有必要誇張的放大描繪男性性器。畫中人物經常是以年長女性與頭頂仍蓄髮的年輕男性配對，因此，可以認同女性也是春畫一大消費族群的推論。

在女性之間特別有人氣的就是單幅完結的春畫。武家或大規模商家會將春畫當成吉祥物，放入女兒的嫁妝裡，除了性教育的目的之外，還號稱可以避邪、解厄，甚至還被吹捧稱能防火以及帶來好運。

另一方面，最受男性消費者喜愛

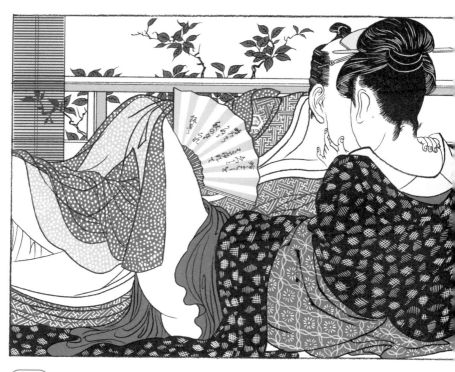

DATA

《歌滿棧　其十》
喜多川歌麿／1788（天明8）年／
【出版商】蔦屋重三郎

這位男性似乎是情場老手。霰紋圖案的黑色羽織垂掛在女性腿上，女性在樸素黑底羽織下則搭配著深紅色的襯衣。兩人的穿著打扮皆相當幹練有型。扇子上則寫著狂歌：「長喙套蛤蜊，鷸鳥無法離，秋高氣爽夕暮遲。」

的則是以故事形式呈現的連載型作品。北齋著名的春畫——描繪女性被章魚侵犯的《章魚與海女》，以及《喜能會之故真通》都是系列作之一。

大部分春畫所描繪的男女人物，都是一臉幸福模樣的享受歡愉，而且場景設定很多元，例如孩子正在玩耍，大人卻在一旁辦起事來，或是偷窺他人床戰的男子等等。還有戲謔版《源氏物語》、《忠臣藏》、《水滸傳》，以及男同志BL系列。江戶人們面對春畫裡宛如耍雜技般的性交姿勢場面，應該會邊看邊笑道：「真的很拚命耶，呵呵呵……。」也有川柳打油詩揶揄「夫婦傻怔怔，效法春畫練功夫，腰疼活受罪」。

DATA

葛飾北齋
1831（天保2）年左右
【出版商】西村屋与八

驚滔駭浪，笑傲全球的北齋畫功

《富嶽三十六景　神奈川沖浪裏》

以精湛的技藝描繪出，媲美高速攝影機捕捉到巨浪驟然湧起鏡頭的傑作。北齋早在點描畫問世之前，就以無數的白點來呈現波濤所激起的層層浪花。掀起大浪的地點為「神奈川宿海域」，也就是現在橫濱海域內的江戶灣。畫面中央描繪著約莫相隔一百公里遠的富士山。行經富士山前的則是船頭很尖的快捷運搬船「押送船」，船上載著在房總海域捕獲的新鮮魚類，8名槳手拚命操槳往前進。市場肯定因為海上天候不佳而缺貨，因此他們一心一意只想趕往江戶交貨。再看一下富士山會發現殘雪猶存，因此可推敲此乃初夏首批鰹魚上市的時期。在最愛嘗鮮的江戶地區，據說年度第一批鰹魚都能順勢以高價賣出。8名槳手在驚滔駭浪中抱著必死的決心奮力划槳航向市場。

全球最知名的日本繪畫，畫中高高捲起、充滿張力的波浪，盡顯北齋最佳傑作的魅力。這幅畫是在北齋晚年71歲左右時創作的，他從年輕時便學習西洋與中國繪畫，也研究波浪與水的流動，此作品可謂集大成的表現※1。

早在印象派問世之前，北齋就已用點描的方式生動的呈現出浪花四濺的躍動感。

MAP　押送船本身與行進方向相反朝著南方

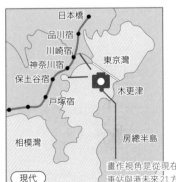

日本橋
品川宿
川崎宿
神奈川宿
保土谷宿
戶塚宿
東京灣
木更津
相模灣
房總半島
現代

標題的「神奈川沖」指的是神奈川宿的海域。構圖視角是從現在的橫濱對岸木更津一帶往東京灣的巨浪下方，望向西富士山。利用押送船的尖船頭撞擊波浪，並借力使力的往前行時，船身會轉向，並沿著西海岸北上，直指江戶。

畫作視角是從現在的木更津一帶，往神奈川縣的橫濱車站與港未來21方向望去。

※1 除透過《押送波濤通船之圖》等研究海船與波浪的描繪方法外，另從雕刻師武志伊八郎信由（通稱：波之伊八）在千葉行元寺留下的欄間雕刻《波寶珠浪》中習得波浪的表現手法。

「The Great Wave」是全球最**知**名的浮世繪

浮世繪於19世紀傳至西洋。《神奈川沖浪裏》通稱《The Great Wave》，一躍成為人氣作品，直到現在仍享有高知名度。

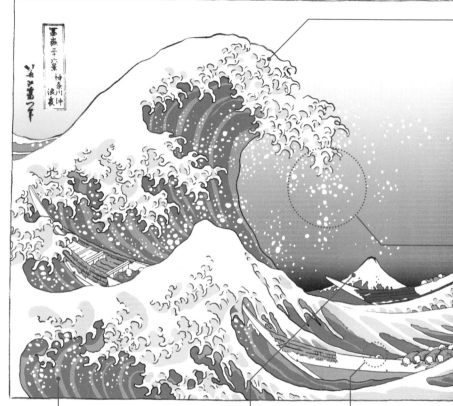

分別使用日本產的天然藍，以及德國產的普魯士藍顏料來上色[※2]，在歐美則被稱為「北齋藍」。

北齋約50歲時進行了一趟富士山寫生取材之旅，後來成為《富嶽三十六景》系列作的原型。自1835（天保5）年起，還發行了《富嶽百景》繪本。

押送船上有8名槳手與2名替手，彼此輪流配合，持續划動這艘快船。

利用江戶最快的搬運船，
將新鮮魚貨送往江戶

押送船是具有船身窄船頭尖特徵的日式船隻。這是透過8人操縱的快船，負責將新鮮魚貨從房總與相模灣送至江戶日本橋的魚河岸市集。

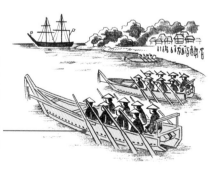

幕末時浦賀奉行所也活用此船靈活快速的特性來進行巡邏警備。

※2 日文稱普魯士藍為貝羅藍，是由《柏林藍》發音轉變而來的。

19歲那年春天，乘坐渡船小旅行

《六鄉之渡》

六鄉的渡船頭離富士山約90km遠。時值舊曆3月，可看到富士山頂積雪未融的景象。

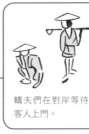

轎夫們在對岸等待客人上門。

現在的多摩川。離此地約3km遠的下游處（圖的左邊），就是現在的羽田機場所在地。

清長筆下的女性看起來都是沒有十頭身也有八頭身的美女，也被喻為「天明的維納斯」。

造型類似明治之後才問世的新娘純白禮帽「角隱」的防塵罩，穿戴方便是旅行的必需品，而且此女所戴的是很有設計感的「寬永通寶」花紋款。

DATA

鳥居清長
1784（天明4）年左右
【出版商】高津屋伊助

這裡是有渡船通往東海道第二座驛站川崎宿的六鄉，流經此地的河川則是現在位於東京都與神奈川縣交界的多摩川。當初由於東海道第一座驛站品川宿與下一座神奈川宿之間的距離長達4里以上，過於遙遠相當不便，因此才在川崎設置驛站。然而對於前往江戶的旅人而言，來到這裡等於江戶市鎮已近在眼前，很多人並不會在此停留，這點也讓經營川崎宿旅舍的商人傷透腦筋。於是他們想出了利用渡船頭來賺錢的辦法，藉由渡船生意確保旅舍的營運。前往川崎大師參拜是江戶人的人氣一日遊行程，因觀光而利用渡船的遊客也因此增加不少。

搭乘渡船，當日往返川崎大師的年輕人們

小姐們芳齡幾許？

位於對岸的川崎大師懸掛著高張燈籠，由此可知這天是3月21日。川崎大師以消災解厄靈驗著稱，每年都會在這一天為除厄弘法大師舉行御影供祭典。

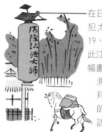

在日本，女性厄年犯太歲的年紀為19、33、37歲。因此江戶人們看著這幅畫時就會擅自推測，搭船前往參拜「除厄弘法大師」的小姐們應該是19歲。

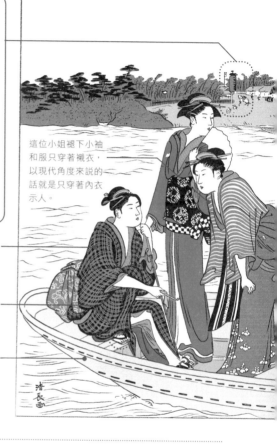

這位小姐裙下小袖和服只穿著襯衣，以現代角度來說的話就是只穿著內衣示人。

左手拿著細竹杖，右手拿著菸管的江戶辣妹。和服下擺也大開，露出白皙大腿。

由於只是前往川崎的小旅行，因此並未搭配長途旅程用的草鞋，而是穿著日常草履，並將中間的帶子綁起方便走路。

在江戶時代初期曾架設六鄉橋，並與千住大橋、兩國橋合稱為江戶三大大橋，但自從1688年遭大雨沖毀後便未再重建，而是透過渡船接駁。

沒橋也沒船時，渡河就靠人力

東海道上有很多河川，在沒有橋也沒有渡船的地方，則是靠人力解決交通問題。在環境最險峻的大井川（靜岡縣），有一群人從事協助旅客渡河的職業。旅客在川會所支付所需費用後，就可透過輦夫肩扛或以搭乘步輦的方式渡河。

如神輦般必須由人力扛抬的步輦，搬運1名乘客所需的人力從4名到20名的大陣仗都有。

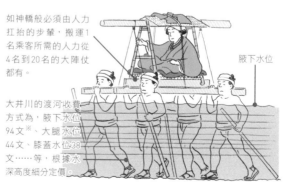

腋下水位

大井川的渡河收費方式為，腋下水位94文※、大腿水位44文、膝蓋水位38文……等，根據水深高度細定價。

※ 金額隨著時代而有所不同，但以1文約等於25日圓來計算的話，1名輦夫平均一趟的工資為2,350日圓左右。若水深高達腋下，必須出動4名人力時，乘客則必須支付1萬日圓左右的費用。

口袋夠深搭屋頂船、小資省錢搭豬牙船

《名所江戶百景 吾妻橋金龍山遠望》

ＤＡＴＡ

歌川廣重

1857（安政4）年左右

【出版商】魚屋榮吉

畫面遠方為傍晚時分的富士山，右側則有金龍山淺草寺的正殿與五重塔。這裡是隅田川，行經河面的是較為高檔的「屋頂船」。江戶人一般是利用小型的「豬牙船」來渡河。若將豬牙船比喻為計程車的話，屋頂船就像是包車的船隻。水都江戶發展出各式各樣的船隻，庶民們在日常生活中也充分運用水運。這幅畫作的左外側

為墨堤之櫻，是第8代將軍吉宗下令為庶民栽種的櫻花林。櫻花盛開時，花瓣會隨著強勁的東風飄散在隅田川上。廣重對櫻花勝地並未加以著墨，僅藉由花瓣來呈現繽紛的櫻花景致。畫面左端為一名將手肘撐在船舷的婦女，雖看不見表情，卻有些耐人尋味。

標題的「金龍山」是淺草寺的「山號」，也就是以雷門聞名的淺草寺稱號。正殿的大屋頂與旁邊的五重塔雙雙入畫。

江戶是水路縱橫交錯的水都，運河旁也有許多河岸市集分布，因此民眾與物資的移動便經常利用船隻。舉凡渡船、豬牙船、屋頂船、屋形船、傳馬船、高瀨船、押送船、平田船、水船、竹筏等等，有各式各樣的船隻往來穿梭。

高瀨船

通過橋下時能放下風帆的高瀨船，主要航行於河川與淺海，主用途為搬運貨物，有時也會載人。

屋頂船

民眾一般被禁止使用設有包廂的屋形船或座敷船。因此庶民們便推出了只搭建屋頂，有時還能放下捲簾的屋頂船。

📍 **MAP** 神秘女郎前往何方？

畫中這名乘船的婦女究竟是何許人也？線索就在髮簪上。這艘船是從隅田川東側的墨堤航向待乳山聖天（本龍院）。從這支頂級的白鷺甲簪子來推測，此人應該是今戶橋一帶的高級料亭女主人。

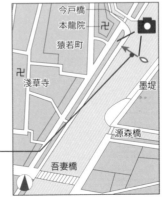

今戶橋
本龍院 卍
猿若町
卍
淺草寺
卍
墨堤
📷
源森橋
吾妻橋

春天向晚時分，從盛開的墨堤之櫻啟程前往料亭的高級包船「屋頂船」。女主人應該是陪著男客客出來賞花並連袂返回店裡。

100

水都江戶的**水**路等於高速公路

簪

有時會以遮陽或擋風為藉口，放下捲簾以避人耳目。

江戶時代架設在隅田川的第五座橋吾妻橋。這是由當地民眾出資建造的橋梁，必須在起點處的番小屋（收費處）支付2文的通行費（武士免費）※。

看似隨手畫的簪子，卻是價值不斐的高級品。這是由鱉甲當中特別珍貴的白鱉甲所打造而成的，廣重藉此安排來讓觀者想像女性的身分地位。

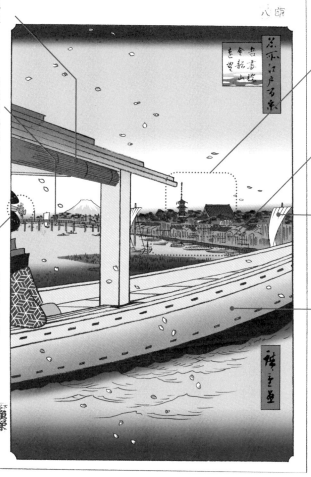

當時在藝妓之間，興起了將心儀對象的家紋裝飾在髮簪上的風潮。看著浮世繪的江戶人們，就會紛紛揣測畫中人物與哪家老闆有一腿等等，大聊八卦。

屋頂船

屋頂船可容納5～6人搭乘。通常會有1～2名掌舵人，利用竹竿與木槳來操船。必須具備操船技術的掌舵人多半為世襲制，也是江戶的人氣職業之一。

豬牙船

船頭尖如山豬獠牙般的豬牙船，是只有1名掌舵手，只能容納2名乘客的小型船。速度雖快，但敗筆就在於穩定性，搭乘此船必須具備平衡感與熟悉度。還有川柳打油詩打趣道：「莫言己為江戶人，搭上豬牙必暈船。」

※ 安永3（1774）年，橋梁落成時取名為「大川橋」，但民眾之間卻暱稱為「吾妻橋」。當初需要收取通行費，自1809年起改為免費。

隅田川最老橋梁盡顯伊達政宗骨氣

《名所江戶百景　千住大橋》

DATA
歌川廣重
1856（安政3）年左右
【出版商】魚屋榮吉

德川家康於1590年奉命移封至荒涼未開發的江戶地區。經過4年後的1594年，在家康的江戶建設規劃下，首座架設在隅田川的橋梁即為千住大橋。或許是因為這座橋座落於江戶通往奧州的路上，因此囑託伊達政宗進行建材的調度。時年27歲的政宗不知代不曾發生過任何的坍方事故。

是出於美男子的骨氣，抑或夢想著將來與德川家開戰，大手筆蒐羅了高價的頂級品「高野槙」並捐出作為大橋的建材。由於此材具有強烈的抗腐蝕性，品質絕佳，甚至被川柳打油詩歌頌為「千住羅漢松地椿，更勝伽羅沉香木」，在江戶時

千住大橋的兩側就是奧州街道、日光街道的第一座驛站千住宿。此地因為成為水運與陸運的交通樞紐而繁榮，除了客棧等旅館設施外，周邊還有蔬果市場、魚市場，甚至匯聚了許多批發商，成為江戶四宿中規模最大的驛站區。

《奧之細道》的旅程起始地

1689年春，松尾芭蕉由深川的芭蕉庵[第108頁]乘船前往此地，並在千住大橋旁下船，展開了《奧之細道》之旅[※1]。

《奧之細道》的矢立初句（最初吟詠之句）為「春將逝，鳥鳴啼，魚目含淚」。

春將近，
鳥鳴啼，
魚目含淚

矢立指的是裝著毛筆與墨壺的隨身文具組。

📍 **MAP**　架設在隅田川的5座橋梁

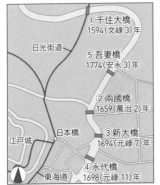

①千住大橋
1594（文祿3）年

日光街道

⑤吾妻橋
1774（安永3）年

②兩國橋
1659（萬治2）年

日本橋

③新大橋
1694（元祿7）年

江戶城

④永代橋
1698（元祿11）年

東海道

家康入主江戶時，關東仍是一大片濕地。他首先從利根川與荒川的治水工程著手，接著在奧州街道上的隅田川架設千住大橋、東海道則架設六鄉大橋[※2]。後來為了因應江戶腹地的擴張與便捷性，最後總計在隅田川設置了5座橋梁。

各座橋梁的長度為千住大橋66間（約120m）、吾妻橋84間（約150m）、兩國橋94間（約170m）、新大橋108間（約195m）、永代橋110間（約198m），愈往下游愈長。

※1 在現在的橋梁旁設有紀念碑與此畫作的銅版畫。
※2 1600年曾架洪六鄉大橋，但在1688年遭洪水沖毀之後便未再重建，而是透過渡船接駁[參閱第98頁]。

連結奧州街道、日光街道、荒川的千住宿乃一大**轉**運站

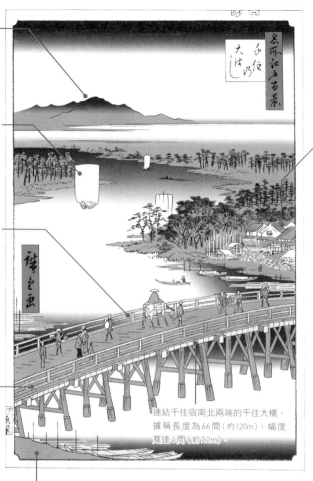

遠處可以看見日光連山。位於山麓的日光東照宮供俸著死後被封為東照大權現的家康，並由天海大僧正擔任住持。日光連山中最高的為男體山。

隅田川的船運業相當繁盛，千住宿也因而成為物資集散的起點而繁榮。包含高瀨船在內，大量的船隻往來穿梭在隅田川上。

千住大橋是隅田川最古老的橋梁。江戶有為數眾多的運河與護城河，因此上至千住大橋或日本橋這一類的大橋，下至各式小橋，相傳總計架設了350～500座橋梁。

負責架橋工程的是武藏小室藩第一代藩主伊奈忠次，他也是荒川與利根川的改道工程（利根川東遷）主事者，可謂土木工程專家。

連結千住宿南北兩端的千住大橋，據稱長度為66間（約120m）、幅度寬達4間（約7.2m）。

芭蕉的確是在千住大橋吟詠矢立初句，但出發地點究竟是在橋的南側或北側則不得而知。因此現在於橋北（足立區）與橋南（荒川區）兩處皆有設置矢立紀念碑。

江戶的入口、駭人的歷史舞台

千住宿同時也是江戶的玄關口。但在橋的南側卻有著讓江戶人聞之色變的恐怖場所，那就是北之刑場小塚原。磔刑、火刑、梟首（首級示眾）刑等皆於此地執行。因《解體新書》而揚名的衫田玄白就是在此處觀摩解剖、學習人體構造。

因「安政大獄」而被判極刑的吉田松陰於此處就義。

江戶後期專挑諸侯宅邸行竊的大盜鼠小僧次郎吉也是在此遭處刑。

《名所江戶百景　大橋安宅之夕立》

標題的「大橋」指的是架設在隅田川的第3座（1694年）橋梁「新大橋」。相傳第5代將軍綱吉的生母桂昌院，對於橋梁不足讓庶民得忍受諸多不便的現象感到心痛，因而提出請願才促成造橋的契機。畫作中的這座大橋籠罩在突如其來的對流雨中，四周景物一片朦朧。橋的對岸可隱約看見三棟山花板壁面樣式的建物，這是幕府的御船藏，也就是停放軍艦的機庫。自第三代將軍家光至第五代將軍綱吉執政的時代，巨型軍船「安宅丸」固定停放在御船藏旁，也因此緣故，該地區遂被稱為「安宅」。而廣重則以超過250條的細直線，來呈現席捲這個安宅地區的無數雨滴，這也是一幅廣獲世人喜愛的傑作。

在對岸模糊的描繪出2艘貨船。這2艘貨船再版印刷後不知為何消失了。

御籾藏
位於橋的東側畫頭，有保管江戶幕府專用米的倉庫「御籾藏」。

江戶的道路並未進行鋪面，因此只要一下雨，草履就會沾滿泥濘，有些人為避免弄髒鞋子，就會乾脆打赤腳。回到家之後會在水井旁或坐在玄關入口前以洗腳盆清洗雙腳。

武士頭戴圓弧形的饅頭笠擋雨並加快腳步。據說武士必須隨時確保自己能在任何狀況下立刻拔刀，因此是不撐傘的。

DATA
歌川廣重
1857（安政4）年
【出版商】魚屋榮吉

對浮世繪傾心的印象派巨擘梵谷

印象派天才畫家文生‧梵谷的知名事蹟之一就是收藏浮世繪。當時的歐洲掀起一股和風熱潮，處處可見日本的美術、工藝品。而梵谷則深受浮世繪影響，不但將浮世繪所描寫的景物帶入自身的作品中，甚至還曾加以臨摹。

臨摹《大橋安宅之夕立》所描繪的《日本趣味：雨之橋》。而《唐基老爺》則在背景畫上5種類型的浮世繪。

集結畫師、雕版師、刷版師**頂**級技藝的傑作

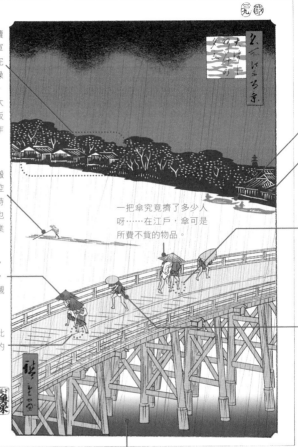

御船藏

在家康當權的時代仍持續建造大型船隻，但隨著軍事需求的大減，1635年完成了需出動400名水手操槳的史上最大安宅船後，直到幕末皆未再建造過大船。御船藏的白色山花板壁面，於再版印刷的畫作中已不復見。

筏流是相當便捷的木材搬運法，它必須透過竹竿控制木筏的流動方向，隨時面臨著危險的「筏師」也是當時人們所嚮往的職業之一。

遇到驟來的強烈西北雨，半撐開隨身攜帶的雨傘，拉起和服下擺露出紅色襯裙急忙趕路。

不知是不是有備而來，此人穿著不容易濺起汙泥的高木屐以防止弄髒和服。

一把傘究竟擠了多少人呀……在江戶，傘可是所費不貲的物品。

以無數直線呈現雨勢強勁的對流雨

廣重透過斜線來呈現對流雨的構思，令人折服。而且這幅畫作還集結了雕版師與刷版師的頂級技藝。雕版師在櫻木版木上留下細膩的直線，刷版師以「即興暈染」的技法來詮釋黑壓壓的烏雲。

雨絲則以細緻的凸版直線呈現。分別利用灰與黑兩色版木來賦予雨絲立體感，上色時還得避免雕好的線條被馬簾蓋掉，須細心又確實的為作品添加色彩。

保留不雕

即興暈染

水

置放顏料

以水沾濕版木並放上顏料，待顏料滲透後再進行上色的「即興暈染」[※]。

※ 由於每次都會變化出「難以預測」的效果，因此才稱為「即興暈染」。

這座兩國橋的通橋儀式出席者，由大額捐款贊助修復的彌左衛門一家獲選。從走在最前方的第一代彌左衛門夫婦到第四代曾孫，全家總動員的場面相當盛大。

這是安宅的御船藏[參閱前頁]，這一帶也有很多船隻紛紛出動一睹喜氣洋洋的儀式。

遠處的這座橋梁為新大橋[參閱前頁]，許多民眾為了觀賞通橋典禮蜂擁而至。

打頭陣的是大老爺夫婦，85歲的彌左衛門與68歲的妻子阿政。壯碩身材搭配鮮豔禮服，一身正裝打扮的彌左衛門。

第二代，也就是彌左衛門的兒子，47歲的惣兵衛與其夫人阿夏45歲。

三世代共襄盛舉慶祝兩國橋通橋

《安政乙卯十一月廿三日兩國橋渡初之圖》

DATA

歌川國芳

1855（安政2）年

【出版商】伊場屋仙三郎

浩 浩蕩蕩的一大群人身穿隆重的正裝魚貫而過，這裡是江戶人氣最旺的橋梁「兩國橋」，因架設在武藏國與下總國交界處的隅田川上，連結起兩地而得此名。

橋的盡頭處為怪奇小屋與餐館林立的兩國廣小路，以及舉辦勸進相撲的回向院，是江戶規模最大的鬧區。然而安政2年10月2日，江戶遭大地震※1侵襲，部分橋身因而塌陷。此時挺身而出的就是江戶的在地居民，有錢出錢有力出力，在極短的時間內完成橋梁的修復，以驚人的速度在翌月11月23日重新開放。而此幅畫作就是描繪當時的「通橋」典禮盛況。

※1 安政2（1855）年所發生的大地震被稱為「安政大地震」。

橫跨三世代相偕走橋的**通**橋儀式

通橋這項儀式至今仍存在。在伊勢神宮每20年舉行一次的遷宮大典之前，位於參道的宇治橋就會先行重建，通常都是邀請幾十組民眾組成三世代來進行通橋儀式。

順便帶出門的第4代曾孫。家族中的小少爺，年僅1歲的曾孫阿運，由侍女抱著走過橋面。

第三代，孫子三藏26歲，以及年輕太座阿系23歲。

負責這份無上榮光任務的彌左衛門一家，成員姓名與年齡都被記載在浮世繪上，流芳百世。

走在後方的則是工頭以及為了架橋工程鞠躬盡瘁的木工們。作品中雖未畫出扛著上樑鏑矢的木工後方的景象，但熱愛新事物的江戶人們會從前一天就開始卡位湊熱鬧，爭先恐後太排長龍，與現代並沒有兩樣。

曾孫，也就是三藏的孩子，榮之助7歲。在其身後的則是4歲的志氣，也打扮得很正式的走在隊伍中。

孫子大藏15歲，以及被侍女奉著的孫女阿龜12歲。

兩國橋是隅田川上第二座架設的橋梁

隅田川的第一座橋梁為千住大橋[參閱第102頁]。之後經過60年以上的歲月，都不曾再架設新橋。然而，由於橋梁過少導致許多民眾葬身於明曆大火下※2，再加上為了因應江戶的擴張，而於1659年（萬治2）年左右，在隅田川架設了兩國橋作為第二座橋梁。

原本是連結武藏國和下總國的兩國橋，因1686年的國境變更，成為連結武藏國兩地的橋梁。由於兩國橋的開通提升了地區的便利性，因而帶動了新興住宅區的形成。

挑大樑慶賀震災重建的幸運大家族

「恩惠得來大不易，造福眾生兩國橋。」這段詩詞的內容，是在慶祝順利重建的兩國橋，翻成白話就是「光靠募捐與義工，過程確實很辛苦，如今總算完成了，大家一起開心的走過便利的兩國橋！」

※2 1657（明曆3）年所發生的明曆大火，由於沒有橋梁可以逃往東側的緣故，據稱在隅田川罹難的人數高達10萬人。

松尾芭蕉也喜愛的萬年橋

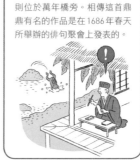

「悠悠古池畔，青蛙悄聲跳下岸，水聲輕如幻」的水池便位於「芭蕉庵」內，而這座草庵則位於萬年橋旁。相傳這首鼎鼎有名的作品是在1686年春天所舉辦的俳句聚會上發表的。

松尾芭蕉是松尾香蕉？

芭蕉的弟子將南國的植物「芭蕉」栽種在芭蕉家的庭院裡。據說這株植物長得很高大，因此大師便將俳號取為芭蕉。「芭蕉」是與香蕉同科的植物，「芭蕉＝香蕉」真的是很新潮的俳號呢。

萬年橋附近為河海交匯，水流平緩的汽水水域，也是魚類資源豐富的絕佳釣魚地點。

以富士山作為主題的《富嶽三十六景》系列作，在這幅作品當中，是將小小的富士山配置於橋下。取而代之的主景則是能從深川遠眺富士山的人氣景點「萬年橋」，萬年橋是架設在小名木川流往隅田川河口上的高橋。畫作右側，也就是橋旁座落著松尾芭蕉晚年生活的芭蕉庵。在這幅作品問世的百年餘之前，芭蕉與弟子曾良便從此地搭船前往隅田川上游，從北千住驛站展開《奧之細道》之旅。北齋應該是有鑑於江戶的芭蕉人氣，才決定如此構圖的吧！

DATA

葛飾北齋
1831（天保2）年左右
【出版商】西村屋与八

那首**名**句也是在這座深川萬年橋畔誕生的

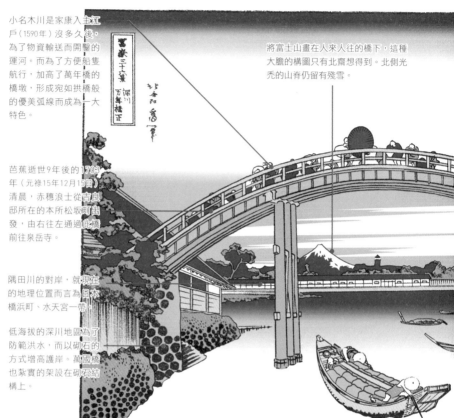

小名木川是家康入主江戶（1590年）沒多久後，為了物資輸送而開鑿的運河。而為了方便船隻航行，加高了萬年橋的橋墩，形成宛如拱橋般的優美弧線而成為一大特色。

將富士山畫在人來人往的橋下，這種大膽的構圖只有北齋想得到。北側光禿的山脊仍留有殘雪。

芭蕉逝世9年後的1703年（元祿15年12月15日）清晨，赤穗浪士從吉良邸所在的本所松坂町出發，由右往左通過此橋前往泉岳寺。

隅田川的對岸，就現在的地理位置而言為日本橋浜町、水天宮一帶。

低海拔的深川地區為了防範洪水，而以砌石的方式增高護岸。萬國橋也紮實的架設在砌石結構上。

「師法葛飾翁」2大浮世繪畫師——北齋與廣重

北齋與廣重幾乎活躍在同一個時代[※]，兩人皆擅長風景畫，不過北齋年長了37歲，彼此的年齡差距有如父子般。廣重曾在畫作上寫下「向葛飾師父取經」的字樣，或許內心同時存在著敬仰與競爭意識也說不定。後來廣重也在《名所江戶百景》系列畫過這座萬年橋[參閱第122頁]，成了兩張取景角度不同，風格大異其趣的浮世繪。

葛飾北齋

美國《LIFE》雜誌所評選的「千年來對全球最有貢獻的百大人物」，北齋是唯一上榜的日本人。出生於1760年（享年89歲）。

歌川廣重

用色相當獨特的青色（藍色）被稱為「廣重藍」，也對全球畫壇帶來影響。出生於1797年（享年61歲）。

※ 1831年北齋的《富嶽三十六景》、1833年廣重的《東海道五十三次》，雙雙成為高人氣的暢銷系列作。

想買強健良馬走一趟馬市準沒錯

《東海道五十三次之內　池鯉鮒　首夏馬市》

池鯉鮒為現在的愛知縣知立市。知立神社的池塘內有許多代表明神使者的鯉魚和鯽魚，因此才被稱為池鯉鮒。

遠景則有俗稱「鯨魚山」的小山入畫，不知何故，再版印刷時此山卻消失無蹤。對現今的浮世繪收藏家而言，這座山的有無是一大重點。

在總計25頭的馬兒當中，只有一匹「堅定」的看著正前方。

當時的馬普遍矮肥短

在古裝劇「暴坊將軍」中常可見到颯爽奔馳的純馬種英姿。不過江戶的馬種等於現在的木曾馬、與那國馬、對州馬等，幾乎都是日本的古來種。

DATA

歌川廣重

1833～34（天保4～5）年左右

【出版商】竹內孫八

在午年所推出的這張畫作，應景的描繪了許多馬兒。這是東海道五十三座驛站中的第39座驛站池鯉鮒，每年夏天所舉辦的知名馬市場景。馬市就在「談合松」下展開，賣家與買家會齊聚在此。這裡所交易的馬種與在東京優駿出賽的颯爽奔馳純種馬不太相同，據稱是血統源自蒙古的日本古來種。身高大概110公分左右，約比純種馬矮30公分，屬於體型嬌小可愛的馬種。不過，腰腿十分健壯，而且穩定性高，就算是陡峭的斜坡也能輕騎過關。馬匹能搬運貨物，也能成為座騎，用途甚廣，是江戶重要的交通工具之一。

賣馬、買馬者齊聚一堂正在**討**價還價中

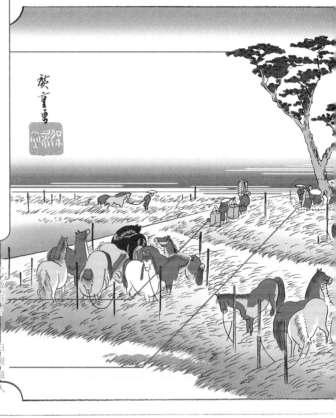

參與競標的相關人員齊聚在這棵松樹下，正在談著生意。因為在此處進行磋商，所以這棵松樹也被稱為「談合松」。

從事馬的買賣仲介、引進馬匹以及將馬訓練成馱馬等與馬相關工作的人士，被稱之為「馬喰」、「博勞」，此外還有「伯樂」這項尊稱[1]。

有人群處必有商機。賣便當之人組招呼道：「差不多到了放飯時間了，大家休息一下吧？」有些人聞言不禁轉過頭道：「嗯？有人賣便當耶？」

馬市在每年4月25日至5月5日這段期間舉行。這是一項大規模的活動，每次都有好幾百頭馬匹供買家挑選。據説很多人為了求好馬而不遠千里而來。

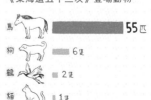

専欄

《東海道五十三次》的腦筋急轉彎？ 午年與馬匹數量

《東海道五十三次》為全套55幅的系列作[2]。當時必須一張一張的買，因此較難一覽全貌。筆者趁著這次機會細數全套作品後發現，《55幅》系列作當中，有「55匹」馬是在「甲午」年所描繪的。而這也是廣重所留下的橫跨古今之「腦筋急轉彎」。

《東海道五十三次》登場動物

馬	**55匹**
狗	6隻
鶴	2隻
貓	1隻

當時的買畫者或製圖人員應該都不曾數過動物的數量吧。馬的數量居冠，而且遙遙領先狗與貓。

※1 伯樂的稱謂是取自中國的天馬「伯樂」之名。
※2 由53座驛站加上起點日本橋與終點京都三条所構成的55幅畫作。於1833～34年上市。

《東海道五十三次之內　池鯉鮒　首夏馬市》

馬喰町

日本橋馬喰町由於幕府的馬匹管理者馬勞頭住在此區，再加上設有初音馬場的緣故而得此名。明曆大火後，馬場舊址改建為客棧，並發展成江戶一大飯店區。

五街道的修築帶動了庶民旅遊風潮

《東海道五十三次之內　戶塚　元町別道》

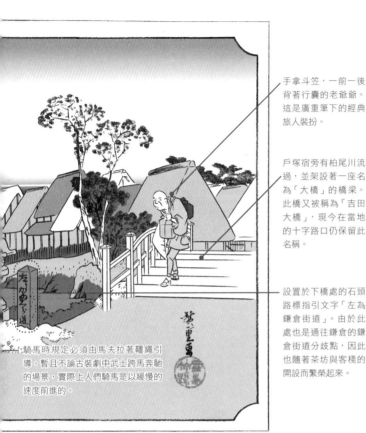

手拿斗笠，一前一後背著行囊的老爺爺。這是廣重筆下的經典旅人裝扮。

戶塚宿旁有柏尾川流過，並架設著一座名為「大橋」的橋梁。此橋又被稱為「吉田大橋」，現今在當地的十字路口仍保留此名稱。

設置於下橋處的石頭路標指引文字「左為鎌倉街道」。由於此處也是通往鎌倉的鎌倉街道分歧點，因此也隨著茶坊與客棧的開設而繁榮起來。

騎馬時規定必須由馬夫拉著韁繩引導。暫且不論古裝劇中武士跨馬奔馳的場景，實際上人們騎馬是以緩慢的速度前進的。

DATA

歌川廣重

1833～34（天保4～5）年左右

【出版商】竹內孫八

江戶在260年間未曾發生過戰事，是一段和平的時代。

再加上五街道與驛站的發展，方便人民前往各地走動，因此在庶民之間相當流行伊勢參拜或富士講等以進香為目的的旅行。日本的交通大動脈，東海道上的旅客也絡繹不絕。日出前從日本橋出發，便能在日落前抵達這座戶塚宿。這裡離日本橋約10里半（約42公里）遠，是東海道上最初的住宿地點※1。高掛著「米屋」招牌的旅籠（客棧）女主人正在招呼旅客。旅籠會為住客提供早晚餐，有些店家還會幫忙準備便當。旅客們翌日也是在日出前就會再度踏上旅程。

※1 從日本橋努力趕路的話，就能抵達10里半遠的戶塚宿，若出發時間較晚，就必須下榻在戶塚宿的前一站，也就是離日本橋8里9町（約33km）遠的保土谷宿。

店門口所懸掛的木牌是「安心店家」的**保證**

可看見「大山溝中」等木牌張掛在店門口。「講」是一種旅行團[參閱第120頁]，木牌是表示「歡迎百味講旅客下塌本店！」的留言板[※2]。

木牌是供旅客辨識的印記。隸屬於講團體的旅人，只要向客棧出示證明，便能安心在此住宿。

長途旅行穿草鞋

草鞋是使用稻稈編成的，據聞大約走50km路就會磨損報銷。由於是旅行的必需品，在客棧與茶坊皆有販售。

破損的草鞋由於經過長時間的踩踏，纖維變得柔軟，因此會被回收當成優質肥料利用[※3]。

標題『元町別道』的別道名稱，是起自此處位於東海道與鎌倉街道分歧點之故。

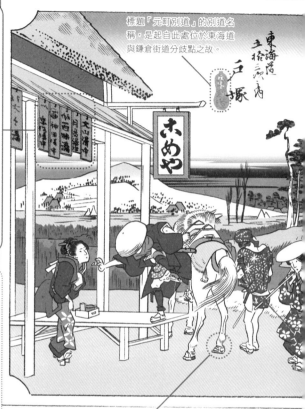

馬匹並非釘上蹄鐵，而是穿上草鞋護腳以便長途跋涉。備用的草鞋就掛在一旁，等草鞋走滿一定的距離而破損後，馬夫就會幫馬換上新草鞋。

驛站是為了傳馬接力所設置的

幕府為了迅速傳送公文與物資，而規劃出人與馬在中繼地點換班交接趕路的傳馬（伝馬）制度。驛站雖然是進行參勤交代的諸侯或旅人用來住宿或休息的場所，但原本是為了作為馬匹的中繼地點而設置的。

奉命管理驛站的村民們會負責備馬與飼料，並藉此獲得經營旅舍的權利作為報酬。

裝飼料的竹籠叫做「旅籠」，因此才將客棧稱為「旅籠」。

※2 百味講並非以美食為目的的老饕旅行團，而是前往寺廟向神明供奉100種供品的進香團。
※3 編草鞋是各街道當地農民的副業，也是一筆不無小補的現金收入。

不論驛站旅人或旅舍都是形形色色

DATA

歌川廣重
1833～34（天保4～5）年左右
【出版商】竹內孫八

《東海道五十三次之內　關　本陣早立》

幔幕與張掛在門口的燈籠皆印有諸侯的定紋。然而，畫中的定紋其實是廣重老家「田中」的家紋搭配牛車車輪所組成的虛擬定紋。

在旅舍員工手持的燈籠上，則有廣重印記。以片假名的「ヒ」搭配「ロ」所組成「ヒロ紋樣」，幽了大家一默。

關宿位於現在的三重縣龜山市，地理位置重要，座落於鈴鹿山巔下[※1]。

仔細看看立牌會發現這個綁法根本不合邏輯，而且實際上是綁不起來的。當時的江戶人也發現了這個亮點而失笑，是廣重與製畫人員刻意營造的笑料。

臉睏樣的這群人是大名行列隊伍中的隨從。在沒有電燈的時代，行旅的鐵則就是在天色未明之前啟程，在天黑前抵達下座驛站，而參勤交代的大名行列成員也必須非常早起。這張畫所描繪的是位於東海道上，離日本橋已有段距離的關宿清晨4點的本陣景象。本陣指的是在諸侯歇腳的驛站中，最高級的飯店。在諸侯入住當天，店家必須在玄關懸掛印有定紋的燈籠和巨大幔幕，由主事者穿著正裝迎接諸侯。此外，大名行列的列隊成員也很辛苦，為了以備不時之需，基本兵器、各種生活用品都要帶著，甚至連泡澡桶也要帶上路，真是辛苦。

※1 1843（天保14年）的關宿，據聞有2家本陣，階級比諸侯低一階的官員所下榻的脇本陣有2家，客棧則有42家。

揉揉惺忪睡眼，馬上就要**出**發了！

《東海道五十三次之內 關 本陣早立》

東海道

從日本橋綿延至京都的東海道，全長124里8丁（大約500公里），男性日行10里（約39公里），女性日行8里（約31公里）為當時的平均標準。可見江戶人們各個健步如飛。

懸掛在店門口最右邊的木牌寫著「○○守泊」，以宣示某諸侯下榻此處。不過左邊卻是白粉「仙女香」〔參照第43頁〕與白髮染膏「美玄香」的木牌。兩者都是當時實際存在的化妝品商家「坂本屋」的商品。而這幅作品同時也是低調做宣傳的廣告浮世繪。

本陣的主事者是由驛站居民擔任的，這是相當光榮的職務，待遇比照武士，可擁有姓氏與隨身佩刀。一般並未設定住宿費，而是由諸侯任意付費當作謝禮。

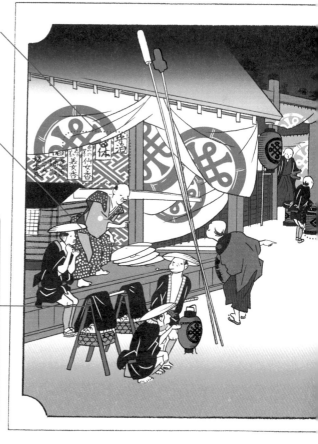

由於必須陣容浩大的跋山涉水往返江戶與領地，因此參勤交代必須準備大量的草鞋。圖中這兩位就是扛草鞋的隨從，他們會用「馬」這種三角輕型竹簍搬運大家的草鞋。

在大名行列中有負責挑草鞋者，也有扛泡澡桶的苦力。

旅宿可選擇含餐食的旅籠，或一切自理的木賃宿

當時的旅舍有提供早晚餐的旅籠，以及住客支付薪柴費用自炊的木賃宿（這幅畫作問世時，旅籠已成為主流）。在沒有電話可以預約的時代，甚至還衍生出在店門口強行拉客的「留女」。

來到旅舍後，侍女會先送上洗腳的腳盆，必須將雙腳洗乾淨後才能入內。這是在鋪面道路尚未問世時的基本禮儀。

負責拉客的留女是在旅籠工作的侍女。其中也有人身兼「飯盛女」為旅客提供特別的服務。

※2 木牌旁的空白處則一字不漏的記載著坂本屋的地址。

寫著「名產 日本薯蕷羹湯」的大型落地招牌。據說許多茶坊皆有販售日本薯蕷羹湯這道當地美食，至今丸子的特產仍是日本薯蕷羹湯。

鞠子宿的地理位置離清水港，以及因安倍川餅而聞名的安倍川都很近。雖不知是鹹水魚還是淡水魚，不過插在稻草束上兜售的烤魚也是特產之一。

《東海道中膝栗毛》中也曾出現揹著襁褓嬰兒的茶坊女主人。廣重將故事情節自由發揮，融入畫中。

店面旁則擺放著挖取日本薯蕷所用的鋤頭與稻稈。

在長凳上則有左側老伯用過的茶杯、以及菸管用的菸草盆「吐月峰」。吐月峰是位於鞠子的一座山，同時也是菸草盆的代名詞。

旅行的樂趣莫過於當地美食

《東海道五十三次之內　鞠子　名物茶店》

因　彌次、喜多這對逗趣雙人組而打響名號的《東海道中膝栗毛》一書，更加帶動了江戶的旅遊風潮。廣重的《東海道五十三次》系列作或許可稱為這部「賣座小說的圖畫版」吧！本作也是系列作的其中一幅，場景就在東海道的第20座驛站鞠子宿。當地特色小吃就是傳承至今的「日本薯蕷羹湯」，畫作中形似彌次、喜多的人物，也一臉津津有味的啜飲著羹湯。旅行的樂趣莫過於當地美食，這點放諸現代與江戶皆準。話說回來，畫面左邊叼著菸管的老伯手持的長竿，究竟是啥玩意兒呢？線索似乎就在日本薯蕷羹湯裡。

DATA

歌川廣重

1833～34（天保4～5）年左右

【出版商】竹內孫八

來碗**鞠**子特產，日本薯蕷羹湯歇腳休息

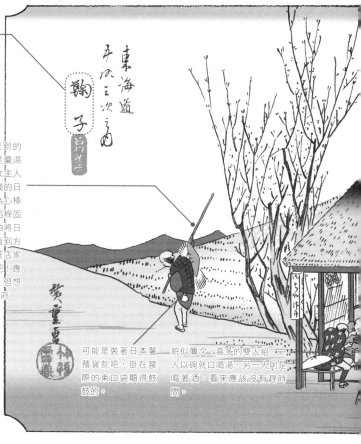

鞠子是位於現在的靜岡縣靜岡市丸子的驛站區。當時漢字也寫作「丸子」，這幅系列作也有「丸子」與「鞠子」的版本。

謎樣長竿

叼著菸草的老伯將挖到的「日本薯蕷」，也就是羹湯的原料交給小吃店的女主人後踏上歸途。用來賺錢的日本薯蕷，則用這根名為心棒的長竿挖取後，綑上稻稈固定以便交貨。這位老伯將日本薯蕷交給店家後，直到方才都還坐在長凳上喝著店家招待的茶水愜意休息吧！應該是想到「時間還早，但想喝一杯」便早早打道回府。

《東海道中膝栗毛》是十返舍一九的代表作。書中以東海道上的知名觀光勝地為背景，是一本描寫彌次、喜多沿途趣事的旅遊雜記※。兩人「以足代馬，遊山玩水」全程徒步旅行。

可能是裝著日本薯蕷貨款吧，掛在腰際的束口袋顯得鼓鼓的。

貌似彌次、喜多的雙人組一人以碗就口喝湯，另一人則是喝著酒。看來應該沒有趕時間。

庶民在旅行中佩刀是OK的

行旅時的裝扮雖可通稱為旅行裝束，但服裝與行頭卻會根據目的與移動距離而有各種變化。以參拜為目的的一般庶民旅遊，基本裝扮為「道中著」這種棉質和服，搭配菅笠、袖套與襪套。此外，旅途中難免會遇到危險狀況，因此會佩戴護身短刀。

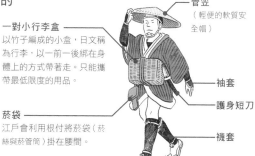

菅笠
（輕便的軟質安全帽）

一對小行李盒
以竹子編成的小盒，日文稱為行李，以一前一後綁在身體上的方式帶著走。只能攜帶最低限度的用品。

菸袋
江戶會利用根付將菸袋（菸絲與菸管筒）掛在腰間。

袖套

護身短刀

襪套

※《東海道中膝栗毛》於1802～14（享和2～文化11）年出版，描寫兩名主角滑稽趣事的遊記以及大量的插圖引爆超高人氣。續集金毘羅參詣與中山道中等作品也陸續出版，成為江戶時代的暢銷系列作。

忠實呈現富士山頂4座峰，不過卻無法斷定北齋是從何處觀看此景的，在《富嶽三十六景》系列作中實屬特異。

是甚少有凹凸起伏，平緩而柔美的稜線。

美不勝收的卷積雲（鱗片雲）是秋天的季語。無論從天空的哪個角度切入，皆無懈可擊的北齋構圖手法。

山腹則分布著被稱為「木山」的低矮樹叢以及針葉林。

因為地表的土壤層薄，所以致使低矮樹木如海洋般擴展開來。

信仰與藝術之世界遺產「富士山」

《富嶽三十六景　凱風快晴》

DATA

葛飾北齋

1831（天保2）年

【出版商】西村屋与八

這是以雄偉富士山為主題的北齋代表作。晴空萬里、風和日麗，被陽光染紅的岩石肌理以及平緩的稜線，與漂浮在天空的卷積雲相互輝映，這就是俗稱的「紅富士」美景。細看就會發現，北齋以點描漸層手法來呈現山麓的闊葉林、山腹的針葉林，以及再往上後沒有任何樹木生長的森林界限。江戶時代將森林界限以上的部分稱為「燒山」，代表死後神聖的世界，界限以下的地區則稱為「草山」，乃芸芸眾生所居住的俗世。江戶人不但熱愛富士山，並且將其視為祈福信仰以及敬畏的存在。

富士山是**連**結「彼世」與「此世」的聖山

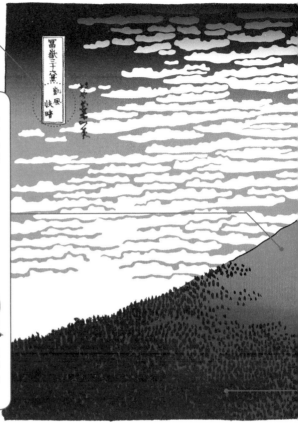

標題的「凱風」指的是從南方吹來的和煦微風，作品所描繪的是，仍留著些微殘雪的夏秋景致。

富士山代表的神聖世界

森林界限是草木生長的分界線，位於界限以上的部分稱為「燒山」，意為「神聖的世界」。界限以下的地區則稱為「草山」，泛指人世間的「俗世」。

山頂為淺間大神（木花之佐久夜毘売）坐鎮的神聖之地。

森林界限分布於五合目一帶，此處則有繞行富士山一周總長約 25km 的修行道「御中道」。這是只允許高階修行者進入的險峻修行道。

墨田北齋美術館

北齋畢生所留下的作品超過 3 萬件。2016 年在他出生生長的墨田區所設立的「墨田北齋美術館」正式開幕，而《山下白雨》的閃電則成為他出生生長的墨田區所設立的「墨田 LOGO 標誌。

與「紅富士」各異其趣的「黑富士」《山下白雨》

除了《凱風快晴》的「紅富士」外，還有一幅被稱為「黑富士」的《山下白雨》，乃《富嶽三十六景》的兩大梟雄※。構圖相似，但詮釋出不同的富士山貌。

「紅富士」與「黑富士」的差異

	凱風快晴 （紅富士）	山下白雨 （黑富士）
季節	秋（晚夏）	夏
時段	早晨	傍晚
天氣	晴天	雷雨
雲	卷積雲	積雨雲
稜線	平緩	粗曠

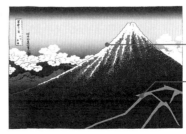

具有凹凸起伏的粗曠稜線。

閃電劈過陰暗雲層，山下則下起了滂沱對流雨。

※ 兩者標題皆未帶出地名，因此無法確切釐清是從何處所畫的富士山。

報名團體旅行，一圓富士登山夢

《富嶽三十六景　諸人登山》

在岩洞中彼此相依偎的人群為「講」團成員，等待日出前的這段時間是相當寒冷的。

霧氣從險峻又粗糙的山頂附近岩石地湧出。北齋可能沒有富士山登山經驗，不小心在左側畫出樹枝。

7名攀登者構成北斗七星

將頭戴菅笠的7名登山者連一連之後，會呈現宛如北斗七星的形狀。北齋篤信北極星與北斗七星神格化的妙見菩薩，「北齋」字號也是由北極星的日本名「北辰」而來的。或許他也將自身的信仰一併寄託在這群努力登山進行參拜的信眾身上也說不定。

連起7人的菅笠之後，會出現北斗七星!?

DATA

葛飾北齋

1831（天保2）年左右

【出版商】西村屋与八

　　這是《富嶽三十六景》系列作中唯一看不見富士山景色的畫作，因為這幅作品所描繪的是富士山頂附近的景象。好不容易抵達山頂的攀登者們，則一臉百感交集的模樣。自古以來富士山對日本人而言是相當特殊的存在。江戶時代的登山參拜活動「富士講」則蔚為風潮，「講」指的是同行※1團體，富士講就是基於信仰而進行富士登山的信眾。這項活動會募集成員，並由大家出資儲備基金，每年則以抽籤的方式決定旅行參加者。中獎者一償宿願後，翌年必須從抽籤名單中退出。未被抽中者則會委託中獎者代為參拜，並提供贊助等待下一次機會。

※1 有志一同，意欲前往神社佛寺參拜的信眾。

「一生必去一次！」的夢幻之旅富士**登**山

落款為「前北齋為一筆」。北齋在生涯中更換字號的次數超過30次，這幅作品則是在「為一」時期所畫的。由於出版商要求「必須列出北齋名諱」，只好以「之前名叫北齋的為一」來作為折衷案。北齋在花甲之年，日文稱為還曆，改名為一，代表「從一做起＝從頭出發」之意。

抵達山頂等待日出參拜完後，就會在周邊進行御鉢巡禮※2。

身穿白衣並搭配神套襪套為參加富士講的固定裝扮。手持金剛仗，也就是登山杖。頭戴菅笠，一邊唸誦著「六根清淨御山晴天」來調整呼吸。腳上則穿著綁得牢固的厚底草鞋，從山麓開始全程徒步登山。

不只是富士山，大山與江之島也熱門

「講」就好比現代的團體旅遊，兼具節省旅費，確保旅遊安全、收集資訊等功能。除了富士講以外，還有伊勢講、大山講等活動，當時甚至流傳著「江戶之大，八百八町，講之繁多，八百八講」的說法，由此可知講有多流行。基本上講是以參拜寺廟神社為目的的旅行，不過江戶人除了參拜之外，似乎也充分的享受旅行的樂趣。

姊妹淘出遊有夠讚～！

離江戶近，2、3天就能走完行程的人氣景點，就是參拜弁財天的江之島之旅。從鎌倉順道前往金澤八景名勝巡遊的旅行，更是大受女性喜愛。男性團客人氣行程，則是在大山講回程時前往江之島一遊。

※2 首先參拜火口的淺間大神，接著前往大日堂等位於小山巔上的小祠。據聞從山頂上可以遠眺伊豆大島、信州乘鞍，甚至是更遠處的伊勢神宮。

烏龜也朝西一拜的放生會

《名所江戶百景　深川萬年橋》

DATA

歌川廣重

1857（安政4）年

【出版商】魚屋榮吉

貌

似怪獸卡美拉的烏龜，懸吊於小小的富士山上。畫面看起來似乎是從四角窗經由隅田川望向西富士山，但其實這是深川萬年橋上的一景。呈現出宛如窗框般視覺效果的四角範圍，實際上是萬年橋的欄杆與提桶。廣重將被吊在提桶把手上的烏龜放入四角框內，並以大膽的特寫方式呈現。這幅作品所描繪的是，拯救生物性命積陰德的佛教活動「放生會」。萬年橋的守橋人大叔還兼差做副業，將烏龜與鯽魚等生物放入提桶內向往來橋梁的行人兜售。「客官，一隻4文錢！」、「那給我泥鰍吧。」民眾從守橋人大叔手上買下動物後，就會立刻放生丟入河中。話說回來，這隻烏龜盯著西邊天空瞧的表情倒是很沉著。

仍留有零星殘雪的富士山。萬年橋是江戶著名的富士山觀覽景點，北齋也在《富嶽三十六景　深川萬年橋》[參閱第108頁]畫過此橋。

由於提桶關不住烏龜，才會以俗稱「吊龜」的懸吊方式來應對。烏龜朝著西方或許是在遙拜西方淨土。日本有句俗話說「龜萬年」，而這裡則是再加上「萬年橋」、富士山的「萬年雪」，形成了「萬、萬、萬」三重奏，整幅畫的意象實在很吉祥。

萬年橋座落於小名木川上，小名木川乃家康所開鑿的運河。瀟灑的掌舵人確實將船槳往下游處划，髮絲也隨著河風飄揚。

將隅田川與江戶景物以及富士山，定格在提桶把手與橋梁欄杆所組成的四角框內的構圖，只能說廣重真有一手。

MAP　架於運輸要衝「小名木川」上的萬年橋

小名木川是家康為了從行德（現在的市川市）順利運送鹽這項軍事物資，而下令建造的東西向運河。萬年橋就是架設在這條小名木川流往隅田川的河口上。

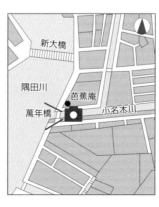

新大橋

隅田川

芭蕉庵

萬年橋

小名木川

江戶初期，萬年橋曾設置船隻檢查關口「船番所」，後來則遷移至中川與小名木川交會的東側河口。

放生烏龜，**祈**願「能有好事降臨！」

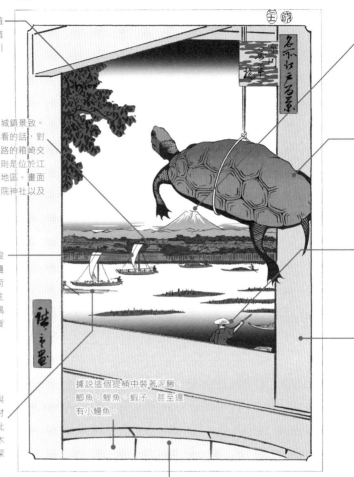

萬年橋的橋畔種植著巨大的枏木，這也成為了小名木川河口的地標。

富士山前則是江戶城鎮景致。以現在地理位置來看的話，對岸就是首都高速公路的箱崎交流道附近，再往前則是位於江戶正中央的日本橋地區。畫面中也可看見大型寺院神社以及武家宅邸屋頂。

小名木川

揚帆運送貨物的2艘高瀨船，以及旁邊同樣負責運貨的荷足船與茶船，正往隅田川下游航行。隅田川是江戶運搬貨物的大動脈。

隱約可見的木筏與筏夫。江戶的木材需求特別高，因此會將來自各地的木材綁成筏，運往深川的木材集散地。

據說這個提桶中裝著泥鰍、鯽魚、鯉魚、蝦子，甚至還有小鰻魚。

小名木川與現在流經江戶川區的新川河，都是為了將行德所產之鹽運至江戶而開鑿工程的小名木川四郎兵。小名木川的名稱則取自負責開鑿工程的小名木川四郎兵衛。

即使放生了也會立刻再被捕捉

佛教的戒律之一就是不殺生，因此將捕獲的鳥或魚等生物野放回歸自然以積陰德的放生會，是奈良時代就開始有的傳統活動。對江戶人而言，與其說是參與佛教活動，以出自有趣、好玩的心態來形容或許更貼切。

當時似乎也有不肖的打工仔，在一旁等著馬上捕撈被放生到河川或池塘裡的烏龜或泥鰍。

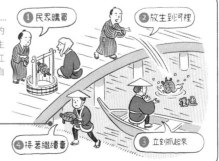

① 民眾購買
② 放生到河裡
③ 立刻抓起來
④ 接著繼續賣

妖魔鬼怪，江戶人見多了

《化物之夢》

縫紉箱上的針插插著一根穿線的細針，美麗的母親似乎正忙著做針線活。

DATA

喜多川歌麿
1801～02（寬政12～享和元）年左右
【出版商】近江屋權九郎

黝暗的江戶夜晚，在這片漆黑中確實潛藏著許多妖怪。無論是模樣駭人還是外型可愛，妖怪們以各式各樣的面貌出現在相聲、戲劇與浮世繪中，並融入江戶人的生活。歌麿所描繪的是在睡夢中騷擾兒童的妖怪，原本睡得香甜的小男孩突然「嗚哇」的哭出聲來。母親停下手邊的針線活，溫柔看著孩兒輕問：「怎麼了？」從孩子嘴邊冉冉上升的細線帶出對話框，浮現出3名妖怪。儘管妖怪是來嚇小孩的，卻又帶點搞笑幽默。這種衝突感讓江戶人們備感有趣。

江戶時代的**卡**通人物「妖怪」

被美麗母親趕跑的可愛妖怪們，似乎是「一目小僧」、「見越入道」以及「山姥」。江戶時代許多相聲橋段與繪本都有妖怪登場，尤其是《畫圖百鬼夜行》一書，作者鳥山石燕將古典繪卷與民間故事中所出現的妖怪分門別類，並為每一隻妖怪配上插圖做介紹，而成為大受好評的妖怪圖鑑。書中所列舉的有點恐怖卻又有點搞笑的妖怪多達50隻。

見越入道

《畫圖百鬼夜行》也曾介紹過的見越入道，遇到有人走夜路或爬坡時就會現身，接著身體會愈變愈大。據說只要唸出「我已看穿你了」這句咒語，這隻妖怪就會隨之消失。

嗚隆

好大！

嘿咚

啊!!

一目小僧

正如同其名字，就是只有一隻眼睛的妖怪。他只會突然現身嚇人，不會做出任何危害的舉動，與河童一樣，是大家所公認的人畜無害型妖怪。

「等到晚上再來讓這小子睡不好。要不是娘親來打擾，還能再多嚇他一會兒的。這倒好，晚上也要讓娘親做做噩夢。」
對話框內的文字是妖怪的台詞，透露出邪惡計畫。

日本的拿手絕活「對話框」

從小男孩口中裊裊延伸而出的對話框。日本動漫的原點《鳥獸戲畫》[※]，也是使用對話框呈現。附帶一提，英文稱之為「Speech Balloon」。

幌蚊帳

蚊帳是夏天的必需品。經營被褥生意的「西川被鋪」商店祖先，也就是近江商人們，將蚊帳行銷至江戶而且大為熱賣。畫作中所描繪的則是，骨架能擴展成半圓形的嬰兒蚊帳「幌蚊帳」。

只留下額前一撮頭髮的幼兒髮型，其實具有保祐平安健康的含意。

專欄

隨著故事愈變愈暗的「百物語」

「百物語」指的是在燈具上點燃100根燈芯，每講完一個鬼故事就熄滅1根燈芯的怪談分享會，這是好奇心旺盛的江戶人在夏天所進行的活動。當講完第100個故事，所有的燭火都熄滅時……還是在說完第99個故事後便打住，才是明智之舉。

北齋以「東海道四谷怪談」的阿岩以及「番町皿屋敷」的阿菊為題材，推出同樣名為《百物語》的系列畫作。

在北齋流的創意揮灑下，阿菊化身為蛇，阿岩則變身成燈籠。

※ 12〜13世紀（平安時代末期〜鎌倉時代初期）由數名作者所描繪的紙本墨水畫繪卷。正式名稱為《鳥獸人物戲畫》。以詼諧、諷刺的手法描繪動物與人物，藉此暗喻當時的世道。

巨大骷髏讓江戶人也瘋狂

《相馬古內裏》

平將門之女瀧夜叉姬與家臣荒井丸，一同聯手對抗幕府追兵大宅太郎光圀的場面。國芳大膽發揮創意，將原作的數百亡魂替換成一具巨大的骷骨。

國芳是從日本第一部西洋解剖學書《解體新書（Tafel anatomie）》中，學習到正確的人體骨骼構造。

《解體新書》是由衫田玄白等人歷時4年，將荷語版翻譯成日文，並於1774（安永3）年出版成冊[1]。

《善知鳥安方忠義傳》為江戶的暢銷小說。描寫平將門之子良門與瀧夜叉姬，為了替死去的父親討回公道的復仇故事。相傳善知鳥的成鳥發出「UTO（音同善知）」的鳴叫聲時，雛鳥就會以「YASUKATA（音同安方）」的鳴啼聲回應，因而成為親情的象徵。

餘黨荒井丸一心想為舉兵謀反對抗朝廷而丟了性命的主公平將門討回公道，卻敗在朝廷所派來的光圀劍下而被制伏在地，局勢形同「萬事休矣」的廝殺場面。

這幅浮世繪讓生平頭一遭看見如此清晰又碩大骨骸的江戶人們大感驚奇，而引爆發燒話題。

國芳以人氣戲作者山東京傳小說中的橋段為題材，推出三連幅的大型畫作。故事背景為平安時代，描述平將門之女瀧夜叉姬以妖術召喚巨大骷髏，在相馬的廢屋與追兵交戰的情節。只不過，原作中是與數百隻喪屍兵鏖戰，國芳則將其轉換成一具巨大的骸骨，非常細膩逼真的骷髏，讓江戶人們大感震撼。這具詭異的骸骨似乎讓江戶人初次近距離接觸到西洋醫學與解剖學，而掀起一陣狂熱。

DATA

歌川國芳

1845～46（弘化2～3）年左右

【出版商】八島屋

※1 衫田玄白與前野良澤等人，將德國的解剖學家約翰・亞當・庫姆斯所編寫的《解剖圖鑑》荷語版翻譯成日文並出版。

126

逼真的「人體**骨**骼標本」來襲

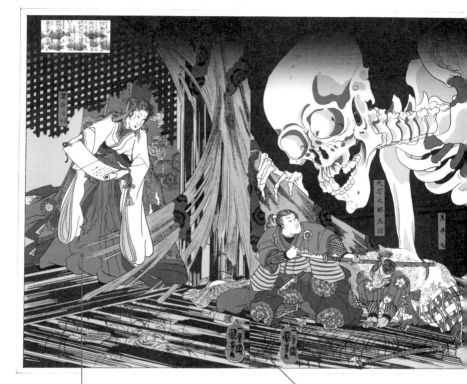

攤開寫著妖術^{※2}字樣的卷軸，召喚出骷髏的瀧夜叉姬。這位無所不用其極想報父仇，驍勇善戰的千金大小姐在江戶人之間也很有人氣。

位於現今茨城縣內的舊起居宮殿。不但御簾四分五裂，地板也搖搖欲墜隨時會踩空。地板下則描繪了大量的廢棄兵器。

超創新！國芳所開創的連環畫新境地

在這之前的連環畫皆遵守著「既能合體當成一幅畫作，也能獨立分開欣賞」這樣的大原則繪製。但國芳卻打破慣例，推出3張作品拼湊起來才會形成一幅完整畫作的驚人構圖。天才國芳，真不是浪得虛名。骷髏畫不但沒招來批判，反而大受好評。

如果只購入左邊那幅單單畫了公主的繪畫，會什麼都看不懂。在那幅畫之後，各種新穎的構思會再透過5、6張的單幅繪畫來陸續展現。

這是在畫什麼？　嘎！　厲害！　呵呵呵…　國芳

※2 妖術為筑波山蛤蟆精所授。

山東京傳為江戶的戲作者（作家），也是字號為北尾政演的浮世繪畫師。他企劃並舉辦了「手拭合」活動，並統一了手拭巾的尺寸。

挑戰禁忌的「天下霸主賞花圖」

《太閤五妻洛東遊觀之圖》

秀吉先接過酒杯並遞給髮妻北政所，北政所遞還杯子後，照理說應該輪到側室大房淀夫人，但側室二房松之丸夫人卻搶在淀夫人前頭想接過酒杯，女人之間的戰爭一觸即發※2。

從側室五房三條夫人的視線便能感受到現場的緊張感。

幔幕上為天皇御賜豐臣家的桐御紋，而且還大喇喇的描繪出代表最高位階的「五七桐」。這點也讓幕府覺得無比頭痛。

側室四房「加那夫人」（加賀夫人）摩阿姬，乃前田利家的三女兒。

側室三房「古伊夫人」則是以武藝見長的甲斐姬。

在這場賞花宴2年後，與家康於關原之戰一爭天下的石田三成，在當時的身分為奉行，手捧太閤官帽在一旁待命。

DATA

喜多川歌麿

1803～04（寬政13～文化元）年左右

【出版商】不詳

身反骨的畫師喜多川歌麿。

這幅作品就是讓他被奉行所盯上，而且遭判處入獄3天以及戴手鐐50天的刑罰。當時浮世繪與戲劇皆很忌憚拿武家做題材，更遑論被喻為神君的家康，以及上一任天下霸主豐臣秀吉，無疑是犯了禁忌中的大忌※1。沒想到歌麿卻不以為意的畫出秀吉與一票妻妾卿卿我我的場面，意圖藉由這幅畫讓觀者聯想到，當時的第11代將軍德川家齊風流好色的德行，充滿了諷刺意味。此舉當然惹得當局震怒，下令嚴懲不貸。

※1 戲劇上演時會用「此下藤吉」或「真柴久吉」之名來混淆視聽。
※2 前田利家的正室阿松發揮機智接過酒杯，化解了側室之間的爭風吃醋。

200年前的大活動，**秀**吉之醍醐花見

場景為距今約400年前的1598年，秀吉於京都醍醐寺盛大舉辦的賞花活動「醍醐花見」。知曉這件歷史性大堆頭盛宴的江戶人，在目睹此畫後也難掩訝異。

從幔幕中露出尖端部分的毛槍裝飾。這並非賞花宴當時的景物，而是以江戶諸侯之物入畫，因此江戶人也看得津津有味。

搶到最佳位置的則是側室大房淀夫人。

以摺扇半遮臉的是秀吉的側室二房松之丸夫人。

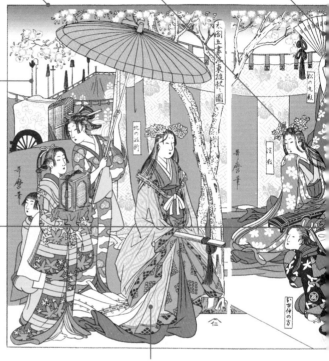

在訴求儉約的寬政改革期，將軍家齊坐擁40名側室，並生下了57名子女，過著享樂放縱⋯⋯（更正）過著勤奮踏實的生活。本作畫出秀吉的一大票側室，而被認為是在揶揄家齊。

身為正室的北政所果然就是有氣勢，側室們紛紛將視線轉向她，就連秀吉也得敬她三分。

醍醐花見

秀吉在慶長3年（1598年），於京都醍醐寺所舉辦的盛大賞花宴，植7百棵櫻花樹、建造茶室，還廣邀諸侯，賓客多達1千3百名。相傳他不但命人種

專欄

想畫就畫，無人能擋的反骨畫師「歌麿」

歌麿的反骨精神可謂無堅不摧。當局禁止美人畫標示真名，他就以猜謎繪的方式隱喻主角芳名[參閱第67頁]。美人畫也遭禁後，他就以介紹各行各業為名，描繪美麗的工作女性[參閱第68頁]。完全不把當權者的意向與懲處令放在眼裡，竭盡全力對抗的歌麿，也因此獲得江戶人們的喝采※3。

相傳歌麿長相俊美很有女人緣，而他在《高名美人見立忠臣藏》中的自畫像，也的確顯得溫文儒雅，但真偽不明。

歌麿因這幅描繪秀吉的畫作而戴了50天的手鐐，2年之後與世長辭，享年54歲。

※3 禁畫裸女也不能畫出乳房時，則改畫妖豔的海女或美麗母親的哺乳景象。

浮世繪之不思議 「初版」與「再版」畫面不盡相同之謎

東海道 五拾三次內 戶塚 元町別道

街景也做了調整。原本看得見外牆的民宅變成只露出屋頂，並轉變為茅草屋林立的古樸景致。

改成旅人正要準備跨上馬背的場景，是由廣重重畫的。

再版

再版則變成恭敬送行的「一路順風」場景。熱情的女主人或許正對旅人說著「路上小心」，並祝福其旅途平安。找出出版與再版的相異之處也是欣賞浮世繪的樂趣之一。

有些浮世繪很奇妙，明明是同一畫師、同一名稱的作品，可是仔細對照卻又有點出入，彷彿在玩找錯遊戲般。其實浮世繪有時會出現初版與再版不盡相同的「異版」作品。初版是以第一版版木印刷而成的，也就是首刷。據聞浮世繪一天約可印製2百張。若成為暢銷作則會不斷加印，達到2千張，像是廣重的大熱門系列作《東海道五十三次》，流通在市面的數量據稱超過1萬張。

不過，因為浮世繪是版畫，所以會隨著印張數增加，在反覆作業的過程中，版木上某些細微部分就會缺損或磨損，導致線條變得模糊。若已不堪使用時，雕版師就會判斷「這塊不能再用了」而根據原作重新雕刻版木。以重雕的版木進

抵達場景變成出發場景

第112頁的《東海道五十三次之內　戶塚　元町別道》，也是初版與再版內容不盡相同的作品。背景是在離日本橋不遠的戶塚宿，旅程才正要展開。但不知是否出版商認為原本的「下馬」圖不吉利而有意見，再版時就改成了旅人「正準備上馬」的景象。仔細查看會發現，從客棧建築到背景統統有所改變，甚至讓人迷惑這是否能稱為同一作品。不過，當時卻是以同樣的名稱販售。

(初版) 似乎可以聽見客棧女主人招呼道：「歡迎光臨，長途跋涉您辛苦了。」的場景。能讓觀者在腦海中生動的浮現出戶塚宿的景象，正是廣重的功力所在。

追加了木板牆，看不見原始版的背景。

行印刷的作品便稱為「再版」。

原本初版與再版品的內容必須完全一致才對，而技藝高超的師傅們也的確能夠神複製原始作品，只不過偶爾會起玩心或加點巧思，有時連畫師都會湊一腳，刻意加入一些在初版作品中未出現的小道具或是登場人物。此外，在太過暢銷必須不斷加印的情況下，有時就會省略掉刷版師的暈染技法以及細膩表現，而這些作品就成為與初版不同的「變異圖」流通於市面上。看來，江戶時代的浮世繪業界從業人員做起事來還挺隨興自由的。

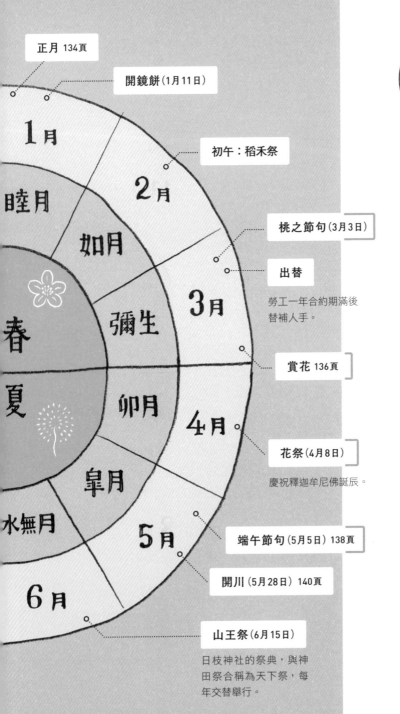

正月 134頁

開鏡餅（1月11日）

初午：稻禾祭

桃之節句（3月3日）

出替

勞工一年合約期滿後
替補人手。

賞花 136頁

花祭（4月8日）

慶祝釋迦牟尼佛誕辰。

端午節句（5月5日）138頁

開川（5月28日）140頁

山王祭（6月15日）

日枝神社的祭典，與神
田祭合稱為天下祭，每
年交替舉行。

1月　睦月

2月　如月

3月　彌生

4月　卯月

5月　皐月

6月　水無月

春
夏

依循季節探索江戶

江戸所採用的曆法是以月亮圓缺為主，並以太陽活動為參考的「太陰太陽曆」。每月1日為新月，15日為滿月。江戶人們會在生活中欣賞並感受月亮的變化與季節的推移。第3章將介紹節慶祭典、儀式，以及江戶習俗等等各具特色的四季活動。

江戶的季節

1個月為29天或30天，每隔3年遇一次閏月，該年會有13個月。一整年的季節共劃分為1～3月為春季、4～6月為夏季、7～9月為秋季、10～12月為冬季。

大掃除
（12月13日）148頁

除夕（12月31日）
150頁

酉之市 146頁

神嘗祭
（10月15～17日）

神田祭（9月15日）

神田明神的祭典。與山王祭合稱為天下祭，每年交替舉行。

菊花祭（9月9日）

十五夜（8月15日）

中秋名月，舉辦賞月宴。

八朔（8月1日）

家康入主江戶紀念日，是祈求豐收以及向恩人贈禮之日。

等待二十六夜
（7月26日）144頁

七夕（7月7日）142頁

12月　師走　霜月

11月　神無月

10月　長月

9月　葉月

8月　文月

7月

冬　秋

江戶正月初一 就是睡到飽迎新年

《東都名所 州崎初日出之圖》

DATA

歌川國芳
1830～35（天保元～6）年左右
【出版商】加賀屋吉右衛門

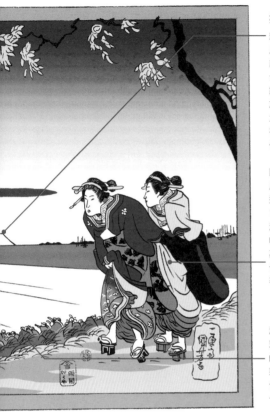

好兆頭富士山

耀眼燦爛的陽光明明從江戶灣東邊照射過來，照理說應該位於西邊的雪白富士山，不知為何卻在此處露臉。國芳應該是出自大放送的玩心，將象徵大吉大利的富士山一併放入畫裡，讓民眾可以「一次拜個夠」。

國芳本身就是一個充滿江戶人風格的浮世繪畫師。這套《東都名所》系列的10幅作品，徹底表現出充滿江戶人特色的搞怪與氣魄。踩著高木屐顯得風情萬種的藝妓雙人組，似乎也是在嚴寒的氣候中，憑著耐力與意志等待日出的「正港江戶人」。

洲崎最前端部分，當時民眾會為了盡量拉近與太陽的距離，前進海邊進行膜拜。由於占盡地利之便，也難怪能成為迎接新年第一道曙光的人氣景點。

現今的日本會以跨年倒數的方式來迎接新年，不過江戶人的新年卻是隨著日出而展開的。換句話說，在日出前都還是除夕。

「盆暮勘定」也就是回收賒帳款的期限＝新年已逼近，商人會東奔西走著討債※1。相反的，庶民們也會忙著四處躲藏，以避開前來討債的商人，在日出之前兩造就是不斷上演你追我跑的戲碼。這幅畫作所描繪的是洲崎弁天社附近的景象，在這裡可以遙拜從海平面冉冉上升的簇新太陽，是迎接新年第一道曙光的人氣景點。在此接受大年初一的陽光洗禮，平安度過除夕討債危機的庶民們，接著會打道回府，在家安心的睡個好覺過年。

※1 除夕對商人來說除了必須回收款項進行年度總決算，還必須得整理帳簿，真是無比忙碌的一天。

※2 外觀細長的陸岬，是由砂石堆積形成的土地。

吉祥、喜氣的正月**初**一破曉晨曦

洲崎為江戶的木材集散地，也是由人工填海造就的土地，座落於木材批發商林立的木場附近。面海的洲崎弁財天位於現在的地下鐵東西線木場站附近，由於被填平而成為內陸地帶。

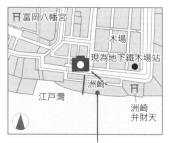

- 富岡八幡宮
- 木場
- 現為地下鐵木場站
- 洲崎
- 江戶灣
- 洲崎弁財天

面海而且腹地細長的洲崎，是很有人氣的眺望海景名勝地。

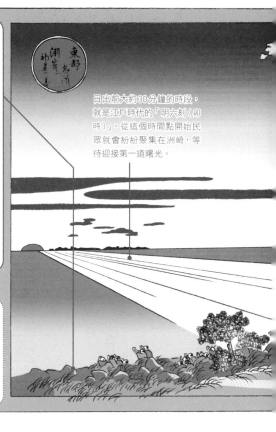

日出前大約30分鐘的時段，就是江戶時代的「明六刻（卯時）」。從這個時間點開始民眾就會紛紛聚集在洲崎，等待迎接第一道曙光。

品川也有名為洲崎的名勝地

在現代的 JR 品川站附近，也有同樣名為洲崎的土地，而且也是面海朝東的名勝地 ※2。腹地最前端亦有洲崎弁財天神社，並出現在《名所江戶百景　品川洲崎》（廣重）作品中。

「吃吧！吃吧！」與眾不同的祭典「強飯式」

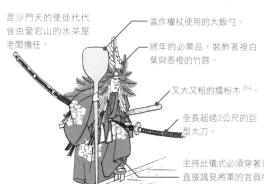

毘沙門天的使徒代代皆由愛宕山的水茶屋老闆擔任。

當作權杖使用的大飯勺。

過年的必需品，裝飾著裡白葉與香橙的竹篩。

又大又粗的擂粉木 ※4。

全長超過2公尺的巨型太刀。

主持此儀式必須穿著素襖。這是有資格直接謁見將軍的官員所穿的禮服，是由上衣和下裳搭成一套的武家服裝。

每年正月初三會在江戶的愛宕山舉行「強飯式」，這是由毘沙門天的使徒拿著巨型飯勺喊著「吃吧！吃吧！」強迫信眾吃飯的特殊習俗 ※3。強迫進食的用意在於讓民眾藉此反思，明白能吃就是福的道理。

※3 在山腳下的圓福寺被僧侶強行餵食後，再到山頂的愛宕權現社（現為愛宕神社）報告儀式圓滿完成。
※4 以研磨缽進行研磨時所使用的木杵。

位於隅田川東邊的土堤「墨堤」以櫻花馳名，也是江戶人所喜愛的賞櫻景點。

三囲神社的知名建築石鳥居

畫面中可看到高度很低的奇特鳥居。這是江戶的知名建築，向島三囲神社的石鳥居。

位於土堤對面的石鳥居，也是經常出現在浮世繪中的江戶地標。現在石鳥居依舊位於土堤下方（首都高速公路下方）屹立不搖。

高張燈籠上寫著「開帳」字樣。進入賞花季時，寺院神社就會以遊客為對象，舉辦募款活動。

腳步踉蹌，紅襯衣從領口露出，和服下擺也亂成一團，大家都在笑妳喲。

懷紙、貼身化妝包、筷套連番掉落，實在是很傷腦筋的醉客。

賞花活動是待嫁女子的主戰場

《三囲神社御開帳 向島花見》

DATA

喜多川歌麿

1799（寬政11）年

【出版商】西村屋与八

賞花是江戶人們的一大盛事，而且是不必付入場費，每個人都可自由進出的即時聯誼活動，對曠男怨女而言，無疑是絕佳的尋偶機會。夢想覓得如意郎君的女性們，使出渾身解數精心打扮，前往畫中的隅田川堤等賞花勝地。大家看起來都一臉開心，不過再仔細一看會發現，有人以手遮口忍笑，有人則指著他人訕笑，其視線則對準了某位抬頭望著櫻花的女性。這名女性的眼神飄忽不定，另一名女子則從旁扶著她的手腕。看來像是喝多了。賞花倒其次，飲酒應為先，似乎是從江戶時代便持續至今的賞花傳統。

江戶時代的**櫻**花盛開也是件令人欣喜雀躍之事

相傳創建於中世紀的三圍神社社殿。三井越後屋（三越）亦將其視為守護神。

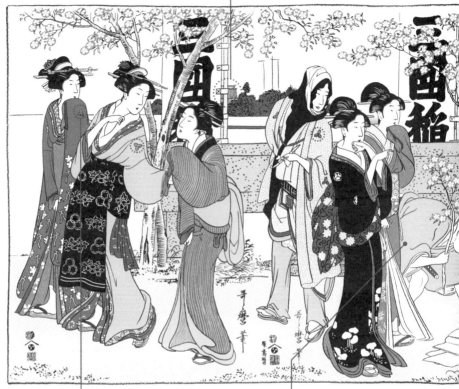

畫面左側一行人的和服家紋皆為三柏。或許是闔家出動賞花也說不定。

人很好的小哥，笑臉盈盈的幫忙撿東西。手上的櫻花枝，該不會是哪位女性攀折下來的吧⋯⋯。

MAP　墨堤之櫻也是暴坊將軍下令打造的賞櫻勝地

←新吉原
木母寺
今戶橋
三圍神社
隅田川
鳥居
淺草寺
隅田堤

除了墨堤之外，王子的飛鳥山以及品川的御殿山等賞櫻勝地，都是第8代將軍吉宗下令栽種櫻花樹而發展起來的。當時與現在清一色為「吉野櫻」的景致大不相同，彼岸櫻、山櫻、大島櫻等各式各樣的櫻花齊放，江戶人會以賞花為由，在近一個月的期間內到處追著櫻花跑。

櫻花樹從墨堤的三圍神社一帶一路延伸至2公里遠處的上游木母寺周邊。這裡既不偏遠，而且還能乘船一遊，對女性來說也是很有人氣的賞櫻景點。

懸掛旗幟歡慶端午佳節

《名所江戶百景　水道橋駿河台》

鯉

魚悠遊在江戶的天空中，畫裡是水道橋的鯉魚旗。遠處有富士山，前方則是一大片的武士住宅區，慶祝端午節的「鍾馗」旗也飄揚在空中。當武家有男嬰誕生時就會在陣地中掛上旌旗慶賀，因此在住家也會裝飾鍾馗旗或風向袋，來祈求孩子的健康與平安。只不過，擺設旌旗是武家的習俗，因

此在庶民之間便發展出鯉魚旗。原本是風向袋的巨大鯉魚，迎風膨脹飄揚在江戶天際，看起來就好似鯉魚「旗」。儘管被喻為「只有嘴巴沒有腸肚」※1，仍能夠藉此看出江戶人灑脫爽朗又愛面子的脾性。廣重畫筆下的這條大鯉魚，正俯瞰著武士住宅區，雄糾糾氣昂昂的游來游去。

這座土堤就是現在的JR水道橋站，此護城河旁現在則有JR中央線與總武線通過。

水道橋。走下橋後（畫面外右側）就是德川御三家之一的水戶藩豪宅。現在則成為東京巨蛋、後樂園遊園地、小石川後樂園。

兼具江戶城外護城河作用的神田川，是透過「天下普請」也就是幕府命令各諸侯承辦工程所建造而成的。將神田山（本鄉台地）剷平後，並開挖出連往隅田川的水路。位於上游的目白下關口則設有取水處，是日本第一座自來水系統（神田上水）。

CHECK

御茶水河岸上有撐著陽傘以及捧著頭盔的行人。

CHECK　**擺設甲冑，還兼具保養目的**

圖片右下方有一名扛著頭盔的路人，或許是送修後領回也說不定。當時在端午節有擺設頭盔與鎧甲的習慣，但原本似乎還兼具防蟲蛀的目的，趁著進入梅雨季前將束之高閣的甲冑拿出來曬一曬。畢竟和平的江戶無戰事。

江戶時代是沒有戰爭的太平盛世，就算持有甲冑也無用武之地。因此就將端午節當成一年一度的保養日，擺設平時不會用到的甲冑。有些似乎會委託店家進行保養。

DATA

歌川廣重
1857（安政4）年
【出版商】魚屋榮吉

※1 這句話的意思是「江戶人講話比較衝，但生性直率不拘小節」。這是出自落語家第一代三遊亭遊三的名言：「江戶人就像鼻月的鯉魚風向袋，只有嘴巴沒有腸肚」。

「只有嘴巴沒有腸肚」的鯉魚風向袋

《名所江戶百景 水道橋駿河台》

端午節句

端午節句的「端」為「初始」之意、「午」則代表「五」，因此五月初五，也就是5月5日才成為端午節。據說在日本這是由幕府玩文字遊戲所制定的重大節日。

鯉魚旗

3只鯉魚造型巨大風向袋，悠遊飄盪在懸掛鍾馗旗的武家住宅區上方，代表了庶民的骨氣與心聲，而讓這幅浮世繪大受歡迎。

番町（現在的千代田區）旗本宅邸的消防望樓。

小小的江戶城田安門，現為通往武道館入口的御門（重要文化財）。

中國民間傳說鯉魚一旦躍過湍急險峻的「龍門」難關，就能夠幻化成龍，因而引用此典故，掛設了「鯉魚」旗來祈求孩子出人頭地、功成名就。

武家還會在宅邸內掛上印有家紋的旗幟慶祝。

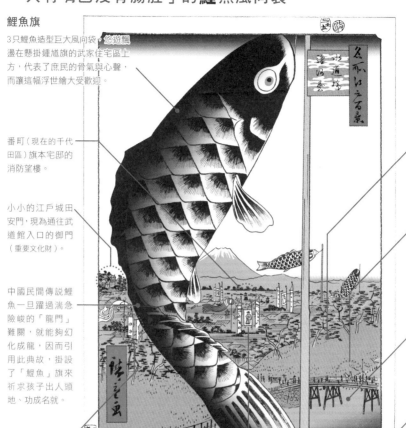

面目猙獰的鍾馗是唐朝人

鍾馗雖然貴為神祇，但長相卻比閻羅王更為可怖，手持寶劍斬妖除魔。在日本，會將鍾馗像畫在旗幟、屏風以及掛軸上，甚至還會擺放在屋頂。此外，「紅鍾馗像」被認為可以驅除天花（疱瘡）而相當盛行。

絡腮鬍加上怒目圓睜的表情是鍾馗的正字標記。

鍾馗為中國唐朝人，相傳曾在玄宗纏綿病榻時的睡夢中顯靈，治好皇帝的疾病[2]，因此後來被供奉為消除疫病，以及考試之神。

※2 玄宗皇帝罹患瘧疾之際，鍾馗出現在其夢裡表示：「為報答朝廷厚葬之禮，誓為皇上除盡天下妖孽。」玄宗自夢裡醒來後就此不藥而癒，因此命人畫下入夢相救的鍾馗像。

兩國煙火揭開江戶夏日序幕

《東都名所兩國繁榮河開之圖》

江戶的煙火相當簡樸只有單色，採單發施放的方式，也有烽煙型與花朵造型的煙火。

位於河川上游的淺草吾妻橋。

煙火是由富老闆等人出資贊助所施放的。「聽說老爺家最近誕下金孫？真的是可喜可賀！那麼，是不是應該燃放煙火慶祝一下呢？」等條件談妥之後，船宿或料亭就會委託煙火商籌辦※1。

玉屋～！
好精彩！
真壯觀！

當煙火咚的一聲閃現在夜空中時，就連藝妓們也會忍不住出聲喝采。

煙火專用「花火船」會在河面上進行施放。從岸邊與橋上會聽到民眾此起彼落，彷彿伴奏般的「玉屋～、鍵屋～」讚嘆聲。

人群聚集再加上三杯黃湯下肚後，就會應驗「火災與打架是江戶的精華」這句話，這天眾人似乎也是打得不可開交。圍觀群眾也跟著瞎起鬨，連木屐都隨之四散。

相傳1733年水神祭的大川（隅田川）開川時施放煙火為夏季煙火的起源。花火師的開山始祖則是大和出身的鍵屋彌兵衛※2。

DATA

歌川國鄉
1853（嘉永3）年
【出版商】釜屋喜兵衛

每年舊曆5月28日就是民眾引頸期盼的兩國川開川日，代表江戶夏季正式展開。從這一天到8月28日為止的三個月，攤販與夜市獲准在兩國橋畔做生意。隅田川上則有納涼船穿梭往來，在這段期間也會施放煙火，炒熱夏季氣氛。

只不過，當時並不像現代的煙火大會那樣，會事先預定日期、公告預計施放幾千發等等。除了會有好幾次大型煙火秀外，也會應民眾要求與集資金額不定期施放煙火。除了在河畔或橋上欣賞煙火，還可以吃吃美食走馬看花消消暑……江戶人們為了把握機會享受夏天而蜂擁至兩國地區。

※1 花火船會直接進行兜售，除此之外，船宿或料亭也會幫忙引介煙火商。
※2 後來「鍵屋」的二掌櫃清吉創立「玉屋」，與鍵屋並列為江戶煙火的兩大龍頭廠商。

武家與富老闆們為**煙**火贊助人

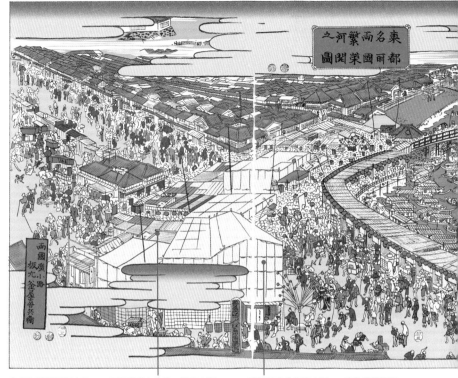

東都兩國榮閣圖
東名所兩國繁河之

西國廣小路
板九
釜屋喜兵衛

此處為兩國西廣小路。一年到頭都有茶坊、怪奇小屋以及劇場等店家做生意，但平時在日落就會打烊。5月28日至8月28日則獲准營業到深夜。

兩國特色「怪奇小屋」，可欣賞雜耍表演或觀覽奇珍異獸，深受庶民喜愛。

船上是搖滾區，從屋形船欣賞煙火是最高享受

船頭處擺設著貌似盆栽的「台之物」。原本台之物指的是裝在大型高腳盤上的下酒菜、什錦拼盤，但後來轉變為宴會用的裝飾品。

開川其實也是祈願瘟疫退散的「水神祭」其中一項活動。為了慶祝夏天到來，大型屋形船、屋頂船、豬牙船[參閱第101頁]等船隻會大量聚集在兩國橋附近。

屋形船

屋形船是只准武士搭乘的大型船，掌舵人會爬上屋頂以木槳操船。

七夕風情畫，輸人不輸陣

《名所江戶百景　市中繁榮七夕祭》

舊曆7月7日在現代大多是在8月即將結束的月底，七夕則是代表入秋的儀式。這裡是京橋南傳馬町，商人住宅區的天空因七夕擺飾而無比熱鬧。富商們好面子，認為「怎麼能輸給隔壁呢」，愈豪華愈大就愈好」，連七夕陳設的竹子都要爭高低。也因如此，這一帶的景觀簡直媲美竹林。竹子上的裝飾品有短冊長紙條、風向袋，不知為何還有粗製酒瓶、鯛魚外加西瓜，只能說應有盡有。這幅畫作也是《名所江戶百景》中唯一沒有標示地名的作品。儘管如此，江戶人從畫面前方的四座倉庫屋頂以及富士山，便能得知這是京橋的景致。

位於畫面前方的4座白壁磚瓦屋頂建築，是傳馬町相當知名的地標。這4座大型倉庫被稱為「四方藏」，就算標題未點出地名，觀者只要看到倉庫群便明白此處為南傳馬町。

在火災頻仍的江戶，會特別建議位於主要幹道上的店家，將店鋪建造成防火的構造。而這種防火構造建築物，正是屋頂鋪磚瓦、牆壁由泥土築砌而成的土藏樣式建物。

土藏常被大規模店家用來當作倉庫。發生火災時會將店內的貴重物品移至此處，緊閉門窗，而且還會用泥土牢牢封住牆壁與窗戶、門扉之間的縫隙，以免火舌侵入。

📌 **MAP**　廣重出生地與最晚年住所

消防望樓的所在處，現已成為丸之內的「明治生命館」。

建有四方藏的南傳馬町3丁目。四辻（十字路）各方位皆座落著氣派的土藏建築物。

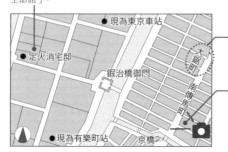

現為東京車站
定火消宅邸
鍛治橋御門
大鋸町
南傳馬町
現為有樂町站
京橋

再往前一點的地方，就是廣重度過晚年生活的住所。

根據記載在西南角有名為太刀伊勢屋的紙店，東南角則有名為堺屋藥種店的藥房。

DATA

歌川廣重
1857（安政4）年
【出版商】魚屋榮吉

地處江戶**正**中心，江戶人耳熟能詳的景象

改印日期為安政4年7月，距幕末的安政大地震(1855年)已大約經過1年半。當時南傳馬町也遭祝融之災，災情慘重。在當地重建家園、百廢待興之際，廣重透過這幅畫作祈願家鄉早日復興。

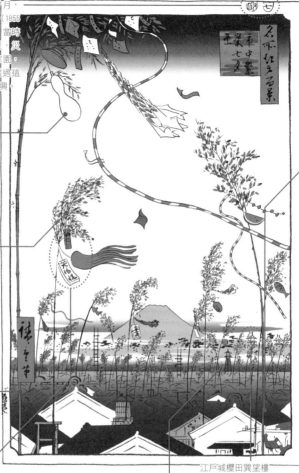

江戶城櫻田巽望樓

除了輕巧適合用來裝酒的葫蘆外，甚至還有茶器和年節擺飾用的乾瓢，各種奇珍異品全都掛在竹子上展示。而且還取諧音，以六瓢消災來代表無病消災。

本該是主角的祈願短冊，也被高高的掛起，與其他裝飾品混成一團。

一日限定的竹林

當時的平房高度約為2～3m、雙層房屋的高度則是6m左右，有些住家所擺設的大型竹子甚至高達15m。因此在江戶正中心會出現一日限定的偽竹林光景。

江戶是個什麼都賣什麼都不奇怪的地方，因此有各式各樣的行商。在七夕即將到來之前，光笹竹小販就會挑著竹子前來兜售，緊接在後的則是販賣書寫心願用的短冊小販。

算盤、大福帳（帳簿），財寶箱等都是與商家有關的裝飾物。

代表廣重內心「原風景」的特別畫作

這是位於八代洲[1]河岸的定火消宅邸消防望樓。廣重就是在這座定火消宅邸出生的，後來辭去這份工作成為畫師後，則定居在京橋附近的大鋸町[2]。

廣重在37歲的時候，從消防員正式轉換跑道成為畫師。畫面右下角所晾曬的浴衣，相傳就是廣重的衣物。

我是安藤。

※1 原本為耶楊子獲賜的土地，並取其名的發音命名為八代洲，明治時代則改為八重洲。
※2 住家就在現為中央區京橋的「ARTIZON美術館（舊稱普利司通美術館）」附近。

二十六夜，等待月出的現場宛如嘉年華會

舊曆（太陰太陽曆）日期是配合月亮圓缺制定的，因此每月15日必為滿月※。1月26日與7月26日為「等待二十六夜」，該晚的上弦月被視為吉祥的象徵。然而，由於1月嚴寒，7月因此成為最有人氣的「等待二十六夜」。

等待夜半升空的彎月。相傳西方三聖會在淡淡的月光中現身，因此有拜有保佑。

天還未暗時便已湧現人潮。上流階級的男客們會在臨時搭建的攤位，眺望著從對岸的房總再冉上升的月亮，小酌一杯。庶民們則會逛遍各攤位好好享受一番。

江戶是擁有完善自來水系統的城市，可是「好喝的水」卻又另當別論。冷水小販有時還會加入白玉湯圓來增添甜味，十分熱銷。

除了江戶特色小吃壽司以及天婦羅、蕎麥麵外，還有糯米糰子、甜粥、麥茶等小販，各式各樣的江戶速食「攤位」大會串。

DATA

歌川廣重

1841（天保12）年左右

【出版商】佐野屋喜兵衛

每年7月26日的夜晚，就是念佛至夜半，等待二十六夜彎月露臉的「等待二十六夜」活動。

相傳「阿彌陀佛、觀世音菩薩、大勢至菩薩」西方三聖，會乘著月亮隨著月光升天，因此民眾會等待月出進行膜拜。這一天，蕎麥麵、壽司、天婦羅等各式各樣的攤販全都來到賞月勝地高輪擺攤。二十六夜的月出時間已近天明。在等待的這段時間裡，群眾會在小吃攤吃吃美食、喝喝酒，對即將結束的夏天感到依依不捨，度過狂歡的一夜。不僅出動打擊樂器，甚至還有人玩扮裝，真可謂江戶人最鬧騰的夜遊。

※ 夏季與秋季祭典是在月光皎潔照亮市鎮的15日舉行的。

「待月」是一年一度的**狂**歡夜

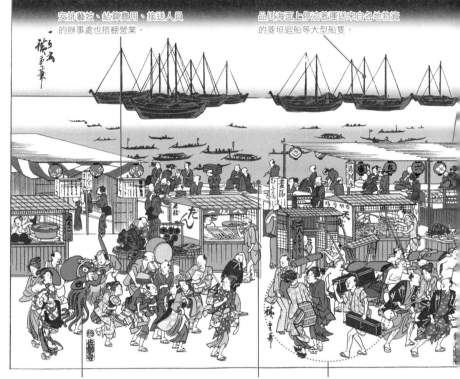

安排藝妓、結算費用、接送人員
的辦事處也搭棚營業。

品川海面上停泊著運送來自各地物資
的菱垣迴船等大型船隻。

等待二十六夜是江戶的一大夜間活動。
除了以太鼓、三味線、手鼓助興之外，
甚至還有人扮妝成大章魚登場。

高輪海岸線現在則有山
手線等JR路線運行。

肩膀扛一只、手上拿一
只三味線盒的男僕跟隨
在藝妓身後。

江戶到處都有單身赴任的武士、商店約聘員工、以及來自鄉下的季節性臨時工，是單身漢比例超高的城市。因此方便又便宜的速食攤販也因此發展起來。

站著等、坐著等、邊睡邊等

在電燈發明前，人們的夜間活動大都取決於月光的明暗。滿月光燦到令人驚嘆，新月則黯淡無光。月亮的陰晴圓缺以及潮汐漲退，都是人們熟知的現象，而且具有特別的意義。

日落後沒多久月亮就會露臉的十七夜稱為「立待月」。十八夜的月出時間會再晚一點，民眾會在家等待，故被稱為「居待月」。十九夜的月出時間則會變得更晚，只得睡個小覺邊等待，因此稱之為「寢待月」。

來了！　　時間已差不多。　　還有得等。

立待月	居待月	寢待月
十七夜	十八夜	十九夜

遠眺酉市生悶氣的白貓

《名所江戶百景　淺草田甫酉之町詣》

一隻貓正從2樓房間的格子窗眺望著外頭，視線則落在往來於淺草田地間的參拜客人龍上。這天是酉之市，也就是祭祀商業之神鷲大明神的鷲神社廟會。這是購買大型熊手竹耙以祈求生意興隆與開運的一大祭典，廣重將這個酉之市的景象當成江戶名所的題材之一描繪。2樓房間窗外可看見潔白雪景的壯麗富士山，畫面前方則是一

這隻可愛的白貓，但這隻公貓不知為何好像正生著氣。在這個平房居多的時代，就算標題未點出地名，江戶人只要看到座落於田地中的雙層建築，便會明白這裡是新吉原。這隻貓的飼主為新吉原的遊女。地板上散落著小型熊手竹耙，房間的主人迎接從酉之市歸來的熟客後，似乎正忙得不可開交呢。

DATA

歌川廣重
1857（安政4）年
【出版商】魚屋榮吉

標題的「酉之町」其實指的就是「酉之市」，只是稍微玩一下文字遊戲，將「市」改成了「町」。

面對著吉原西側。鷲神社則位於此畫的右側（北側）。

背對著畫面生悶氣的貓

從貓豎直耳朵、拱起背部、伸出指抓的模樣，可以感受到牠的不爽與緊繃。

這幅畫的左外側則有暖呼呼的被窩，此房間的主人（貓的飼主）正忙著與顧客進行營業的活動。公貓則是因為被冷落而鬧彆扭生起氣來。

招福熊手竹耙與吉祥物是最佳伴手禮

提到酉之市就一定少不了熊手竹耙。廟會現場販售著大大小小各式各樣的熊手竹耙，主要購買者為茶坊、餐館、劇場等服務業經營者。與現代一樣，人們會將買來的熊手竹耙擺設在店內一整年，每年固定換新。販售吉祥食物的攤販也會擺攤做生意，其中又以「頭芋」和「年糕」最受青睞。

當時販售的是被稱為「黃金餅」的金黃色小年糕，與「富翁」的日文發音相同，因而被當成吉祥食物。

頭芋為日本的芋頭品種之一，類似現在的八頭芋。名稱有出人頭地的含意，而被認為是好兆頭。

3

從新吉原的**遊**廓遠眺霜月富士山

《名所江戶百景 淺草田甫酉之町詣》

吉原細見

當時的人氣吉原導覽手冊《吉原細見》，除了評比遊女之外，還會寫出本人的興趣，甚至是養什麼貓，而且據說透過暗碼還能得知每個人的接客價碼。

設有格子窗的2樓房間。新吉原遊廓的2樓為遊女個人房，遊女會在此處款待客人。

傳承至今的鷲神社酉之市，會在每年11月的酉之日舉辦。舊曆11月則是富士山換上雪白美麗外衣的季節。

畫面左外側（南側）則有淺草寺。

前往鷲神社以及踏上歸途的人潮川流不息的田間道路。廣重是以豆粒般的大小，來呈現扛著代表「抓住福氣」的新舊大熊手吉祥物的人群。

畫面左端由上到下為一段黑框，由此可知這是屏風邊緣，上面的紋路則是襯裡專用的「鳥襷紋樣」。

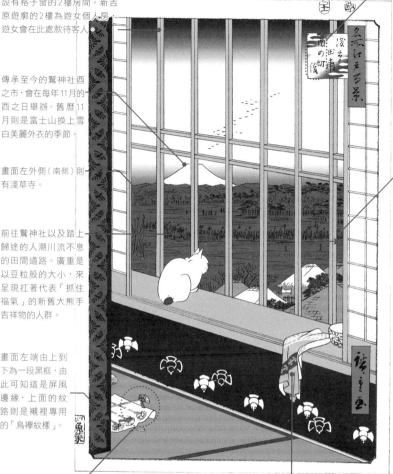

照理説應該會畫上鷲神社吉祥物的小型熊手（頭簪熊手），可是小巧可愛的多福面具，以及並非吉祥物的「松茸」不知為何會同框出現。

手拭巾引人遐想

江戶的萬事通們從落在窗邊的手拭巾圖案與紋飾，就可以猜想到恩客是何人。江戶人們看畫就像在看八卦雜誌一樣，會竊笑暗想著「原來是那家老闆跟那名遊女啊」。

應該是那位大爺吧……

147

DATA

喜多川歌麿
1797〜99（寬政9〜10）年左右
【出版商】 山田屋三四郎

12月13日江戶人民都在大掃除

《武家煤拂之圖》

紙門彩繪配合年節氣氛，以討喜吉利的親子鶴入畫，除此之外還有水墨畫，衝立矮屏風則有唐獅子圖，真的是一間很用心準備過年的宅邸。

雙臂被亮麗侍女從兩旁抓住的另一名美男子。重要的太刀幸好還有下緒繩帶撐著而未脫落。

此人看來是被女士們拋起但未接住的樣子，威武的脇差刀也差點被擇飛出去。對大叔而言真是個可怕的習俗。

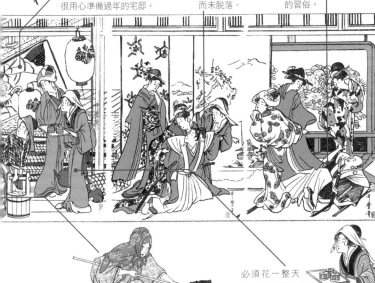

為避免沾染灰塵或煤灰而以手拭巾包頭乃大掃除時的常見裝扮。

必須花一整天的時間打掃，自然也需要休息。侍女手拿大茶壺與茶杯正準備出聲招呼大家，一起說說笑笑度過休息時間倒也挺愜意。

畫面中所有的人都正在忙著歲末年終的大掃除「煤拂」。

由於每年12月13日江戶城會進行煤拂，因此江戶地區的大小商家以及長屋，也會不約而同的加入大掃除的行列。整個城市都在清潔打掃，灰塵也只會在這一天滿天飛，相當有效率。大掃除結束後會將人高高拋舉慶祝，實在是很不可思議的習俗。女性們會笑開懷的合力拋接美男子或溫柔斯文男，「不符標準」的男人則會被拋落地。13日的大掃除結束之後，翌日就是深川八幡的「歲之市」，15日起則開始「搗年糕」，緊鑼密鼓的進行過年準備。

大掃除最後就以拋接**帥**哥作結

在江戶，爐灶、地爐以及火盆等生活中不可或缺的器具皆會產生煤灰。年底大掃除的主要目的，就是將煤灰清除乾淨，因此才被稱為「煤拂」。大掃除是為了在潔淨的環境下迎接年神，因此也兼具淨化、除穢儀式的意義。此外，拋舉儀式只是附加用來增添歲末例行公事的趣味性，盡顯童心未泯又風趣的江戶人特性。

江戶時代後期，打掃榻榻米的時候，會使用高粱這種禾本科植物所做成的掃把。打掃木地板則最常使用「棕櫚掃把」。

清除天花板灰塵的女性。這項作業會使用名為「煤竹」這種前端留有葉子的竹子，或是將笹竹與稻稈綁在一起使用。至今仍可在寺院等地方看見這些工具。

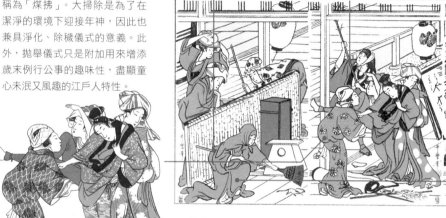

看起來莫名開心的拋舉儀式，據說大家會事先決定好美男子人選，是大掃除結束後的一大活動。商家也會輪番拋舉老闆與員工，接著一起吃蕎麥麵乃每年的慣例。

以人物對那起年底大事件致敬！

大掃除翌日的12月14日就是知名的「忠臣藏」事件，也就是大石內藏助率領四十七名赤穗藩家臣所引發的江戶最大喋血復仇案——夜襲吉良宅邸之日。這在當時的江戶也是相當有名的事件，但留下實錄或實名報導都是觸法的。人形淨琉璃與歌舞伎會以《假名手本忠臣藏》為劇名，並將時代背景變更為室町時代。在這幅畫作中則藏了戲劇的經典橋段彩蛋。

悄悄以人物模仿播磨赤穗藩藩主淺野內匠頭，在江戶城松之廊下持刀砍向高家旗本吉良上野介，而被人從背後架住的「江戶城刀傷場景」。

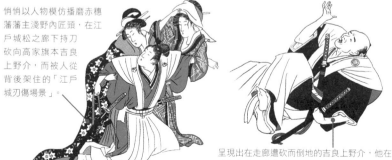

呈現出在走廊遭砍而倒地的吉良上野介，他在這幅畫中則被塑造為女子公敵的不討喜大叔。

除夕當天白狐會在王子大會師

《名所江戶百景　王子裝束之木大晦日狐火》

臘月夜空群星閃耀，散發著如夢似幻般的氛圍。這是《名所江戶百景》系列作中，唯一未取材自真實風景的玄幻之作。地點就在現在的JR王子站旁，當時在這座廣大的田野中，矗立著一株被稱為「裝束榎」的巨大朴樹。相傳除夕夜時，棲息在關東一帶的狐狸

們，會齊聚在這座大樹下，整理好服裝儀容後，再相偕前往附近的王子稻荷神社參拜。狐狸們會叼著被稱為「狐火」的火光，形成火影搖曳的會合場面。江戶人們則在除夕夜利用狐火進行占卜，狐火愈多代表來年愈豐收。

王子稻荷神社

離朴樹約200～300m遠的漆黑低矮小山，就是王子稻荷神社的所在地。王子稻荷神社被稱為關東稻荷總司，是關東稻荷神社的總廟。

關東各地的狐狸齊聚一堂

棲息在關東一帶稻荷神社的狐狸們會銜著狐火集合，狐火行列一望無際連綿不絕。相聲橋段「王子之狐」，就是以此傳說為原型改編而成的。

傳說中狐狸會在朴樹下集合，列隊前往稻荷神社。

🏳 MAP　位於江戶邊界郊區的名勝地

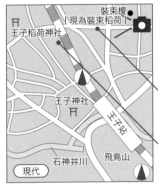

王子是田野遍布的江戶郊區。除了王子稻荷神社外，還有飛鳥山。飛鳥山既是賞櫻勝地，也是賞月、聽蟲鳴、遠眺富士山的絕佳景點，不動瀑布亦位於此處，乃一大名勝地。

當地居民在這棵裝束榎的附近，創建了裝束稻荷神社，朴樹至今已繁衍數代屹立不搖。

王子稻荷神社的所在位置與江戶時代相同，位於王子站西北方。

DATA

歌川廣重
1857（安政4）年
【出版商】魚屋榮吉

前往關東稻荷神之首王子稻荷神社進行**新**年參拜

透過畫面能感受到歲末年終的除夕深夜，無數的狐火相連與夜空群星閃耀的寂靜氛圍。

裝束榎

以顯眼的朴樹作為集合地點。乍見之下彷彿孑然佇立於田野中的大朴樹，細看會發現是由2顆樹組成的。

由於裝束榎的緣故，這附近被稱為「裝束田」，位置就在現在的王子站前。

人類無法看見身著正裝的狐狸，只看得到搖曳的狐火。

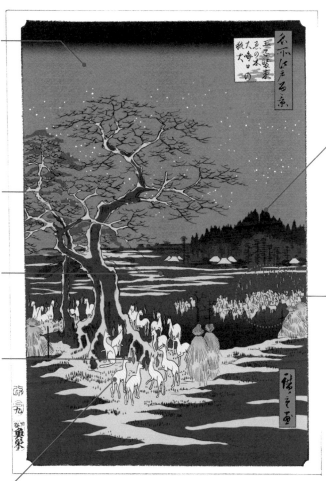

比喻為「伊勢屋、稻荷、狗糞」，意指隨處都可見到奉祀稻荷神的神社。

在現代的東京也有為數眾多的稻荷神社，從前稻荷信仰在江戶地區造成大流行，甚至被

狐狸跳高爭霸賽

狐狸也有官位階級，跳得最高的狐狸按慣例能獲封高位。相傳稻荷大明神會在王子稻荷神社授予狐狸官位。

跳

跳

盛行於江戶的稻荷信仰

狐狸被視為掌管五穀豐收的稻荷大明神使者，也就是所謂的神獸。在江戶時代相當盛行稻荷信仰，稻荷大明神也被當作保佑生意興隆的商業神、漁業神，住家守護神而廣受人民敬拜。

帶動彩色浮世繪「錦繪」問世的
江戶猜謎月曆「大小曆」

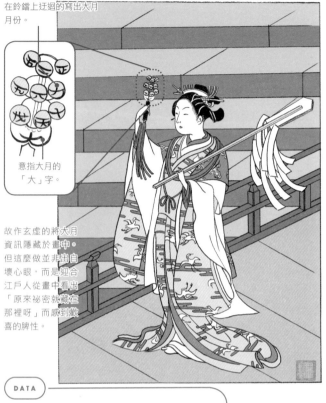

在鈴鐺上迂迴的寫出大月月份。

意指大月的「大」字。

故作玄虛的將大月資訊隱藏於畫中。但這麼做並非出自壞心眼，而是迎合江戶人從畫中看出「原來祕密就藏在那裡呀」而感到歡喜的脾性。

DATA

《巫女之舞》
鈴木春信／1766（明和3）年左右／【出版商】不詳

以巫女為主角的上圖，其實是江戶人的月曆，但完全不見數字與曜日的蹤影。不過再仔細看會發現，巫女手持的搖鈴寫著大字與好幾個漢數字，也就是說圖畫中只標示出「大」月月份。

「大月」指的是一個月有30天，另一方面，只有29天的月份則稱為「小月」。當時是使用以月亮週期為基準的「太陰太陽曆」。每年大小月的順序皆不相同，不過每到月底（晦日）就會面臨被討債、被催房租的情況，因此月底究竟落在哪一天是相當重要的，而只提供這項資訊的極簡風「大小曆」便應運而生。

在這幅畫作出版的當時，浮世繪幾乎只有單一墨色，或是以畫筆直接在單墨色版畫上塗色的方法繪

競爭心態成為**豪**華彩色印刷的契機

在武家與富商之間大為流行交換大小曆的時期為1765（明和2）年，並開始舉辦評比畫作巧思與美感的交換會。這項活動的主要推手就是大久保（甚四郎）巨川。他出資贊助延請畫匠繪製大小曆，因而帶動這股風潮。巨川相當欣賞在京都學畫的春信才華，而將他挖角來江戶。

出自上流階級的興趣而繪製出講究又精美的月曆，並催生出堆疊版木的多色上色技法。畫匠們也不斷精進技藝，豪華彩色印刷的「錦繪」於焉登場。大久保巨川與鈴木春信的結識，帶動了浮世繪的發展。

鈴木春信
以纖細又楚楚可憐的中性美人畫博得人氣，也是發明錦繪的畫師。現代浮世繪界大師小林忠，也曾讚譽春信為「手持畫筆的詩人」。春信與平賀源內為朋友，畫家兼蘭學者司馬江漢則是其門生。

大久保巨川
巨川以贊助人和製作人的身分看出春信的才華，不過他自己本身也是親筆美人畫以及插畫畫師。

製。同一時期，2名旗本武士為了互別苗頭製作了「繪曆（大小曆）」交換作品，而帶動了這股風潮。一位是俸祿1千6百石的旗本武士大久保甚四郎（俳名：巨川），另一位則是俸祿千石的旗本武士阿部八之進（俳名：莎雞）。兩人為了一爭高下，而委託畫匠們做出前所未見，宛如絢爛錦緞般的彩色浮世繪「大小曆」，而這就是日後被稱為「錦繪」的浮世繪誕生的瞬間。

江戶人對於嗜好興趣是很捨得花錢的，也因如此畫師、雕版師、刷版師等職人的技術突飛猛進，不斷推陳出新。相傳錦繪的創始者為鈴木春信，日後則有歌麿、北齋、廣重接棒，譜出了各種類型的精彩作品。

江戶年表

本單元以出現在本書的人物為中心，搭配在江戶大為活躍的浮世繪畫師，從大紀事到小事件進行重點式介紹。

時代	將軍	元號	西曆	大事記
江戶時代初期	家綱	萬治	1658	編制定火消
江戶時代初期	家綱	明曆	1657	明曆大火（振袖火災）
江戶時代初期	家綱	明曆	1656	吉原遷移至日本堤（新吉原）
江戶時代初期	家綱	承應	1653	玉川自來水系統完工
江戶時代初期	家綱	慶安	1649	江戶大地震
江戶時代初期	家光	正保	1644	編制大名火消
江戶時代初期	家光	寬永	1643	寬永飢荒
江戶時代初期	家光	寬永	1642	編制所所火消、厲行鎖國政策
江戶時代初期	家光	寬永	1639	島原之亂
江戶時代初期	家光	寬永	1637	參勤交代義務化
江戶時代初期	家光	寬永	1635	於長崎建造出島
江戶時代初期	家光	寬永	1634	創建寬永寺
江戶時代初期	家光	寬永	1625	於人形町設立吉原（原吉原）
江戶時代初期	秀忠	元和	1617	大坂夏之陣、神田明神遷徙至現址
江戶時代初期	秀忠	元和	1616	大坂冬之陣、制定武家諸法度
江戶時代初期	秀忠	元和	1615	銀座自駿府遷移至江戶
安土桃山時代	家康	慶長	1612	家康成為征夷大將軍、建立江戶幕府、架設日本橋
安土桃山時代	家康	慶長	1603	擬定東海道五十三宿、制定傳馬制
安土桃山時代	家康	慶長	1601	關原之戰
安土桃山時代	家康	慶長	1600	增上寺喬遷、秀吉舉辦醍醐花見、秀吉歿
安土桃山時代	家康	慶長	1598	架設千住橋
安土桃山時代	家康	文祿	1594	家康入主江戶
安土桃山時代	家康	天正	1590	

浮世繪畫師： 菱川師宣（1630左右～1694）

浮世繪創世記

從書本插圖變成獨立版畫

新吉原盛事，花魁道中

德川家康入主江戶

時代	統治者	年號	西元	大事記
江戶時代中期	吉宗	享保	1721	設置民眾意見箱
	吉宗	享保	1720	編制町火消
	吉宗	享保	1717	大岡越前就任町奉行
	吉宗	享保	1716	享保改革、尾形光琳歿
	家繼	正德	1715	近松門左衛門《國姓爺合戰》首演
	家繼	正德	1714	浮世繪畫師懷月堂安度因江島生島事件遭流放
	家宣	正德	1712	新井白石《讀史余論》
	家宣	寶永	1710	武家諸法度改訂
	綱吉	寶永	1709	廢除生類憐憫令
	綱吉	寶永	1707	富士山爆發（寶永大噴發）
	綱吉	元祿	1703	近松門左衛門《曾根崎心中》首演
	綱吉	元祿	1702	赤穗浪士襲擊吉良宅邸
	綱吉	元祿	1701	淺野內匠頭於江戶城砍傷吉良上野介
	綱吉	元祿	1698	勅額火災、創建寬永寺根本中堂
	綱吉	元祿	1694	架設新大橋
	綱吉	元祿	1690	創建湯島聖堂
	綱吉	元祿	1689	松尾芭蕉踏上《奧之細道》旅程、架設永代橋
	綱吉	元祿	1688	於大阪堂島設立米市場
	綱吉	貞享	1687	復辦大嘗會
	綱吉	貞享	1685	生類憐憫令
	綱吉	天和	1683	天和大火
	綱吉	天和	1682	井原西鶴《好色一代男》
	家綱	延寶	1678	坂田藤十郎於大阪創設歌舞伎
	家綱	寬文	1673	市川團十郎於江戶創設歌舞伎
	家綱	寬文	1664	三井越後屋於江戶開業
	家綱	寬文	1663	淺井了意《浮世物語》／於三都設置飛腳問屋
	家綱	萬治	1659	架設兩國橋

·回眸美人（製作年不詳）

鳥居清信（1664～1729）

·五良時致市川團藏　二世藤村半太夫（1721）

奧村政信（1686左右～1764）

·芝居狂言舞台顏見大浮繪（1745）

打架與火災乃江戶精華

春將近，鳥鳴帝，魚目名淚

江戶人氣俳人 松尾芭蕉

	
1790	本居宣長《古事記傳》發行、寬政上覽相撲
1789	出版取締令（寬政改革）
1788	司馬江漢開始繪製銅版畫、雷電為右衛門初登土俵
1787	伊藤若沖《仙人掌群雞圖障壁畫》
1787	松平定信就任老中、寬政改革
1783	淺間山爆發
1782	天明大飢荒
1776	鳥山石燕《畫圖百鬼夜行》發行、上田秋成《雨月物語》發行
1774	架設吾妻橋、杉田玄白等人翻譯《解體新書》出版
1772	田沼意次就任老中、明和大火
1769	谷風梶之助初登土俵
1768	流行伊勢集團參拜
1766	近松半二《本朝廿四孝》首演
1765	開辦大小曆交換會
1760	寶曆大火
1758	寶曆事件
1757	平賀源內舉辦物產展〈博覽會〉
1754	山脇東洋首次進行人體解剖
1751	並木宗輔等人《一谷嫩軍記》首演
1748	竹田出雲《假名手本忠臣藏》首演
1746	竹田出雲《菅原傳授手習鑑》首演
1745	六道火災
1743	鼓勵農民栽種甘諸
1742	制定公事方御定書
1736	實施貨幣改鑄
1735	青木昆陽《番薯考》發行
1732	享保大飢荒
1728	授權大阪堂島仲介商進行稻米期貨交易
1722	設立小石川養生所

·阿蘭陀方濟會伽藍之圖（1770年代～1780年代）

北尾重政（1739～1820）

·暫之出羽　篠塚伊賀守　市川八百藏（1767）

奧村政信（1686左右～1764）

鳥文齋榮之（1756～1829）

鈴木春信（1725～1770）

·巫女之舞（1766左右）

蔦屋重三郎（出版商）（1750～1797）

鳥居清長（1752左右～1815）

·美南見十二侯舞（1784左右）·六鄉之渡（1784左右）

喜多川歌麿（1753～1806）

·當時三美人（1793左右）·歌撰戀之部（1793～1794）

葛飾北齋（1760～1849）

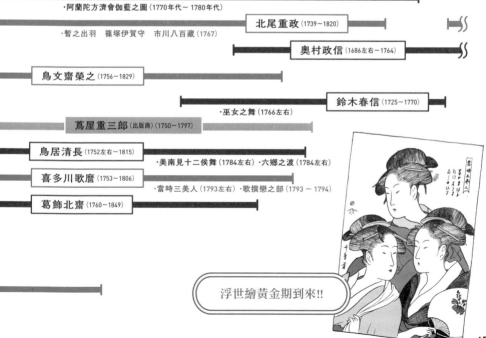

浮世繪黃金期到來!!

江戶時代後期

家齊

天保	文政	文化	享和	寬政

1833	1832	1830	1829	1828	1827	1825	1824	1822	1821	1819	1817	1814	1813	1812	1811	1809	1808	1806	1802	1800	1798	1797	1795	1794	1792	1791		
勸進相撲固定於回向院舉行	鼠小僧次郎吉伏法	第7代市川團十郎制定歌舞伎十八番、	流行伊勢集團參拜	文政大火	西博德事件	文政改革	鶴屋南北《東海道四谷怪談》首演、異國船驅逐令	西博德於長崎開設鳴滝塾	西日本流行霍亂	完成《大日本沿海輿地全圖（伊能圖）》	小林一茶《我春集》發行	水野忠成就任老中	曲亭馬琴《南總里見八犬傳》發行	式亭三馬《浮世床》發行	平田篤胤《古史傳》發行	雷電為右衛門退隱	式亭三馬《浮世風呂》發行	間宮林藏等人前往樺太探險	与謝蕪村《蕪村七部集》發行、	山東京傳《善知鳥安方忠義傳》發行	十返舍一九《東海道中膝栗毛》發行	銀座遷移至蠣殼町、伊藤忠敬展開全國測量	本居宣長完成《古事記傳》	英國船隻抵達蝦夷地（室蘭）	圓山應舉歿	谷風梶之助退隱	俄國使節拉克斯曼航抵根室	禁止澡堂男女混浴

歌川豐春（1735~1814）

歌川國安（1794~1832）
·日本橋魚市繁榮圖（1830左右）

·上野三橋（1789～1801左右）

東洲齋寫樂
·三代目大谷鬼次之江戶兵衛（1794）

·太閣五妻洛東遊觀之圖（1803～1804）·歌滿棧（1788）

·喜能會之故真通（1820左右）·北齋漫畫（1814～）

歌川廣重（1797~1858）
·浪花名所圖繪（1834左右）·東海道五十三次（1833～1834）

歌川國芳（1797~1861）
·東都名所 州崎初日出之圖（1830～1835左右）
·通俗水滸傳豪傑百八人之一個（1827左右）

歌川國貞（第三代豐國）（1786~1864）
·木曾街道六十九次（與廣重合作）（1835左右）

溪齋英泉（1791左右~1848）
·木曾街道六十九次（與廣重合作）（1835左右）

江戶時代後期 年表

將軍	年號	年份	事件
慶喜	明治	1868	明治維新、戊辰戰爭（上野戰爭）、廢佛毀釋
慶喜	慶應	1867	坂本龍馬遇刺、有何不可暴動、王政復古大號令、巴黎萬國博覽會
家茂	慶應	1866	福澤諭吉《西洋事情》發行
家茂	慶應	1866	薩長同盟、搗毀暴動、第二次長州征伐
家茂	元治	1865	新選組引發池田屋事件、第一次長州征伐
家茂	文久	1864	薩英戰爭、河竹默阿彌《白浪五人男》首演
家茂	文久	1863	生麥事件
家茂	文久	1862	
家茂	萬延	1861	
家茂	萬延	1860	櫻田門外之變、羅伯特福鈞訪日
家定	安政	1859	吉田松陰遭處決
家定	安政	1858	井伊直弼就任大老、安政大獄
家定	安政	1857	吉田松陰接手村塾
家定	安政	1856	美國總領事哈里斯派駐下田
家定	安政	1855	安政大地震、兩國橋毀損重建
家定	安政	1854	日美親善條約、開港、日英、日俄親善條約
家慶	嘉永	1853	美國司令官培里航抵浦賀（黑船來航）
家慶	嘉永	1850	佐賀藩著手建造反射爐
家慶	弘化	1848	佐久間象山鑄造大砲
家慶	弘化	1846	美國司令官貝特爾航抵浦賀
家慶	天保	1844	荷蘭船遞交開國進言書
家慶	天保	1843	水野忠邦失勢
家慶	天保	1842	廢除異國船驅除令
家慶	天保	1841	江戶三座喬遷猿若町、天保改革
家慶	天保	1840	《勸進帳》首演
家慶	天保	1839	蠻社之獄
家齊	天保	1837	大塩平八郎之亂、莫里森號事件
家齊	天保	1834	水野忠邦就任老中、齋藤月岑《江戶名所圖會》發行

畫家年表

- 河鍋曉齋（1831~1889）
- 月岡芳年（1839~1892）
- 歌川廣影（生卒年不詳）
- 歌川豐鄉（生年不詳~1853）
 - 江戶名所道戲盡（1859～1861）
 - 東都名所兩國繁榮河開之圖（1853）
- 葛飾北齋（1760~1849）
 - 百物語（1831～1832）
 - 富嶽三十六景（1831~1834）
 - 諸國瀑布巡禮（1833～1837）
- 歌川廣重（1797~1858）
 - 名所江戶百景（1856～1859）
 - 東都名所　高輪廿六夜待遊興之圖（1841左右）
- 歌川國芳（1797~1861）
 - 相馬古內裏（1845～1846）
 - 百種接分菊（1845左右）
 - 縞揃女弁慶　安宅之松（1844左右）
- 歌川國貞（第三代豐國）（1786~1864）
 - 東都高名會席盡（與廣重合作）（1852）
 - 勸進大相撲興行之圖（1843～1847）
- 溪齋英泉（1791左右~1848）

（ 致謝辭 ）

藉此機會向引領我進入迷人的浮世繪與江戶世界，並不吝賜予指導的各界人士致上誠摯的謝意。

小林忠老師、淺野秀剛老師、小澤弘老師、藤間紫老師、田邊昌子老師、安村敏信老師、浦上滿老師、保志忠彥先生、大里洋吉先生、大里久仁子女士、木村良夫先生、喬·亞爾先生、蓋契爾先生、麥爾坎·羅傑先生、安·摩斯女士、水嶋恭愛女士、安西千惠子女士、田崎邦男先生、齋藤曉先生、千葉勉先生、中坪禮治先生、田中春郎先生、寺尾明人先生、大川功先生、三浦三生先生、岡崎榮先生、川崎正孝先生、橫里幸一先生、遠山友寬老師、中野吉明先生、福田哲先生、JUNKO KOSHINO女士、鈴木弘之先生、荒井正昭先生、井上由美子女士、木村憲一郎先生、常盤創先生、橫瀨廣隆先生、添田洋輔先生、伊東嵩哉先生、二次輝太先生、村上幹次先生、村上晴實女士、三遊亭龍樂大師、荒井宗羅先生、林義郎先生、西田憲正先生、利香女士、太田孝昭先生、Midori女士、Hirarin良人先生、陽子女士、蓑田秀策先生、蘇西女士、近藤俊子女士、森山曉子女士、柘恭三郎先生、鈴木KATSUYO女士、宮迴正明老師、平論一郎老師、關里子女士、內田智士先生、堀口剛央先生、木田俊一先生、新藤次郎先生、勘舍健太郎先生、中村充章先生、松崎一洋先生、酒井剛先生、青沼丈二先生、田中健一先生、沖信春彥先生、清藤良則先生、大谷康子女士、石川英輔老師、杉浦日向子老師、川越禮子老師、鈴木剛先生、有希女士、長谷川順持先生、利惠女士、伊藤理惠子女士、加藤曉子女士、野村紀子女士、小林洋子女士，以及坂東真理子老師、歌川廣重先生、歌川國芳先生、菱川師宣先生、奧村正信先生、鳥居清長先生、溪齋英泉先生、蔦屋重三郎先生、鈴木春信先生、喜多川歌麿先生、葛飾北齋先生，由衷感謝。

此外，也要向協助解讀浮世繪並用心製作本書的三輪浩之先生、筒井美穗女士、白井匠先生、塚田史香女士獻上我的謝意。

最後，再次感謝讀者們讀完這本文字量超多的圖鑑。期盼本書能拉近讀者們與優美浮世繪的距離，一窺江戶時代的風俗民情，並對這個精采迷人的世界感到有趣。

牧野 建太郎

（ 主要參考文獻 ）

- 《江戶浮世繪を読む》小林忠，筑摩書房，2020 年
- 《大江戶リサイクル事情》石川英輔，講談社，1997 年
- 《雑学「大江戶庶民事情」》石川英輔，講談社，1998 年
- 《お江戶でござる》杉浦日向子，新潮社，2006 年
- 《商人道「江戶しぐさ」の知恵袋》越川禮子，講談社，2001 年
- 《ビジュアル・ワイド 江戶時代館 第2版》竹內誠監修，大石學、山本博文編著，小學館，2013 年
- 《図說江戶3町屋と町人の暮らし》平井聖監修，學研 PLUS，2000 年

（著者）

牧野健太郎
KENTAROU MAKINO

波士頓美術館與NHK企劃共同製作的浮世繪數位
化專案之日方負責人。公益財團法人日本聯合國教
科文組織協會聯盟評議員、NHK企劃製作人、東
橫INN文化執行董事。於日本全國各地進行演講，
帶領聽眾從浮世繪穿越時空來到江戶時代。

UKIYOE NO KAIBOU ZUKAN
© KENTAROU MAKINO 2020
Originally published in Japan in 2020 by X-Knowledge Co., Ltd.
Chinese（in complex character only）translation rights arranged with
X-Knowledge Co., Ltd. TOKYO,
through TOHAN CORPORATION , TOKYO.

一窺江戶時代民俗風情與日常百態
浮世繪解剖圖鑑

2021年4月1日初版第一刷發行
2023年5月1日初版第三刷發行

著　　者	牧野健太郎
譯　　者	陳姵君
主　　編	陳其衍
美術編輯	黃瀞瑢
發 行 人	若森稔雄
發 行 所	台灣東販股份有限公司
	＜地址＞台北市南京東路4段130號2F-1
	＜電話＞（02）2577-8878
	＜傳真＞（02）2577-8896
	＜網址＞http://www.tohan.com.tw
郵撥帳號	1405049-4
法律顧問	蕭雄淋律師
總 經 銷	聯合發行股份有限公司
	＜電話＞（02）2917-8022

國家圖書館出版品預行編目（CIP）資料

浮世繪解剖圖鑑：一窺江戶時代民俗風
情與日常百態／牧野健太郎著；陳姵
君譯. -- 初版. -- 臺北市：臺灣東販，
2021.04
160面；14.8×21公分
ISBN 978-986-511-653-8（平裝）

1.浮世繪 2.風俗畫 3.社會生活 4.江戶
時代 5.日本

946.148　　　　　　　　　110002736